Silent Fields

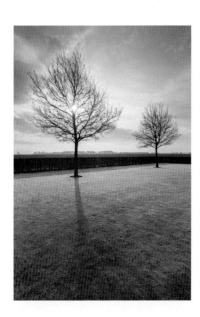

Aan mijn vader.
Ik heb geprobeerd een werk samen te stellen waarop hij trots geweest
zou zijn en dat hem ongetwijfeld enorm had geïnteresseerd. Jammer
genoeg heeft hij niet de tijd gekregen om dit te beleven.

To my father.
I have tried to put together a work that he would have been proud of
and that would certainly have greatly interested him. Sadly, he did not
live to see it.

Bart Heirweg

SILENT FIELDS

GEDENKPLAATSEN VAN DE GROTE OORLOG
MEMORIAL SITES OF THE GREAT WAR

LANNOO

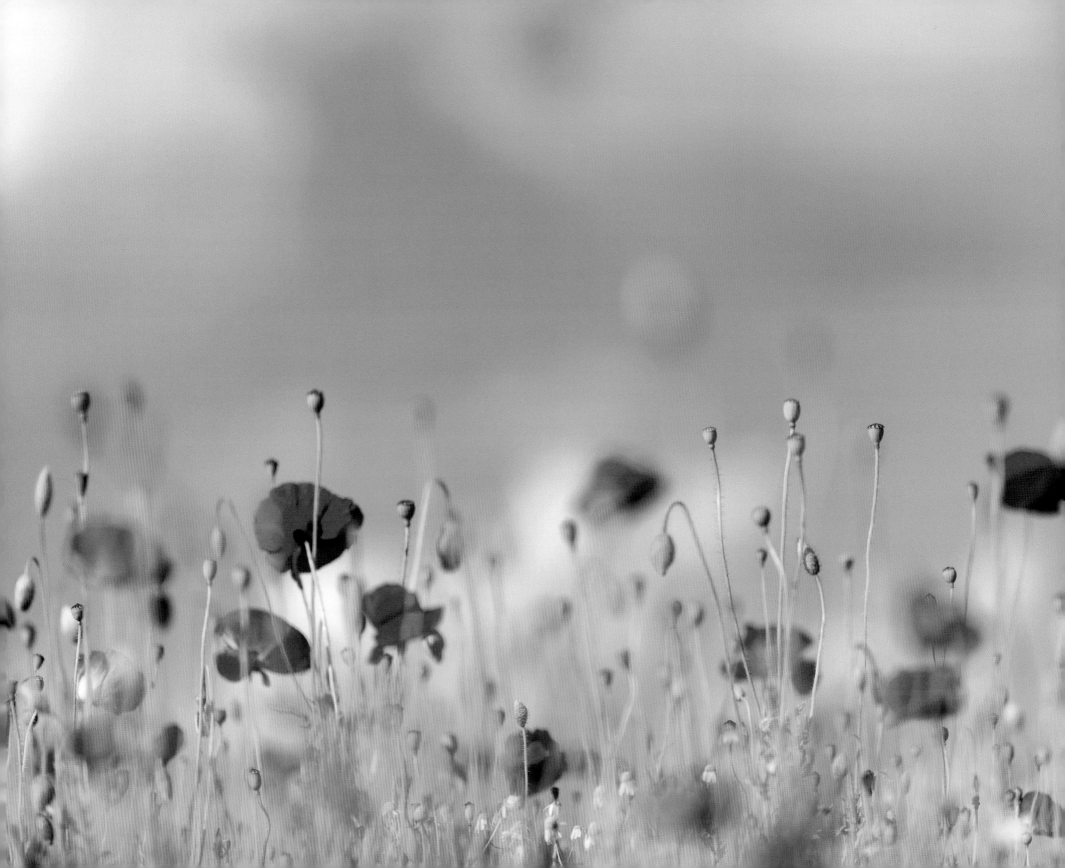

Inleiding

In 2011 kreeg ik de opdracht om voor een grootschalig project rond de herdenking van Wereldoorlog I een aantal oorlogssites te fotograferen. Ik was bijzonder blij met dit project, hoewel het tezelfdertijd een enorm avontuur voor me was. Al jaren ben ik immers gespecialiseerd – of moet ik hier zeggen: gefocust – op natuur- en landschapsfotografie. Ik vond het een echte uitdaging beide thema's met elkaar te verzoenen in een fotografie met respect voor het landschap én voor de geschiedenis.

Twee jaar lang heb ik de oorlogskundige sites en landschappen in Flanders Fields op esthetische en historische wijze gedocumenteerd. Mijn werkgebied strekte zich uit van Nieuwpoort tot Koksijde, over Veurne, Diksmuide, Ieper en Poperinge, via Heuvelland helemaal tot aan de Noord-Franse grens ter hoogte van Wervicq en Comines.

Met dit project geef ik een hedendaagse impressie van deze historische locaties en de gebeurtenissen die daar hebben plaatsgevonden. Ik heb ervoor gekozen om de meeste locaties in de vroege ochtend of de late avond te fotograferen, op momenten dat de bezoeker ze normaal niet te zien krijgt. Licht en sfeer zijn twee belangrijke elementen geworden in veel van deze foto's. Door middel van deze sfeer probeer ik niet alleen het serene karakter van deze herdenking te benadrukken, maar ook het esthetische aspect naar boven te halen.

Ik bracht voor dit project ruim 390 uur door in het veld en geregeld liep de wekker om 4 uur af om de ochtendsfeer te kunnen vatten. Er werden in totaal 16.744 foto's gemaakt, waarvan de mooiste in dit boek worden gebundeld.

Veel kijk- en leesplezier.

Bart Heirweg

Introduction

In 2011 I was commissioned to undertake a large-scale project linked to the commemoration of World War I. I was particularly happy with this assignment, even if at the same time it was a huge adventure for me. For years I have specialized, or perhaps I should say in this context, focused, on nature and landscape photography. For me it was a real challenge to reconcile both themes, respecting both landscape and history.

Over a two year period I documented the war sites and landscapes in Flanders Fields from both an aesthetic and a historical perspective. My area stretched from Nieuwport to Koksijde, stopping off at Veurne, Diksmuide, Ieper (Ypres) and Poperinge, and through the Heuvelland all the way to the northern French border at Wervicq and Comines.

With this project I have attempted to create a contemporary impression of these historic sites and events. I chose to photograph most of the locations in the early morning or late evening, that is at times of day when the visitor does not normally get to see them. Light and atmosphere are two important elements in many of the photos. Using atmosphere, I try not only to emphasize the serene nature of this commemoration, but also to bring out the aesthetic aspect.

I spent over 390 hours in the field on this project, regularly setting my alarm for 4 a.m. in order to seize the early morning atmosphere. I took a total of 16,744 pictures, the best of which are gathered in this book.

I wish you much viewing and reading pleasure.

Bart Heirweg

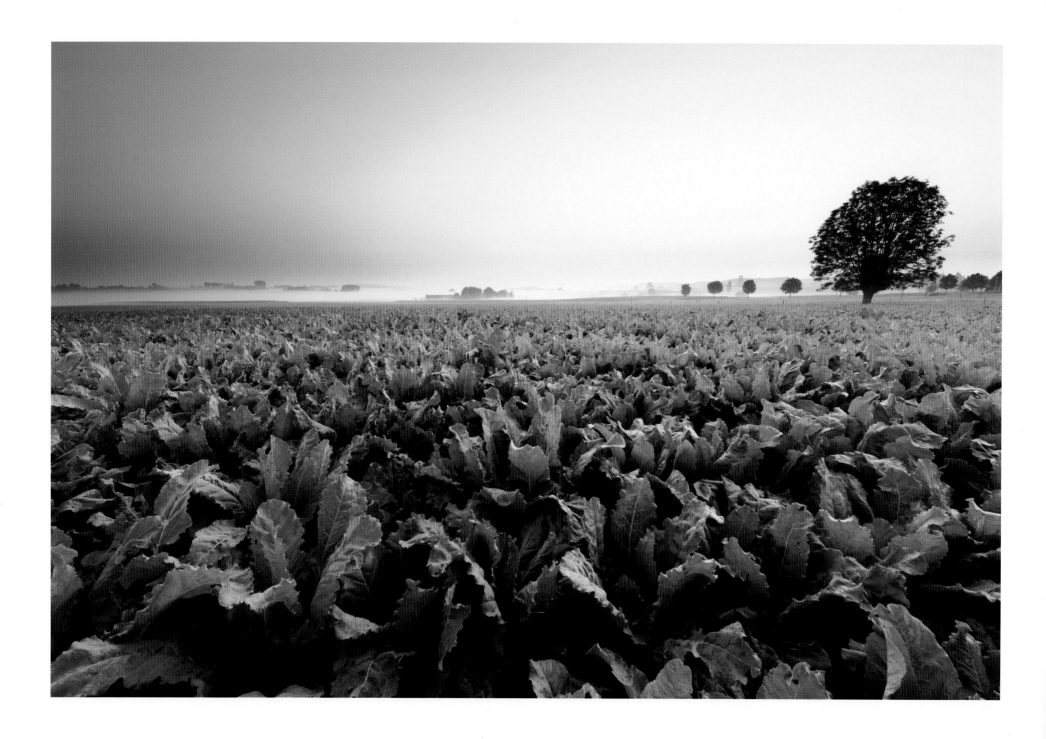

Een wereld van schoonheid en verwijt

Welkom in de wereld van Bart Heirweg. Hij toont je een wereld van aarde en lucht, van water en steen, van zon en kou, waarin de mens tot zijn ware grootte is teruggebracht. Het is niet het paradijs, want de luchten verraden dreiging en dood hout of rotspieken doorprikken de illusie. Het is de aarde zoals wij haar onderschatten.

Des te meer als Bart in het landschap naar de oorlog op zoek gaat. En die ook vindt, daar waar argeloze voorbijgangers niets merken. Hij wijst je op de littekens, zelfs als de natuur die onder groen of sneeuw heeft geborgen of in ijle nevelen hult.

Bart Heirweg toont ons in dit kijkboek het begin van een dubbel litteken dat loopt van de Noordzee tot aan de Jura, dwars door Europa. Het is het westfront, gedurende vijf lange jaren twee gelijklopende gekartelde snijwonden omzoomd met aarde in zakken en versplinterd hout, goed voor 750 km verwoesting en moord. Nu door Moeder Aarde met haar mantel bedekt, maar niet verborgen. Voor de mensen was dit – en is dit nog altijd – het einde van de beschaving, maar voor de natuur waren die grauwe, stinkende frontlinies slechts een aarzeling in het verloop van de seizoenen, een obstakel dat met regen en wind werd aangepakt. Een werk van lange adem waarbij het lijkt of de aarde niet alle sporen uitgewist wil hebben.

Moeder Aarde vergeeft snel, maar ze vergeet niet, of toch maar moeizaam. Waarom anders zou honderd jaar later het landschap nog zo vol littekens staan? Na een eeuw slechten en afkalven, snijden nog altijd silhouetten van loopgraven zigzag door het land, breken scheefgezakte schuilplaatsen nog door het maaiveld en spuwt de aarde bij elk ploegseizoen schroot en roest op hoopjes.

Het water reageerde sneller. De inundatie van de IJzervlakte van eind oktober 1914 scheidde in vier nachten en dagen de legers. Zeewater en een netwerk van waterlopen redden daarmee de laatste strook vaderland. Hetzelfde water staat nog altijd hoog in zijn bedding. Minder hoog dan in 1914, maar de boodschap voor ongenode gasten blijft: hier passeer je niet.

A World of Beauty and Reproach

Welcome to Bart Heirweg's world. His is a world of earth and skies, water and stone, sun and cold, in which man is brought down to his true size. It is not paradise, for the skies are threatening and dead wood or rock peaks pierce the illusion. It is earth as we underestimate her.

The more so as this is the landscape Bart scrutinized for traces of war, finding them where unsuspecting passers-by discern nothing. He shows the scars, even where nature has concealed them under green or snow, or shrouded them in a misty void.

In this photo book, Bart Heirweg shows us one end of a double scar that runs across Europe, from the North Sea to the Jura. It is the western front, two parallel, jagged-edged wounds, hemmed by sandbags and splintered wood, that run for 450 miles, speaking of destruction and murder. Covered now with Mother Earth's mantle, but not hidden. For mankind this was – and still is – the end of civilization, but for nature these drab, smelly frontlines were no more than a short hesitation in the course of the seasons, an obstacle battered by rain and wind. Clearly, it is a long-term process, but with the earth seemingly unwilling to obliterate those last traces.

Mother Earth forgives, but does not forget, or perhaps only with difficulty. Why else would, a hundred years later, the landscape still remain so scarred? After a century of levelling and settling, silhouettes of trenches still zigzag across the country, sagging shelters still break through the ground and with every ploughing the earth spits up heaps of rust and scrap.

The water reacted faster. In late October 1914, the flooding of the Yser Plain took just four days to separate the armies, thus seawater and a network of waterways saved the last strip of Belgian fatherland. The same water still lies high in its bed. Lower than in 1914, but the message for uninvited guests remains: no further.

En dan was er het niemandsland, afwisselend wildernis en dodenakker, aan twee kanten bewoond door mannen in uniform die als holbewoners bescherming zochten diep in dezelfde aarde. De Vlaamse schrijver Cyriel Buysse heeft dat land gezien, tussen Nieuwpoort en Diksmuide, van op een kerktoren en door een verrekijker. Hij vertelt ons wat hij toen zag: 'Dat is het land van de gewisse dood voor al wie er zich waagt, maar 't is meteen het land van de weelderigst-wilde natuurpracht. Weet ge wat die lange, brede, witte, rode en blauwe vlekken zijn? Bloemen! Ganse velden van papavers, korenbloemen, witte asters!'* Vader Buysse reisde in 1916 uit Nederland, via Engeland en Frankrijk naar de Westhoek. Hij hoopte er zijn enige zoon te vinden, een tiener nog, die hier als vrijwilliger aan het front stond. Een jonge Heirweg plantte zijn statief waar voordien een jonge Buysse liep en keek op zijn beurt, zoals de vader, door een lens naar het niemandsland, naar het prikkeldraad dat nu zoveel vrediger oogt en naar de rode papavers die onschuldig wiegen op de wind.

Alleen de doden hebben een grafsteen nodig om gevonden te worden. Bart Heirweg fotografeert de rijen dunne kruisen of rechtopstaande grafstenen bij voorkeur van de rugzijde en dwars over het grafveld waardoor alle stenen geschrankt in beeld komen. Zo zonder namen en regimenten worden het symbolen eerder dan graven. Sneeuw verstilt het beeld nog meer. De strakke rijen dwingen je om met vertraagde pas hun corridors af te lopen. Daar heerst dan het zwijgen, onzichtbaar en ontastbaar. Op de kleine oorlogsbegraafplaatsen werkt die stilte als een verwijt maar onder de Menenpoort, op Tyne Cot of Lijssenthoek is het een aanhoudende klaagzang, een oorverdovende stilte.

Patrick Vanleene
Projectcoördinator Nieuwpoort 2014-2018

*Cyriel Buysse, *Van een verloren zomer*, Bussum, 1917, blz. 123.

And then there was no man's land, alternately wilderness and graveyard, inhabited on both sides by men in uniform, who like cavemen took refuge deep in the same earth. Flemish writer Cyril Buysse saw that countryside, between Nieuwpoort and Diksmuide through binoculars from a church tower. He describes the view: 'This is the land of certain death for anyone venturing into it, but at the same time the country in which nature is its most luxuriantly and wildly resplendent. Do you know what those long, wide, white, red and blue patches are? Flowers! All fields of poppies, cornflowers, white asters!'* As a father, Buysse travelled in 1916 from the Netherlands, through England and France to the Westhoek, hoping to find there his only son, a teenager who had volunteered for the front. A young Heirweg planted his tripod where a young Buysse ran and looked in turn where the father once looked through a lens onto the no man's land, onto the barbed wire that now looks much more peaceful and the red poppies that sway innocently in the wind.

Only the dead need gravestones for people to find them. Bart Heirweg photographs the rows of small crosses or upright headstones, preferably from behind and diagonally across the cemetery, so as to fit all the stones in staggered rows, into the picture. In this way, without names and regiments, they are more symbols than gravestones. Snow merely enhances that impression. The tight rows force you to walk slowly down their corridors, in which an invisible, intangible silence reigns. In the small military cemeteries that silence has the effect of a reproach but under the Menin Gate, at Tyne Cot or Lijssenthoek it is a sustained lament, a deafening silence.

Patrick Vanleene
Project Coordinator Nieuwpoort 2014-2018

*Cyriel Buysse, *Van een verloren zomer (Of a Lost Summer)*, Bussum, 1917, page 123.

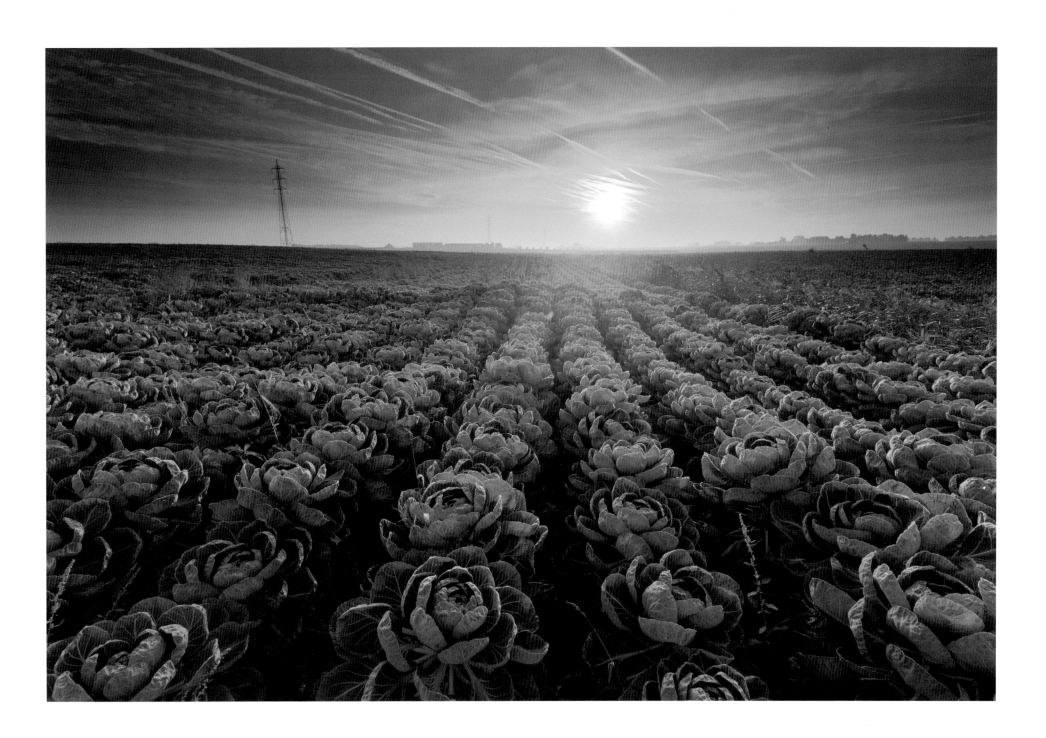

Bart Heirweg: *aide-mémoire* als nieuwe werkelijkheid

Ik keek de voorbije weken uren naar de foto's van Bart Heirweg die je in dit boek kan bekijken. Maar vannacht na een middernachtelijke 'visie' droomde ik mezelf terug in de tijd, naar rond 1850. Ik voelde mij geestelijk verwant met een jong beeldend kunstenaar John Ruskin. Deze nochtans getalenteerde man voelde zich absoluut machteloos om de schoonheid van het Venetiaanse *Palazzo Foscari* met zijn tekenpen te kunnen vatten. Hij volgde de raad van zijn tekenleraar Harding op om twintig daguerreotypen aan te kopen die hem zouden helpen bij het tekenen. Allemaal opnamen van Venetiaanse *palazzi*. Hij was verheugd en schreef aan zijn vader hierover het volgende: 'Ik ben blij, dat ik bij een arme kunstenaar een reeks daguerreotypen heb kunnen bemachtigen. Ze zijn weliswaar klein, maar toch geven ze exact de paleizen weer die ik gepoogd heb in tekeningen vast te leggen. De opnamen zijn buitengewoon mooi, zowel voor wat betreft het licht dat zij uitstralen als voor wat betreft de exactheid van de verhoudingen. Het is een schitterende uitvinding die mij de mogelijkheid biedt om de architectuur van Venetië opnieuw te ontdekken.' Het was duidelijk dat vanaf dit moment het Venetië van Ruskin niet meer het werkelijke Venetië zou zijn, maar de stad Venetië zoals die in de daguerreotypen was vastgelegd. Die documenten waren dus bij machte de werkelijkheid te overschaduwen oftewel een 'nieuwe werkelijkheid' te scheppen. Sindsdien is fotografie een onlosmakelijk onderdeel van de (stedelijke en landelijke) architectuur geworden. Het werd een medium dat niet alleen inzetbaar is voor het documentair werk maar ook om de 'onzichtbare' beeldeigenschappen en -kwaliteiten van de realiteit te visualiseren.

Dat ik deze droom had na het bekijken van de indrukwekkende foto's van Heirweg is geen toeval. Voor hem is de fotografische materie immers een aanbrenger die alles mooier maakt. Artistiek uit Heirweg zich op zijn persoonlijk ritme en hij weet de fotografische paradox naar zijn handig oog te zetten. De monumenten verbonden aan de Grote Oorlog weerkaatsen spiritueel het licht in zijn foto-objectieven, terwijl hij ze gebruikt als een vehikel om de werkelijkheid verbeeldend-in-beeld te brengen. De Grote Oorlog kan niet worden afgebeeld als een strijd tussen 'goed' en 'kwaad' of van natiestaat tegen natiestaat. Het was een strijd binnen de

Bart Heirweg: *aide-mémoire* as new reality

In recent weeks, I have spent hours viewing the photos by Bart Heirweg that you can see in this book. But last night, in a midnight 'vision', I dreamed back in time to around 1850, to feel a spiritual kinship with a young artist named John Ruskin. For all his talent, Ruskin felt absolutely incapable of seizing the beauty of the *Palazzo Foscari* in Venice with his drawing pen. So following the advice of his art teacher Harding, he purchased twenty daguerrotypes, all of Venetian *palazzi*, that would help him draw it. Delighted, he wrote to his father: 'I have been lucky enough to get from a poor Frenchman here, said to be in distress, some most beautiful though very small Daguerreotypes of the palace I have been trying to draw; and certainly Daguerreotypes taken by this vivid sunlight are glorious, both for the light they radiate and the accuracy of the relationships. It is a marvellous invention that allows me to explore once again the architecture of Venice.' It was obvious that from that moment on Ruskin's Venice would no longer be the real Venice, but the Venice recorded in the daguerreotypes. In other words, these documents had the power to overshadow or to create a 'new reality'. Since then, photography has been an inseparable part of (urban and rural) architecture, becoming a medium that can serve not only for documentary work but also to visualize the otherwise 'unseen' features and quality of reality.

The fact of having this dream after viewing Heirweg's impressive pictures is no coincidence. For him, the photographic material is an additive that makes everything more attractive. Artistically, Heirweg expresses himself with his own personal rhythm and knows how to play the photographic paradox with his skilled eye. In his lenses the monuments associated with the Great War reflect a spiritual light, while he uses them as a vehicle to put an image to reality through the use of imagination. The Great War cannot be portrayed as a battle between 'good' and 'evil' or of nation state against nation state. It was a struggle within the societies themselves, with repercussions that placed everything under heavy tension. It is important to pay attention to this 'internal' aspect, failing which one makes a simple caricature of the tragedy that was played out over a four-year period.

samenlevingen zelf met repercussies die alles onder zware spanning zette. Men moet dit 'interne' aspect in acht nemen of men maakt een eenvoudige karikatuur van de tragedie die zich gedurende vier jaar afspeelde.

Het onderwerp van Heirweg is de rust en het respect voor wat de overlevenden na de oorlog opbouwden om de herinnering levend te houden. De foto's die ogenschijnlijk rust uitstralen zijn gebaseerd op archetypische tegenstellingen als natuur, architectuur en cultuur. Je zou bij zoveel architecturale pracht en landschapsarchitectuur de oorlog vergeten. Voor Heirweg betekent het medium fotografie het creatieve platform bij uitstek dat een gedurfde, eigenzinnige dimensie in beeld brengt, gebaseerd op een *aide-mémoire*. In dit fotoproject zien we de geschiedenis van de Grote Oorlog zich overtuigend in de diepte en op ruimtelijk vlak ontwikkelen: foto per foto. Het geheugen is het begrip bij uitstek voor alle aspecten met betrekking tot de Grote Oorlog. Tijdens dit parcours focust hij sterk op klassiek gelaagd vormonderzoek en dit met een grote technische, professionele diversiteit. Zijn beeldtaal is rijk en je voelt dat de inhoud laag per laag is opgebouwd. Deze lagen kan de kritische kijker mee ontdekken en ontsluiten. Zijn oeuvre is immers gekenmerkt door het samenbrengen van betekenissen die zich manifesteren met diepte en inhoud. Deze fotoreeks is het resultaat van een jarenlange, doorploegde zoektocht naar het beeldend vormgeven van zijn onderwerp. Heirweg schrijft me: 'De eerste keren dat je in de stilte van de ochtend, vooraleer alle bezoekers aankomen, Tyne Cot bezoekt of alle namen in de Menenpoort gegraveerd ziet staan, dan ben je wel even naar de keel gegrepen en die eerste bezoeken hebben toch een diepe indruk nagelaten.' Heirweg is een koorddanser die zijn evenwicht steeds weer heeft moeten vinden en nu zijn getuigenis deelt met ons.

Fotografie valt niet uit ons leven weg te denken. Deze toegankelijke kunstvorm spreekt op meeslepende wijze onze emoties aan. Fotografie kan onze blik op de wereld een totaal nieuw perspectief geven. Als karakteristiek hedendaags tijdsbeeld gebruik ik voor deze fotoreeks van Heirweg als metafoor een kristalbeeld, zoals een spiegel, waarin de paradox van de fotografie wordt verdubbeld in zijn beeld: een verschuiving van betekenis van de oorspronkelijke naar de hedendaagse context. Het onderwerp is immers de Grote Oorlog maar dan 100 jaar later, via de kerkhoven in onze contreien. Kunnen deze foto's een remedie zijn tegen het nihilisme, het ontbreken aan geloof in deze wereld? Dit zijn vragen die we ons kunnen stellen. Heirweg schrijft me: 'Ik ben in principe een landschapsfotograaf, die enorm houdt van licht en sfeer, wat ik ook in vele foto's van het boek heb geprobeerd te leggen. Hiervoor

Heirweg's subject is the calm of and respect for what the survivors erected after the war to keep the memory alive. The pictures that appear to radiate rest are based on archetypal oppositions such as nature, architecture and culture. With so much architectural splendour and landscaping, you could forget the war. For Heirweg, photography is the creative platform *par excellence* that presents a bold, stubbornly personal dimension, starting from an *aide-memoire*. In this photo project we see the history of the Great War develop convincingly, picture by picture, in depth and in spatial terms. Memory is the concept *par excellence* for all aspects of the Great War. During this journey Heirweg focuses strongly on classically layered form research, with great technical and professional diversity. His imagery is rich and the content, one senses, built up layer by layer. Layers that the critical viewer can also discover and unlock. Characteristic of his oeuvre is the way he gathers meanings that manifest themselves with depth and substance. This series is the result of a deep-digging search over several years to give visual shape to his subject. Heirweg wrote to me: 'The first times you visit Tyne Cot in the early morning silence, before all the visitors arrive, or look at all the names inscribed on the Menin Gate, you are seized by the throat. These first visits left a deep impression on me.' A tightrope walker who needed to regain his balance over and over again, Heirweg now shares his testimony with us.

We cannot imagine our lives without photography. This accessible art form speaks compellingly to our emotions. Photography can give a whole new perspective to the way we look at the world. As a characteristic, contemporary image of time I use, as a metaphor for this photo series by Heirweg, a crystal image, such as a mirror, in which the paradox of photography is duplicated in a shift of meaning from the original to the contemporary context. Heirweg's photos in this volume highlight the paradox of photography: its ability to produce a double image by shifting the significance of an object from its original to a contemporary context. The subject is the Great War, but 100 years on, through the cemeteries in our region. Can these pictures provide a remedy against nihilism, against lack of faith in this world? These are questions we can ask ourselves. Heirweg wrote to me: 'I'm basically a landscape photographer who loves light and atmosphere, which I have also tried to include in many photos in the book. For this I intentionally went to photograph the locations in the early morning and late evening. A soft morning mist blends perfectly with the serene atmosphere of this subject. For me my task is much more than simply recording historical facts, and I have paid particular attention to the aesthetic aspect. From the photographer's perspective this is equally important.' Heirweg's photographs speak to the imagination through

ben ik bewust 's morgens vroeg en 's avonds laat de locaties gaan fotograferen. Een zachte ochtendnevel past perfect bij de serene sfeer van dit onderwerp. Het gaat bij mij om meer dan enkel een registratie van geschiedkundige feiten en ik heb bijzondere aandacht besteed aan het esthetische aspect. Vanuit het oogpunt van een fotograaf is dit minstens even belangrijk.' Zijn foto's zijn verbeeldend omwille van de stilte en de onbeweeglijkheid. Want datgene wat ons doet reflecteren, is niet de beweging, maar de onbeweeglijkheid. Heirwegs werk zit vol met misschien onbewuste, maar reëel aanwezige verwijzingen naar cultuurwetenschappelijke tekens die tezamen met de menselijke aanwezigheid zijn thema zo verdiepen.

De Grote Oorlog was in de eerste plaats een internationaal conflict. Mensen van over de hele wereld stonden tegenover elkaar in de loopgraven. De oorlog was een 'totale oorlog', ook die van een samenleving tegen zichzelf. Ook binnen België. Fotografie is vormgeving van ideeën en daarom kunnen we de beeldelementen waaruit deze fotografie is opgebouwd analyseren. Hoe uit zich de moderniteit in deze stilstaande beelden oog in oog met het tijdsbeeld en het denkbeeld? We kennen vele vormen van beelden (zoals het affectie- en driftbeeld) en tijdsbeelden (als herinnerings- en droombeeld). Deze foto's dwingen ons te kiezen in dit aanbod, echter iedere kijker kan dit doen vanuit zijn eigen fotografische en politieke blik.

Ik dagdroom. John Ruskin bladert in een fotoalbum met links de daguerreotypen van Palazzo's in Venetië en rechts de foto's van Heirweg. Dit alles geeft me een surrealistisch beeld vol poëzie en ik merk hoe de wolken voorbij de zon schuiven. Het doel van geschiedschrijving is om het publiek op basis van een objectieve input een idee te geven over wat er is gebeurd in het verleden. Hoeveel mooier zou de wereld zijn als de warme kracht die deze foto's stralen aanvaard werd. Het kijken naar de foto's van Heirweg is zoveel zinvoller wanneer we deze foto's als een soort van geestelijke verwezenlijking beschouwen. Als een intiem en diep indringen in de wereld van honderd jaar geleden. Het verrijkt ons als kijker en geeft ons de vrijheid hierover een mening te vormen.

Dr. Johan Swinnen

silence and immobility. It is immobility, not movement, that causes us to reflect. His work is full of perhaps unconscious, but really present references to cultural-scientific symbols that, together with the human presence, give such depth to his theme.

The Great War was in the first place an international conflict. People from all over the world faced each other in the trenches. The war was a 'total war', including that of a society against itself. As was also the case in Belgium. Photography is giving shape to ideas. This allows us to analyse the image elements out of which this photography is constructed. How does modernity express itself in these still-standing images of time, eye to eye with the image of time and the concept? We know many types of images (such as those expressing affection and desire) and images of time (such as mementoes and fantasies). These photos force us to choose from this offering, a choice that, however, each viewer can make from his own photographic and political vantage-point.

I daydream. John Ruskin leafs through a photo album with, to the left, the daguerreotypes of Venice palazzos and, to the right, Heirweg's photos. All this gives me a surreal picture full of poetry and I notice how the clouds slide past the sun. The purpose of history writing is to give the public an idea, based on an objective input, of what happened in the past. How much nicer a place the world would be if the warm strength that comes out of these photos were to be accepted. Looking at Heirweg's photos is so much more meaningful when we view these pictures as a kind of spiritual accomplishment. As a deep and intimate penetration into the world of 100 years ago, enriching us as viewers and giving us the freedom to form an opinion about it.

Dr Johan Swinnen

Tyne Cot Cemetery

Beelden van de eerste confrontatie met de soldatenkerkhoven. Het is vroege lente, de ochtendmist legt een sluier van rust over de graven. Onmiddellijk grijpt de sfeer me aan. Tijdens een tweede bezoek domineren donkere wolken het landschap.

Dit is de grootste Britse militaire begraafplaats op het vasteland. 11.956 graven van gevallen soldaten uit de Commonwealth liggen hier in eindeloze rijen. Op de muur van Tyne Cot Memorial staan reeksen namen van soldaten zonder bekend graf. Alles maakt een overweldigende indruk die nog wordt versterkt door de perfect onderhouden de grafstenen.

Tyne Cot Cemetery

Images of my first confrontation with the military cemeteries. It was early spring, the morning mist laid a veil of peace over the graves. The atmosphere immediately grabbed me. During a second visit, dark clouds dominated the landscape.

This is the largest British military cemetery on the mainland. 11,956 graves of fallen Commonwealth soldiers lie here in endless rows. On the wall of Tyne Cot Memorial are thousands of names of soldiers with no known grave. An overpowering impression strengthened by the perfect care of the tombstones.

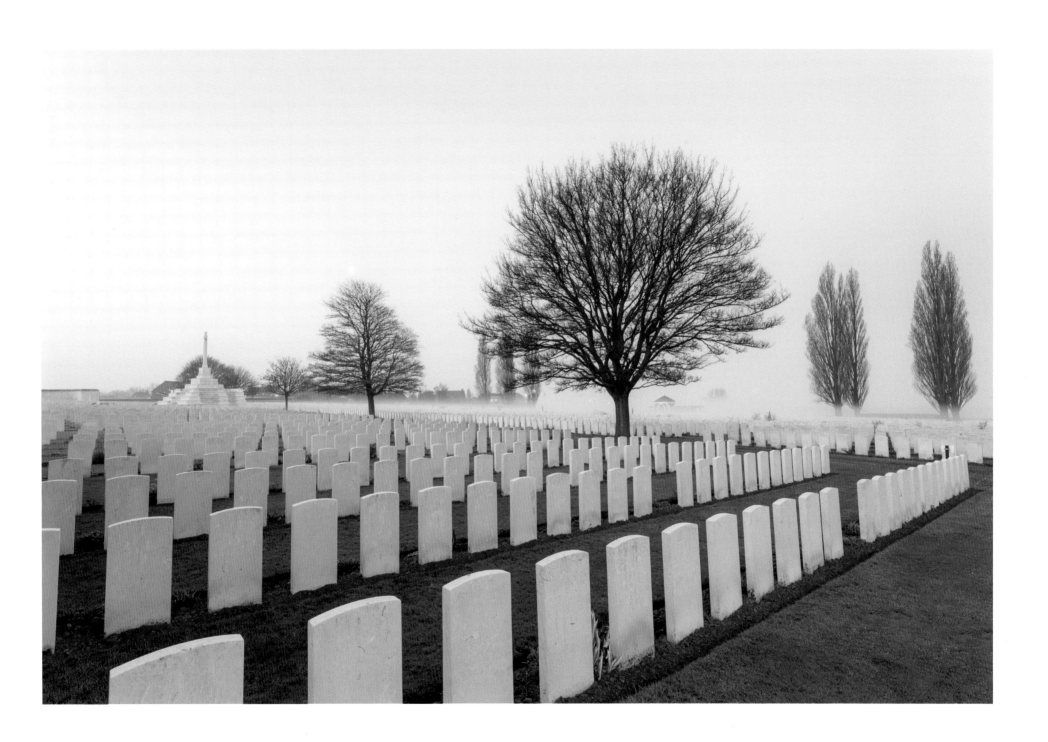

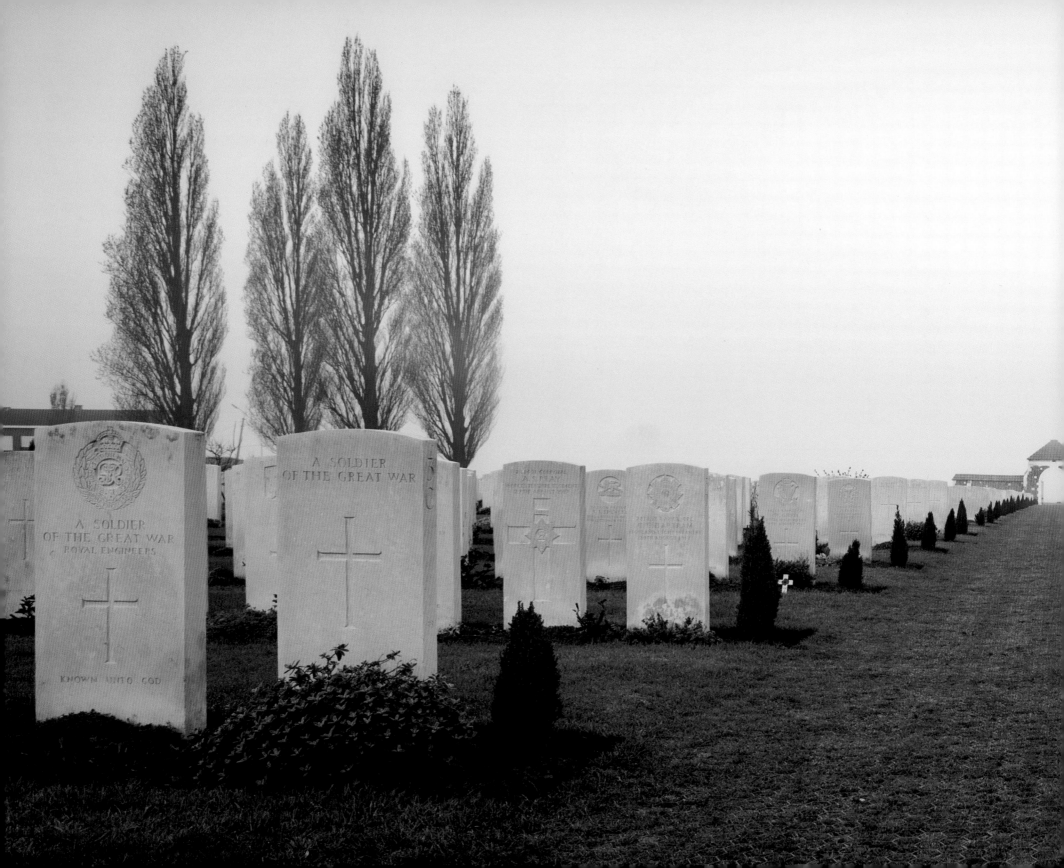

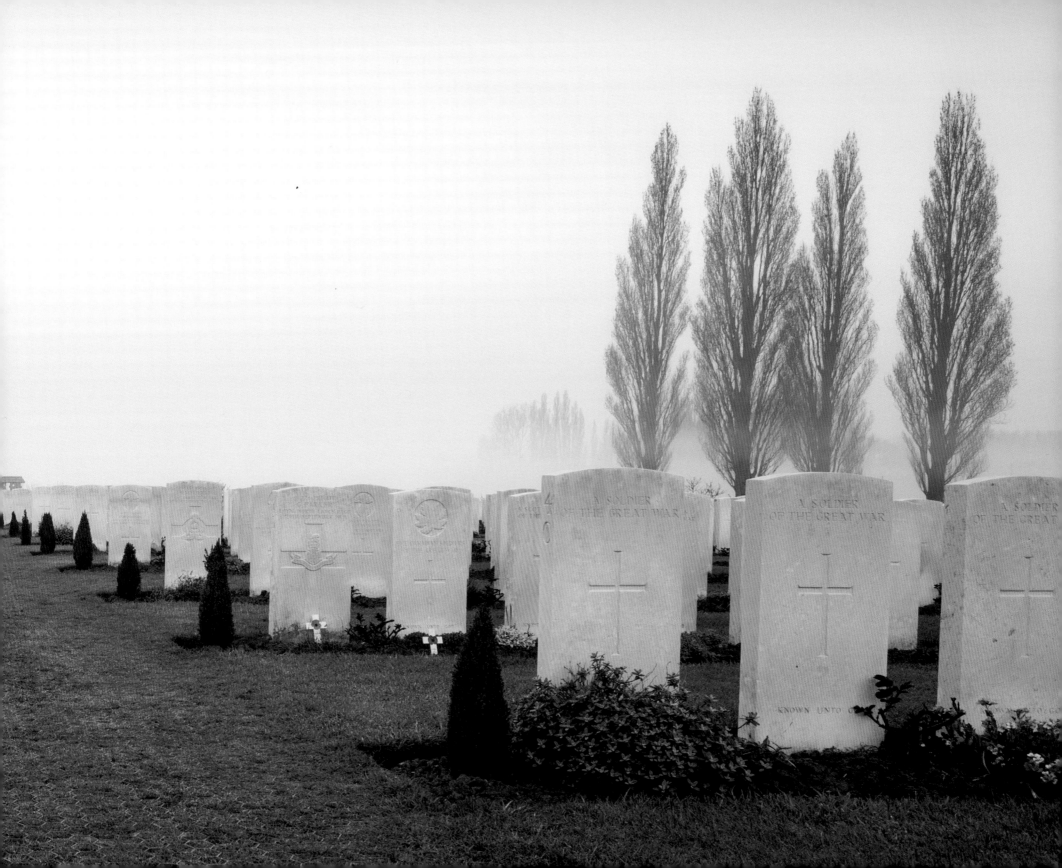

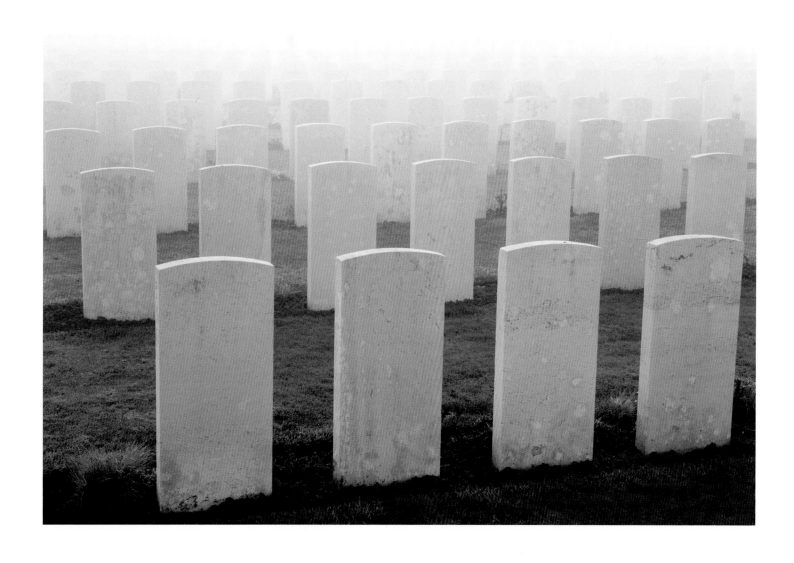

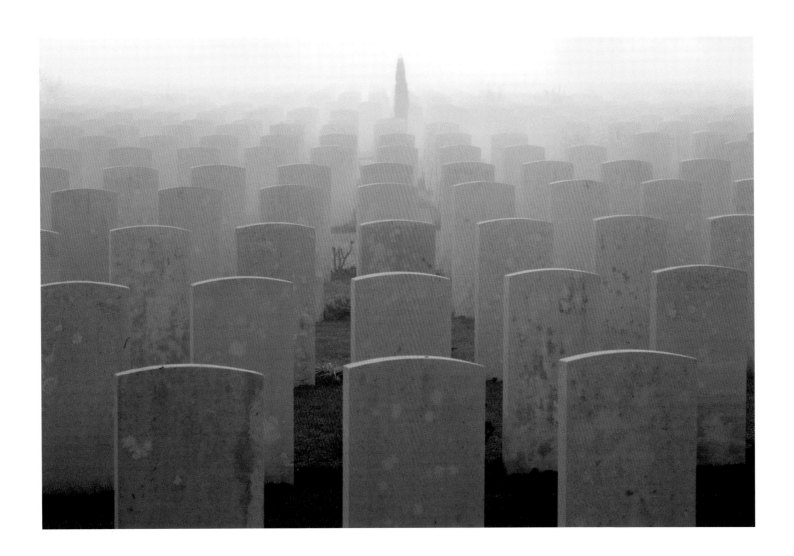

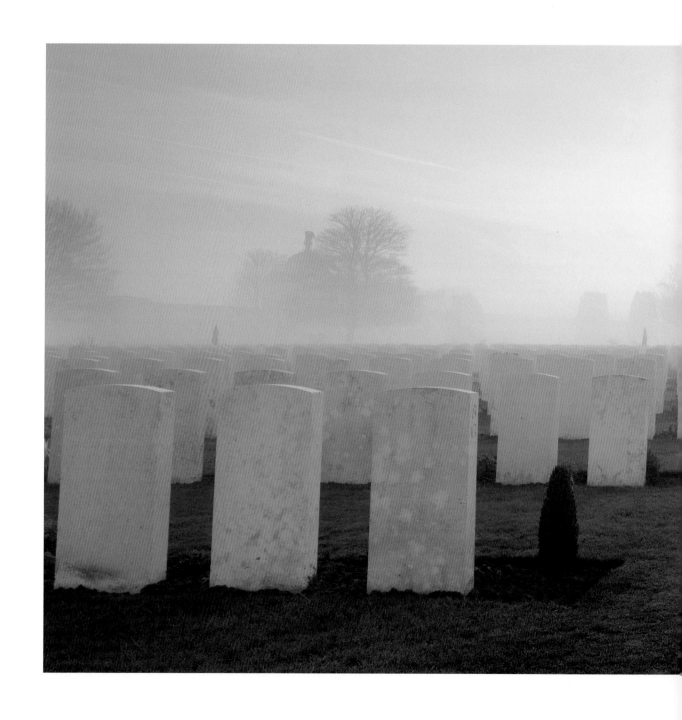

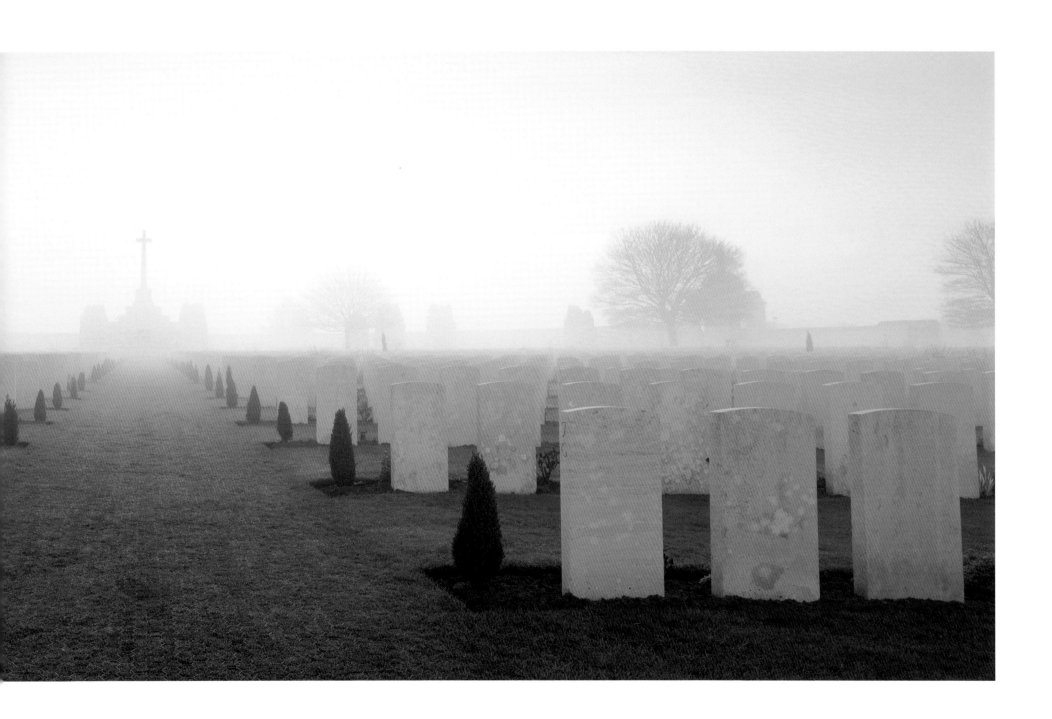

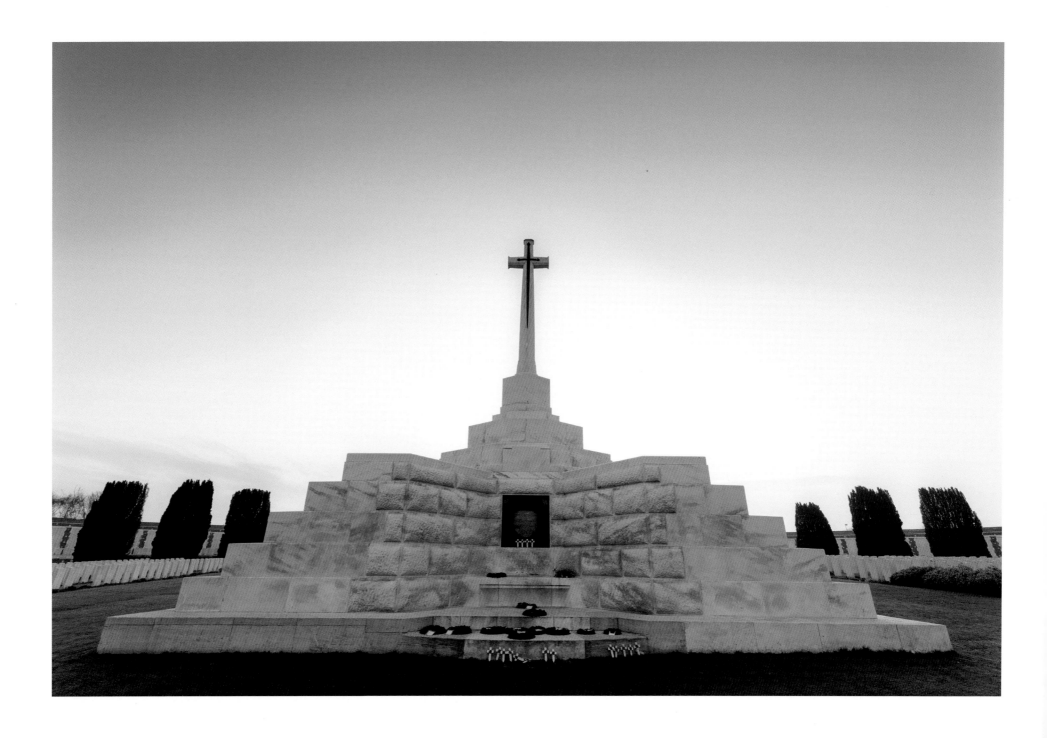

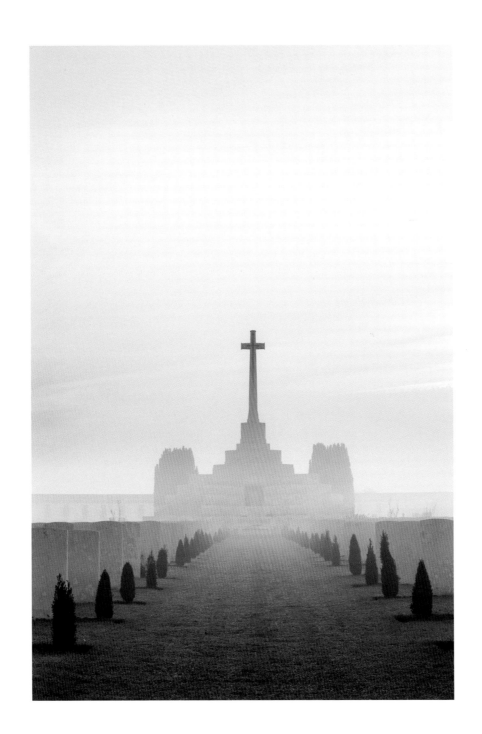

LANCE CORPORAL

ALSOP B.
CATTERALL P.
DOBBIE J.
GILMORE W.
LIGHT J. Y.
MAUGHAN W.
MORRELL A.
NEAL H. S.
RICHARDSON F. H.
WILLIAMSON R.

GIBB
GIBSON
GILBERT
HANHAM W. A.
HARBRON W. H.
HARDING F. J.
HARRIMAN A. M.M.
HARRIS R. I.
HAYWOOD G. S.
HENTHORNE H. M.M.
HIGGINS J.
HILL W.
HOLDEN E. W.
HOPPER H. E.
HOWELL E. P.
HOYLAND W.
HUNT C. G.
JOHNSON F. C.
JONES I. P.
KNOTT D.
LAIRD D.
LANG...
FLEMING H. W.
LEWIS H.

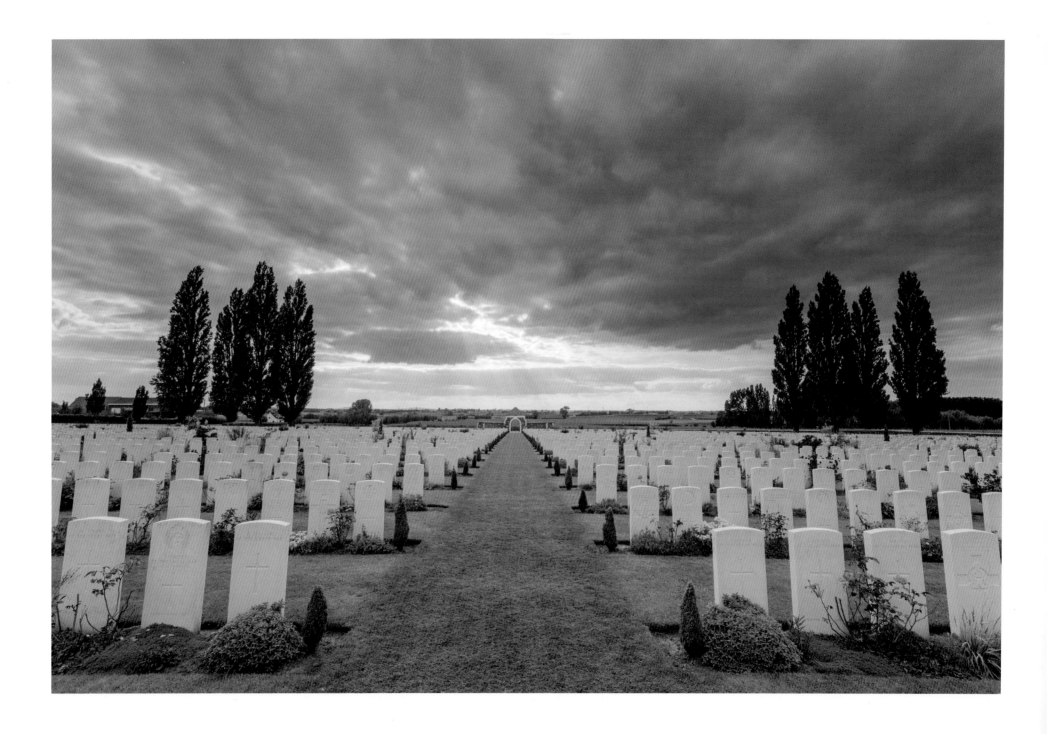

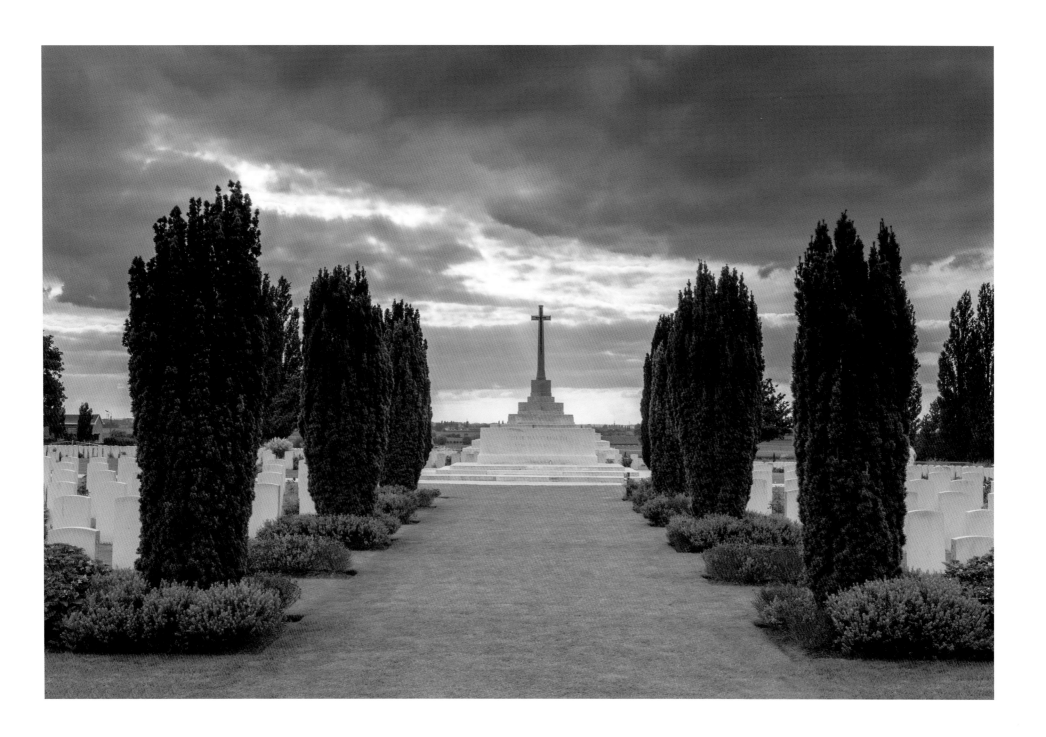

Duitse militaire begraafplaats

Op de begraafplaats van Langemark liggen meer dan 44.000 Duitse doden, waaronder 25.000 in het kameradengraf waarin niet-geïdentificeerde soldaten werden begraven. Op het Studentenfriedhof werden heel wat jonge mannen begraven die in 1914 al gevallen zijn.

Een heel andere aanblik dan de Britse graven. De grafstenen zijn plat en vierkant, de stenen kruisen zwaar en donker. Op de achtergrond het beeld *Trauernde Soldaten* van Prof. Emil Krieger. Als schimmen lijken zij te waken over de gevallenen.

German Military Cemetery

The cemetery at Langemark contains more than 44,000 German dead, including 25,000 in the 'comrades grave' where unidentified soldiers were buried. Here in the Studentenfriedhof (students' cemetery) lie many young men killed already in 1914.

A very different sight from the British graves. The tombstones are flat and square, the stone crosses heavy and dark. In the background the statue *Trauernde Soldaten* (Mourning Soldiers) by Prof. Emil Krieger. Like ghosts they seem to watch over the fallen.

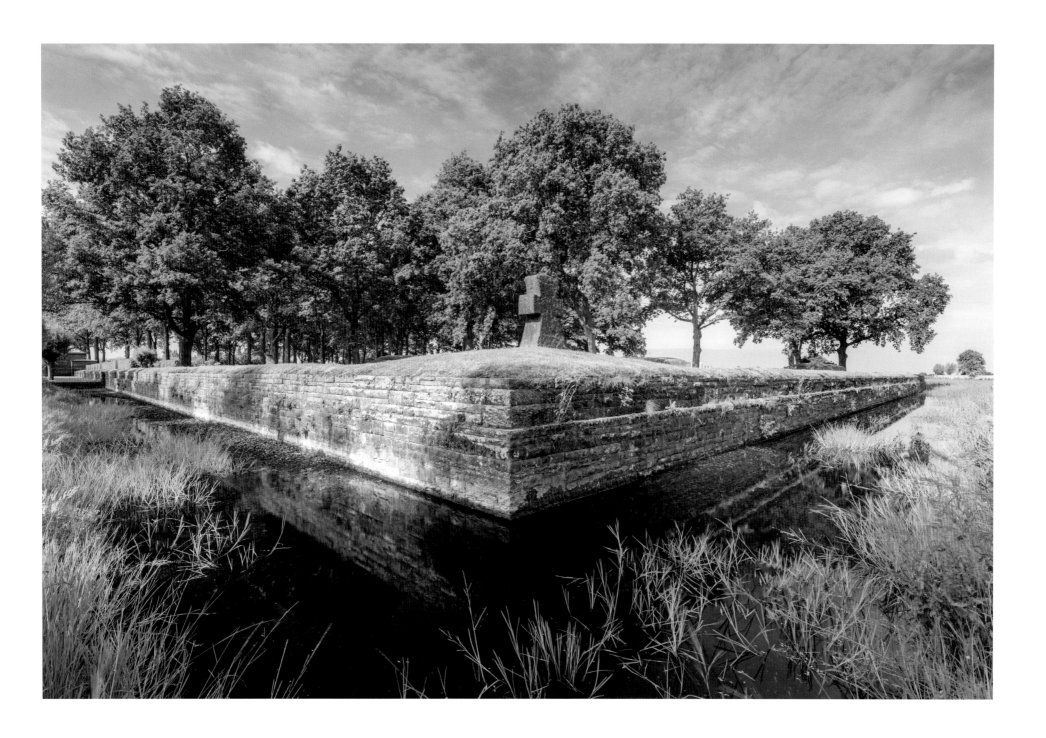

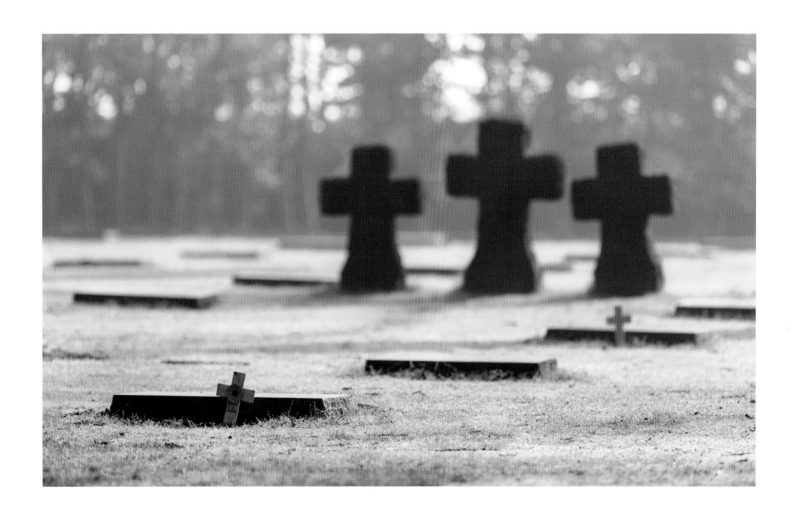

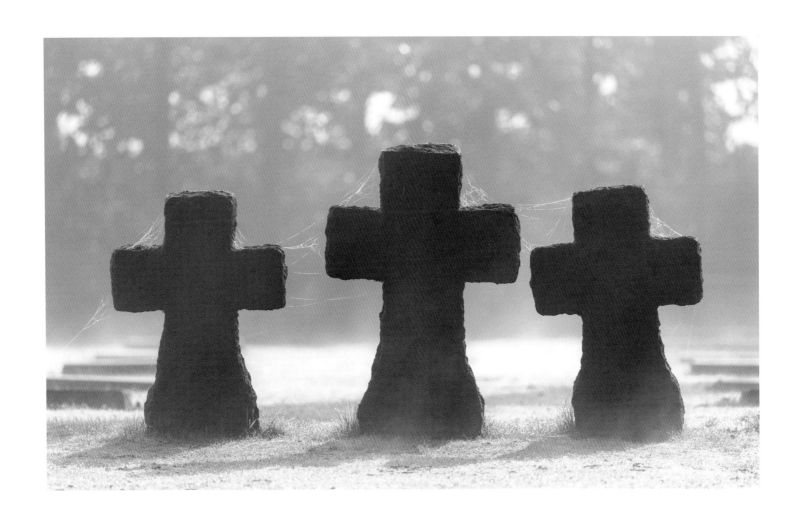

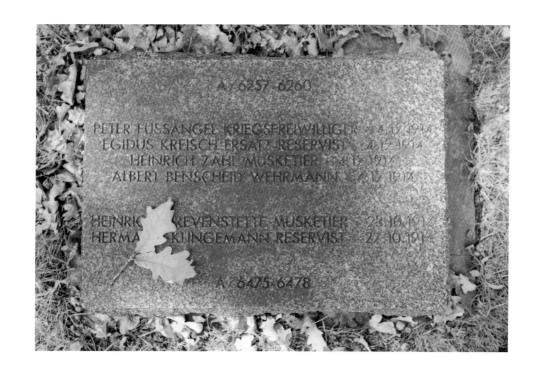

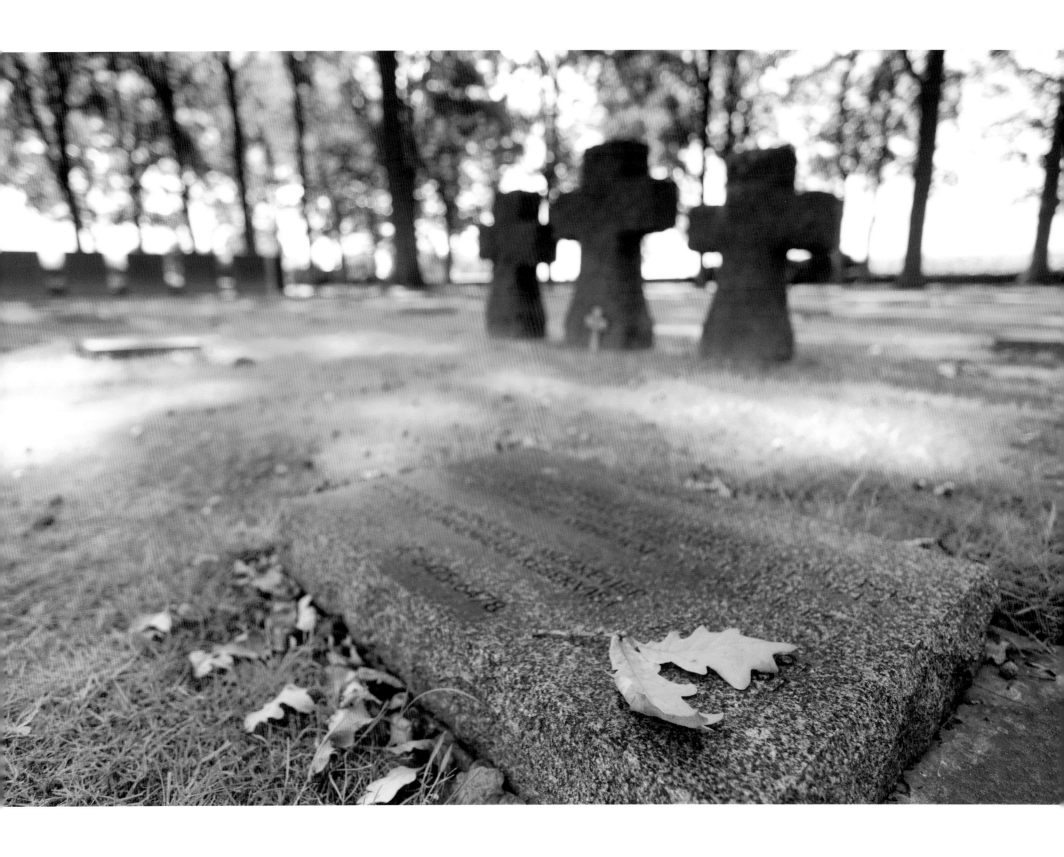

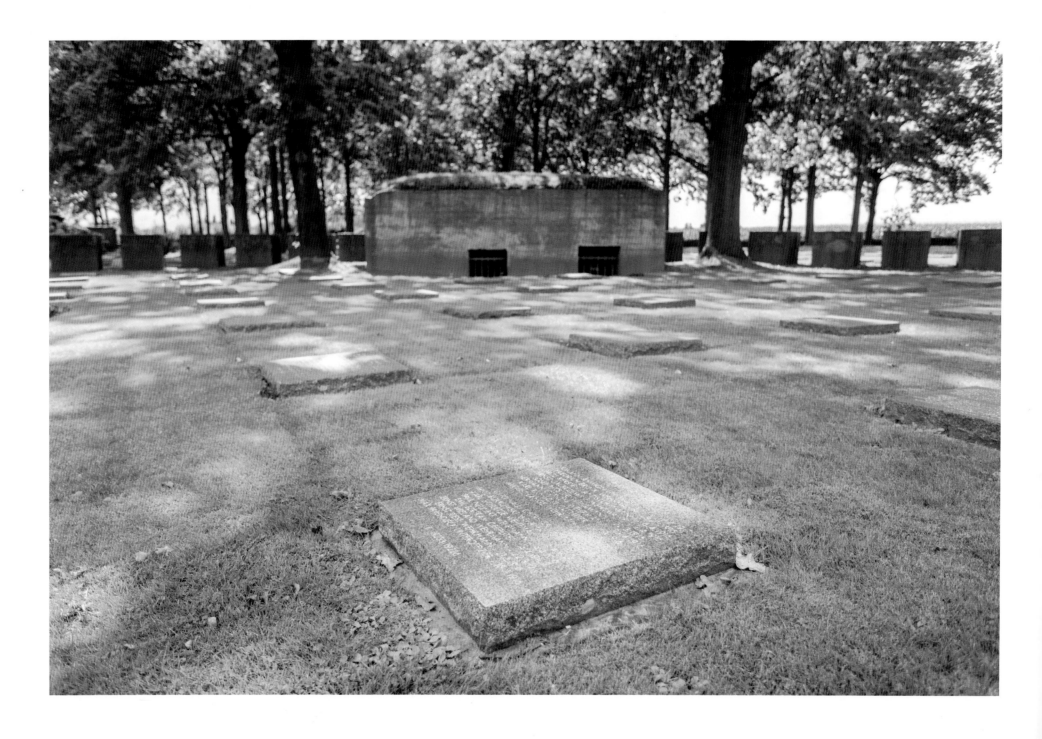

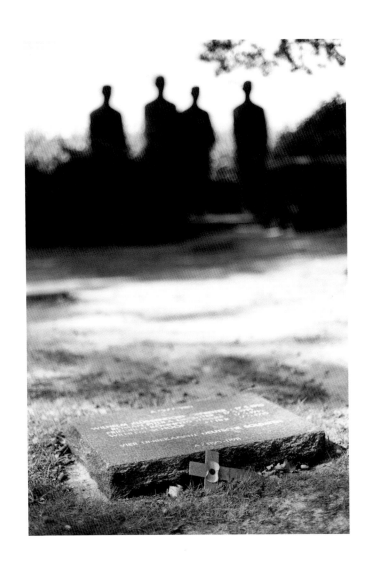

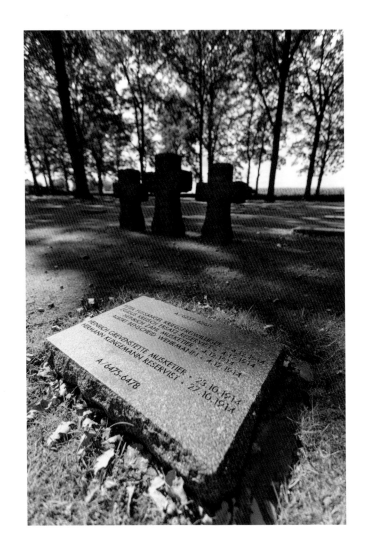

Menenpoort

Voor velen een bekend beeld: de Menenpoort in Ieper. Elke avond om
20 uur blaast men hier *The Last Post*, opdat we nooit zouden vergeten.
In de muur staan bijna 55.000 namen van doden zonder bekend graf
gebeiteld. De schijnbaar eindeloze lijst maakt indruk. Hij was zo lang
dat het monument te klein bleek; daarom werden de namen van de
gesneuvelden van na 16 augustus 1917 bijgeschreven op het Tyne Cot
Memorial.

Menin Gate

For many a familiar picture: the Menin Gate in Ieper (Ypres). Every
evening at 8 p.m. they sound *The Last Post*. Lest we forget. Incised into
the stone wall are nearly 55,000 names of dead men with no known
grave. The seemingly endless list of names is impressive. So many that
the monument eventually proved too small and the names of those who
died after 16 August 1917 are added to the Tyne Cot Memorial.

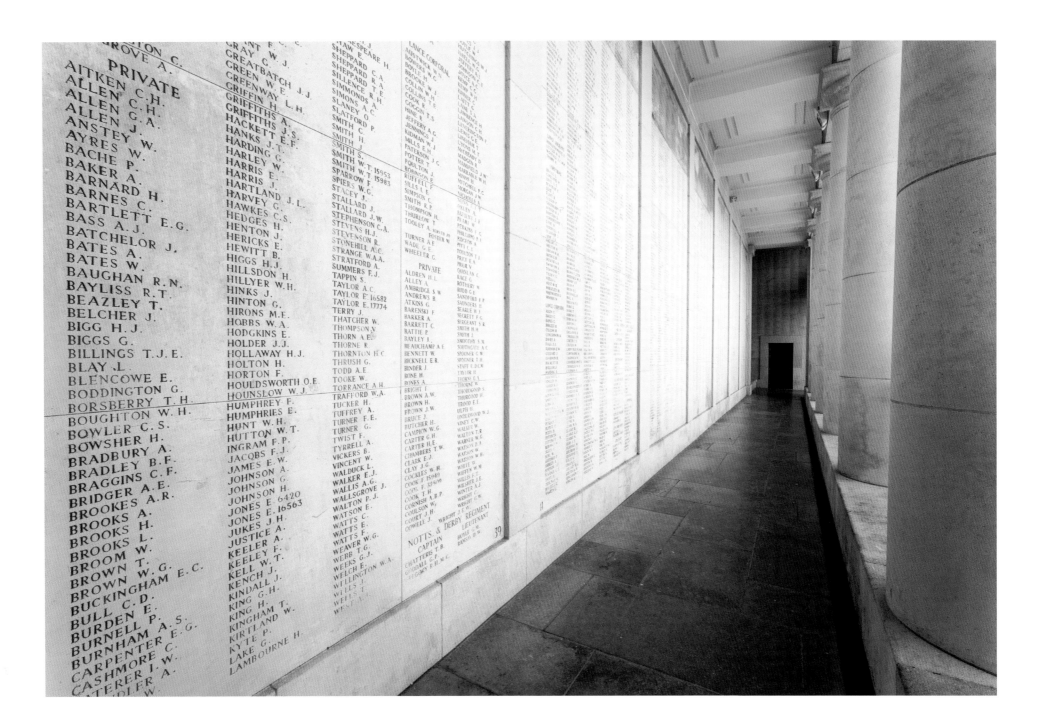

BROOKER R. B.
BROWN J. O.
CALDWELL F.
CASHMAN G. T.
CASWELL A. F.
CHADWICK S. W.
CHARLTON H.
CLARKE E. J.
CLARKE H.
CONNELL B. S.
COOK J.
CORNISH S.
DAVIES E. C.
DONALDSON A. E.
DUFF R.
FARRELL J.

IJzertoren

In de mist kronkelt de IJzer, een kleine rivier met een groot historisch belang. Hier werd de Duitse aanval definitief tegengehouden: een keerpunt in de oorlog.

De IJzertoren werd opgericht als herinnering aan de Grote Oorlog en terzelfder tijd als waarschuwing: Nooit meer oorlog. Met zijn 84 meter domineert de toren de hele omgeving, als symbool van vrede en ook van het Vlaamse streven naar onafhankelijkheid. Dat bleek voor sommigen iets te moeilijk om te verdragen en in 1946 werd de toren opgeblazen. Hij werd opnieuw opgebouwd en uit de restanten van de oorspronkelijke toren rees de Paxpoort op.

Yser Tower

Winding its way through the mist is the Yser, a little river with great historical significance. It was here that the German attack was finally halted. This would be a turning point in the war.

The Yser tower was erected in memory of the Great War and at the same time as a warning. 'Never again war'. 84 m high, it dominates the whole area, a symbol of peace and also of the Flemish struggle for independence. That was apparently too much for some people and in 1946 the tower was blown up. It was rebuilt and the remnants of the original tower were used to build the Paxpoort.

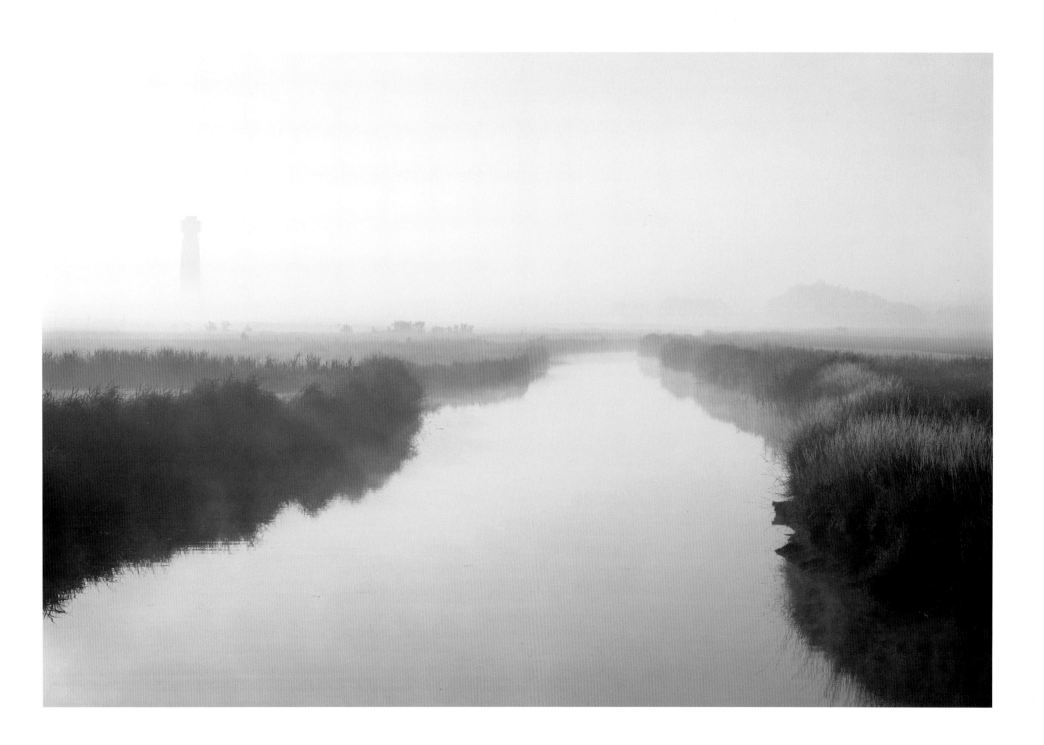

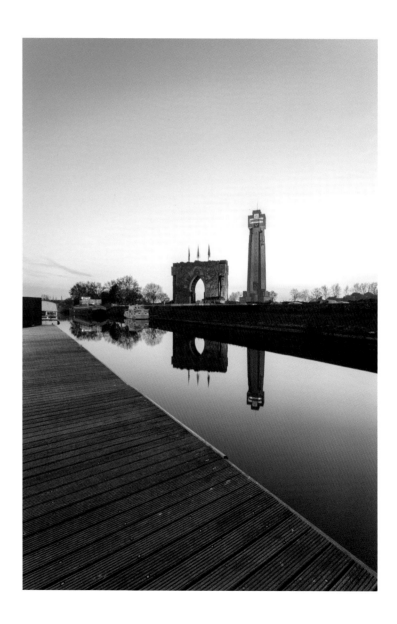

Belgische militaire begraafplaats

Beelden uit de herfst. De vroege zon brandt de mist langzaam weg. Het licht speelt door de takken. Hier liggen 1.723 Belgische soldaten, een 80-tal Italianen en soldaten van nog enkele andere nationaliteiten, allen gevallen rond september 1918. Toen begon het slotoffensief van de Grote Oorlog en ook deze fase zou nog vele levens kosten.

Boven de graven speelt de zon met de kleuren: zwart, geel en rood dansen in de bomen en op de zerken. In het laatste beeld liet ik een ongerepte witte deken alles toedekken.

Belgian Military Cemetery

Autumn images. The early sun slowly burns away the mist. The light plays through the branches. Here lie 1,723 Belgian soldiers, a good 80 Italians and some other nationalities, all of whom fell around September 1918. The final offensive of the Great War had started. It would cost many lives.

Above the graves the sun plays with the colours. Black, yellow and red in the trees and on the tombstones. In the last photograph a pristine white blanket covers everything.

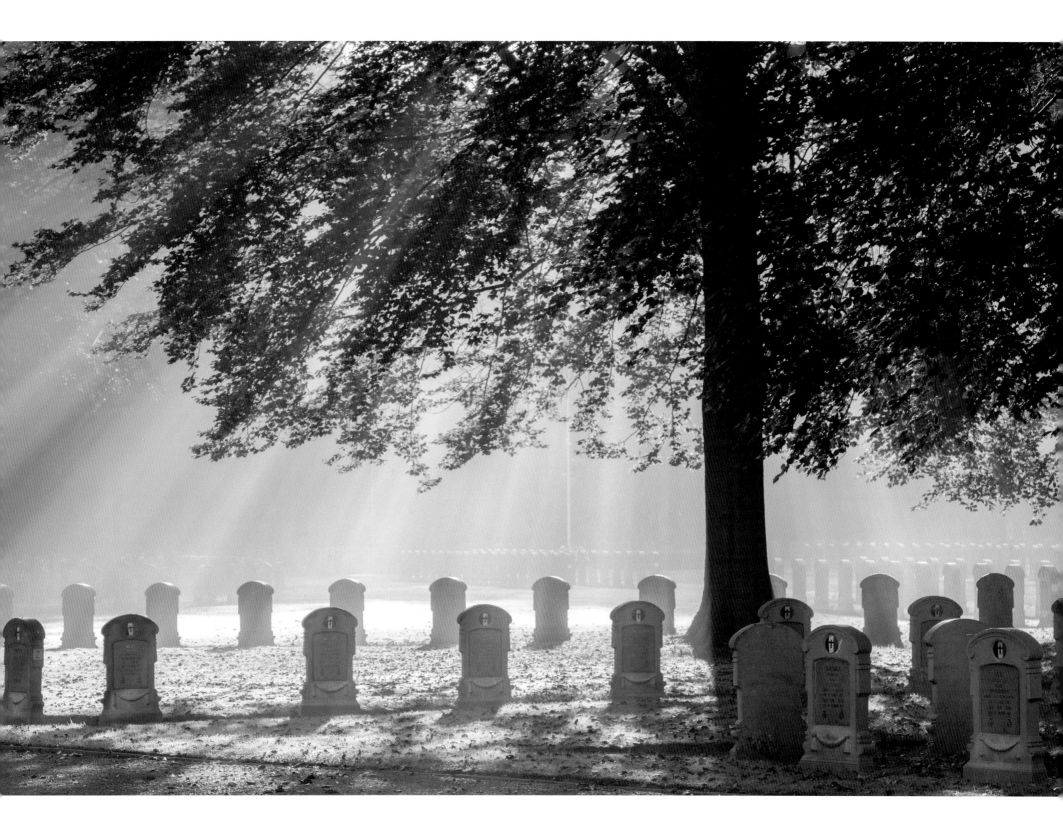

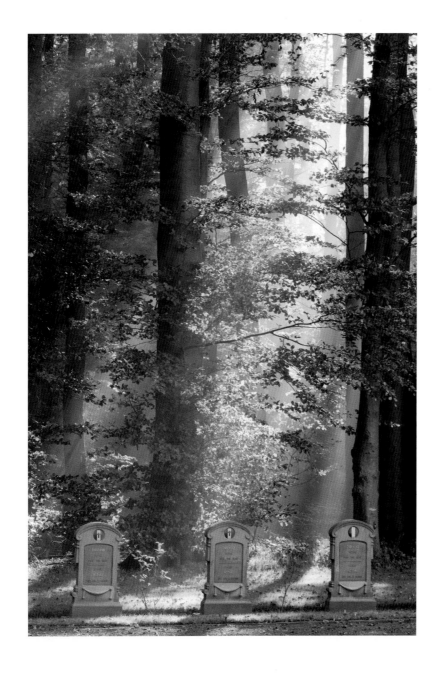

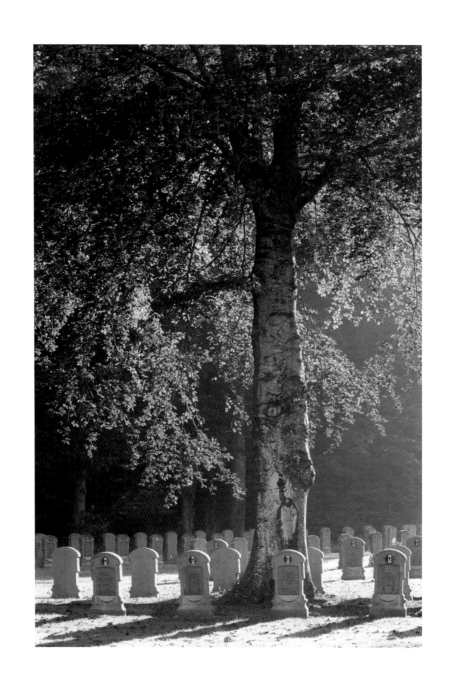

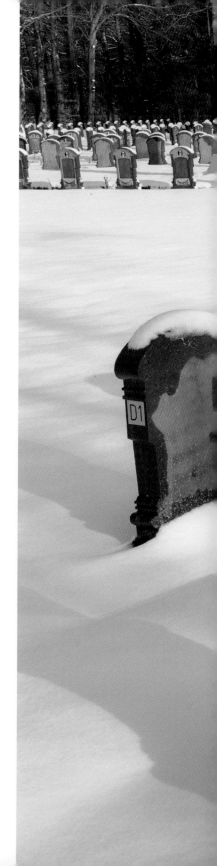

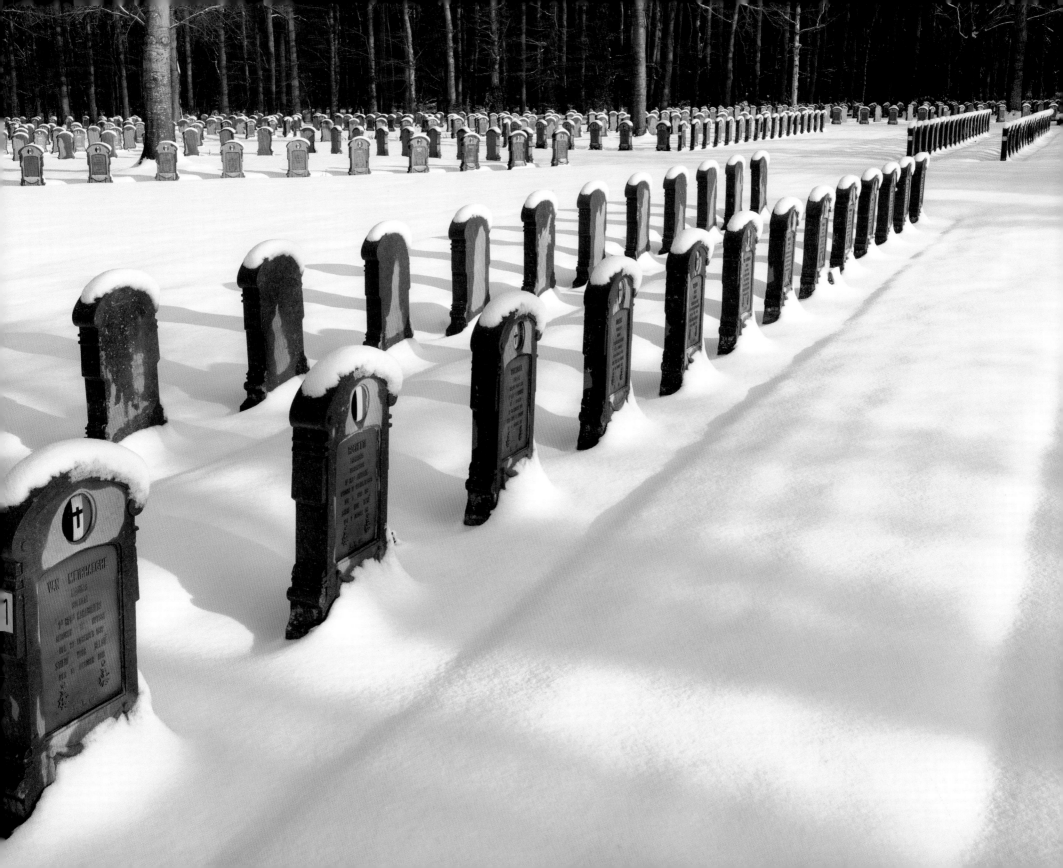

Klaproos

De herinneringen aan Wereldoorlog I zijn onlosmakelijk verbonden met het gedicht dat de Canadese militaire arts John McCrae in 1915 over de klaprozen schreef. Niet voor niets is de titel van zijn gedicht ook de naam van het oorlogsmuseum in Ieper.

De klaproos bloeit waar de grond is vernield. Zij is het symbool van deze oorlog geworden: rood van het bloed van de gevallenen en met een hart zwart van de rouw. In het gedicht roept McCrae de overlevenden op om de strijd niet op te geven, om verder te vechten tegen de vijand. Vandaag is de klaproos de melancholische getuige van een oorlog die bijna vergeten is.

Poppy

Memories of World War I are inseparable from the poem about poppies written in 1915 by Canadian military physician John McCrae. The title of his poem serves as the name of the War Museum in Ieper (Ypres).

The poppy blossoms where the soil is destroyed. It became the symbol of this war: red with the blood of the fallen and with a black heart of mourning. In the poem McCrae calls on the survivors not to relinquish the combat, to continue, to fight the enemy; but now the poppy is the melancholy witness of a war that is almost forgotten.

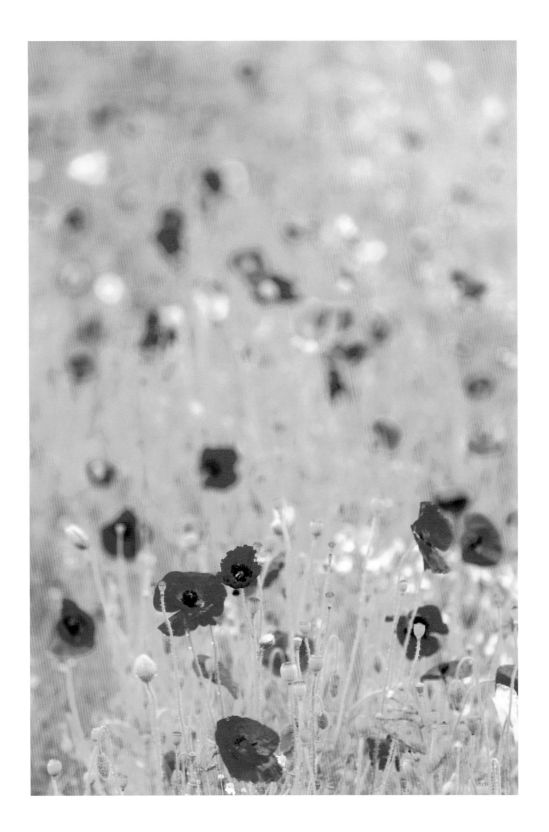

In Flanders fields the poppies blow
Between the crosses, row on row
That mark our place; and in the sky
The larks, still bravely singing, fly
Scarce heard amid the guns below.

We are the dead. Short days ago
We lived, felt dawn, saw sunset glow
Loved, and were loved, and now we lie
In Flanders fields.

Take up our quarrel with the foe:
To you from failing hands we throw
The torch; be yours to hold it high.
If ye break faith with us who die
We shall not sleep, though poppies grow
In Flanders fields.

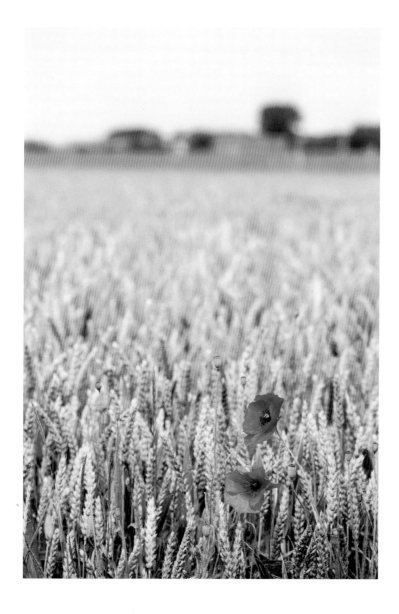

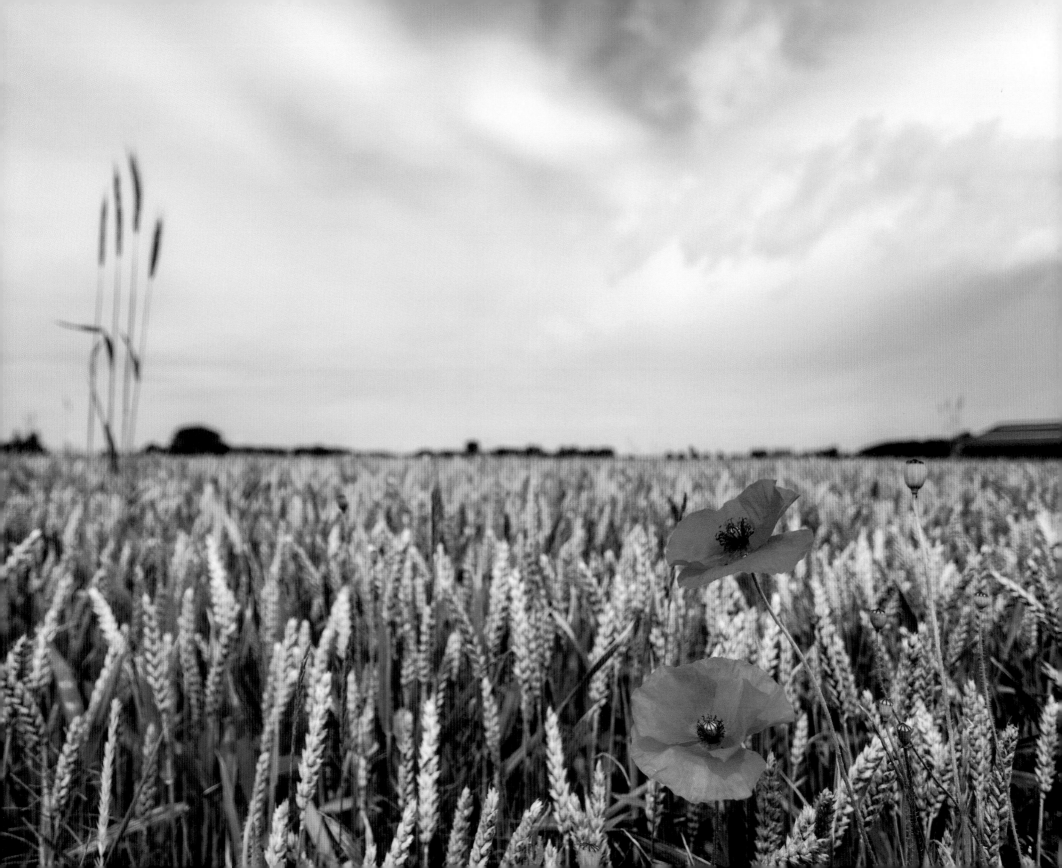

Dodengang

Toen de Belgische troepen zich na de Duitse inval moesten terugtrekken, bouwden ze een heel loopgravenstelsel, met verschillende rijen achter elkaar. Ook de Duitsers groeven loopgraven, maar die werden iets geriefelijker ingericht. De oorspronkelijke loopgraven zijn grotendeels verloren gegaan, maar deze reconstructies roepen nog steeds de ellende op van het leven in deze kuilen. Zonder beschutting, in weer en wind, zomer en winter moesten de soldaten hier overleven. Geen wonder dat deze gangenstelsels langs de IJzer de naam Dodengang gekregen hebben.

Trench of Death

When the Belgian troops had to withdraw in the face of the German invasion, they built an entire system of trenches, with several rows one after another. The Germans too dug trenches, but slightly more comfortably appointed. The original trenches have largely disappeared but these reconstructions still recall the misery of life in these pits. Without shelter, in wind and rain, summer and winter, the soldiers had to survive here. No wonder these trench systems were named 'Dodengang' or 'Trench of Death'.

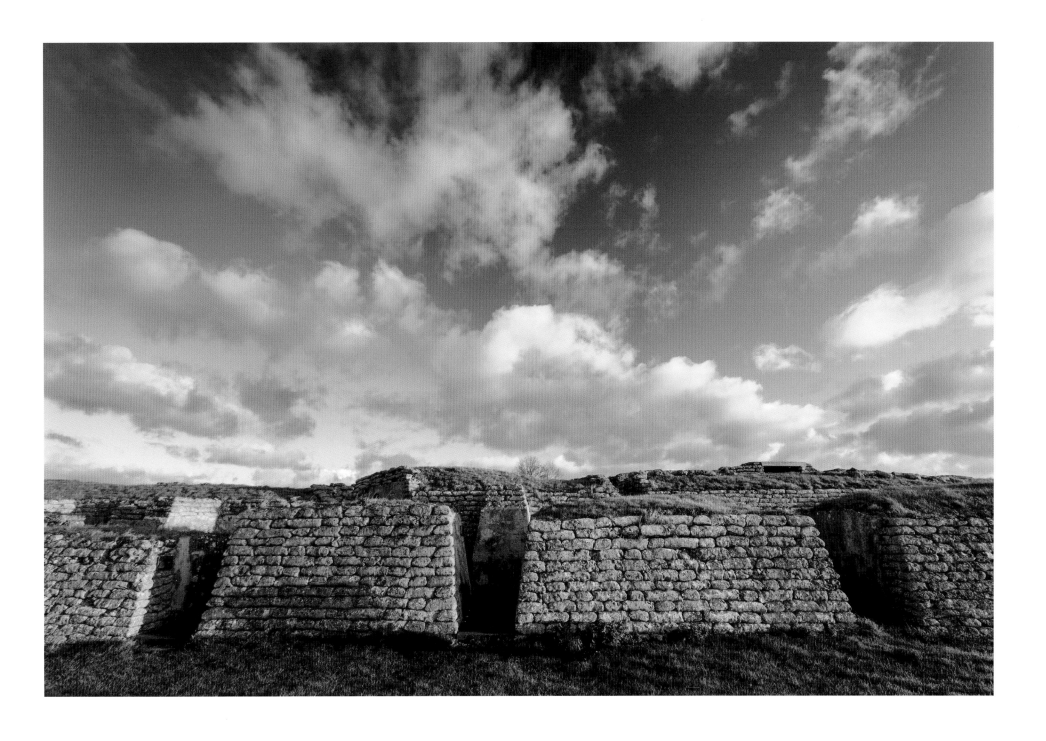

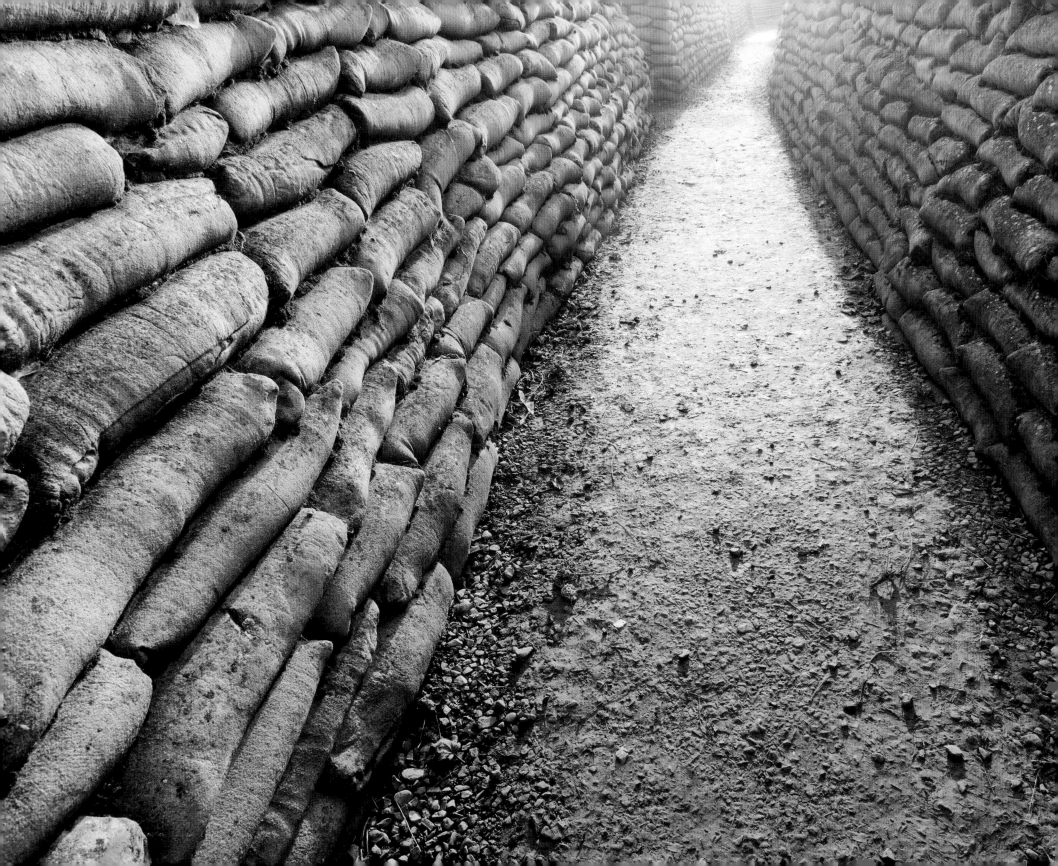

Crest Farm Canadian Memorial

September, vroeg in de ochtend. De zon begint zacht over het land te spelen. Stilletjes kondigt de herfst zich aan, de bladeren verkleuren naar tinten van oker. Het Memorial kijkt uit over het dorp van Passendale, dat destijds wellicht grotendeels verwoest was. Nu is alles rustig en vredig, alsof hier nooit iets is gebeurd. Dit Memorial herdenkt de zware verliezen van het Canadese leger bij de Tweede Slag om Passendale.

Crest Farm Canadian Memorial

September, early morning. The sun begins to play gently over the countryside. Autumn slowly announces itself as the leaves turn to shades of ochre. The Memorial overlooks the village of Passchendaele, probably largely destroyed at the time it was erected. Now everything is quiet and peaceful, as if nothing had ever happened here. This Memorial commemorates the heavy losses of the Canadian Army in the Second Battle of Passchendaele.

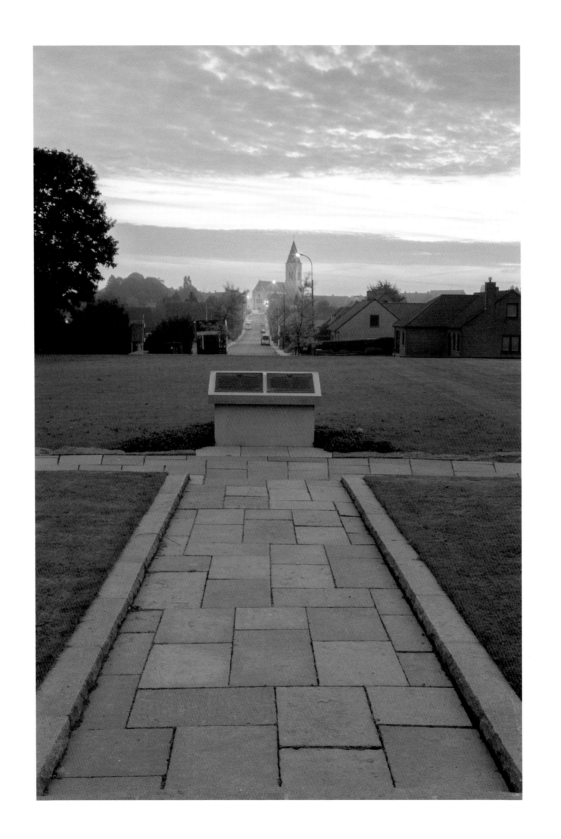

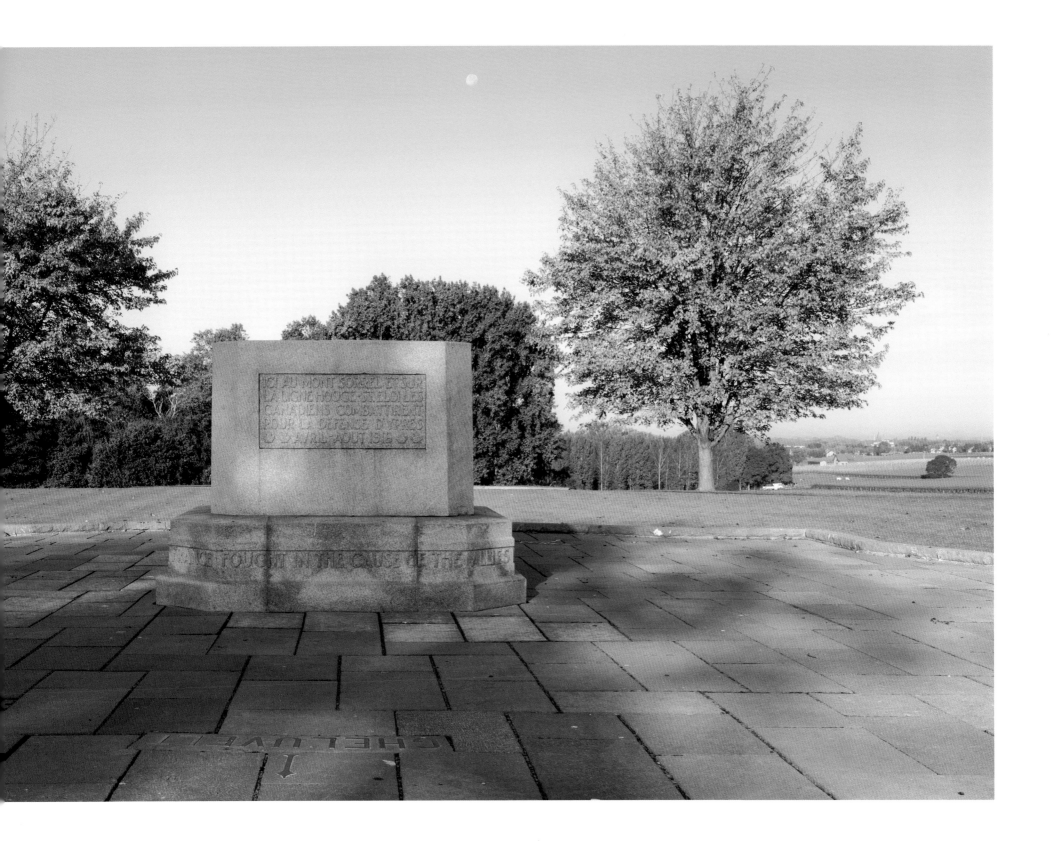

Frontzate
Grote Wacht 'Reigersvliet'

Op een koude winterochtend met bijtende vorst markeren deze beelden de voormalige frontlinie. Als je van de Dodengang naar Stuivekenskerke wil, moet je Frontzate oversteken. Nabij Oud-Stuivekens staan nog overblijfsels van de voorposten. De artillerie- en observatiepost Grote Wacht staat nog vrij stevig. In maart 1918 werd in de Slag aan de Reigersvliet in dit gebied zwaar gevochten.

Frontzate
Grote Wacht 'Reigersvliet'

On a cold winter morning with a biting frost, these pictures mark the former frontline. To get from the Dodengang (Trench of Death) to Stuivekenskerke, you have to cross Frontzate. Vestiges of the outposts remain near Oud-Stuivekens. The Grote Wacht artillery and observation post is still pretty much intact. In March 1918, there was heavy fighting in this area in the Battle of Reigersvliet (literally 'heron stream').

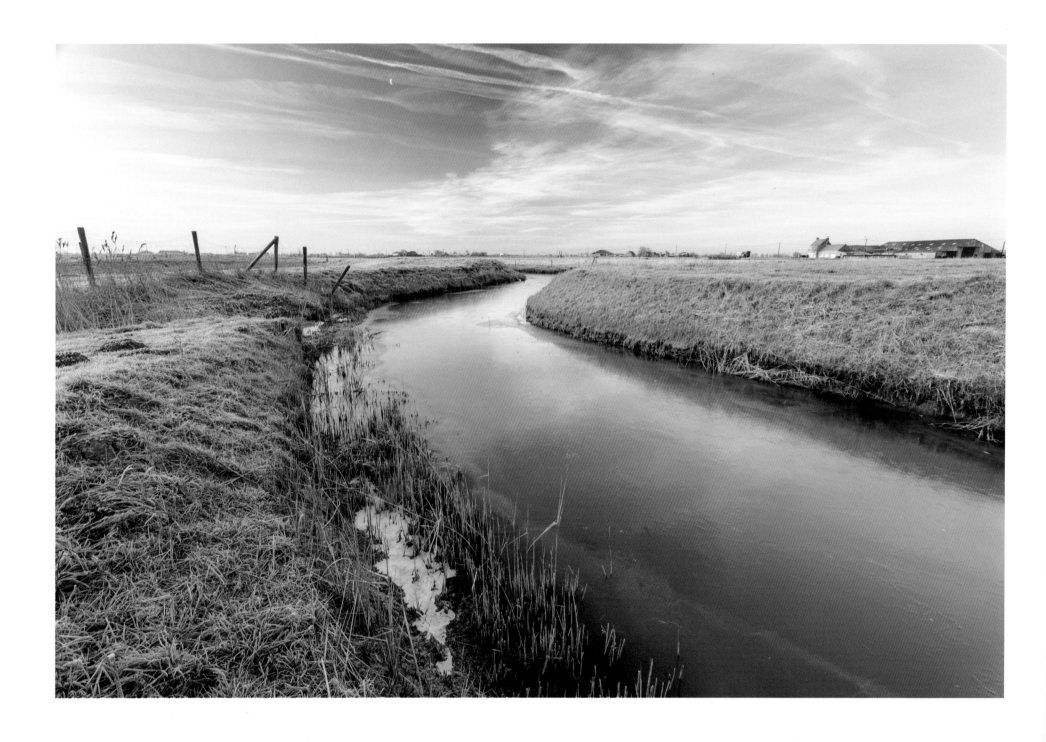

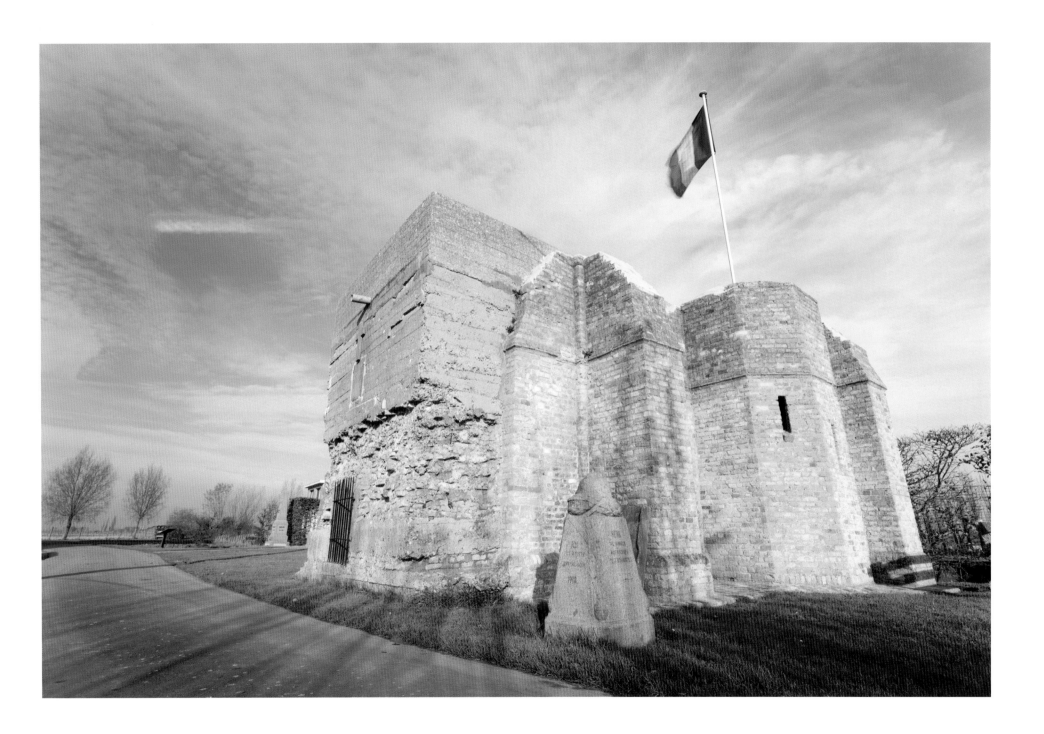

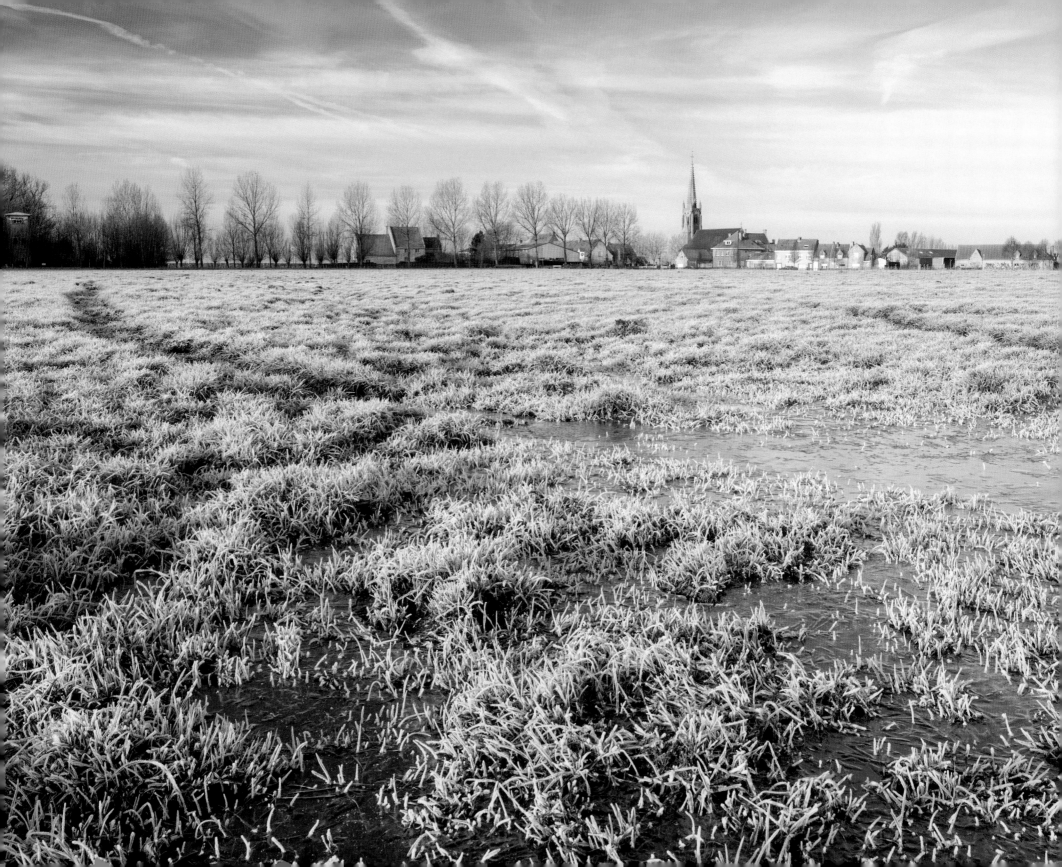

De Ganzepoot
onderwaterzetting

Het was een geniale strategische zet om in Wereldoorlog I de IJzervlakte te laten onderlopen. Hierdoor werd de opmars van de Duitse troepen tegengehouden en werd een doorbraak naar Noord-Frankrijk vermeden. Dit beeld van het opkomende tij met het stromende water refereert aan de natuurkrachten die de aanval stopten.

Hier staat ook het monument van Koning Albert I, de koning-ridder die zich tegen de Duitse aanvallers verzette en hierdoor de grootste koning der Belgen werd. Zijn ruiterstandbeeld doet denken aan de klassieke ruiterbeelden uit de renaissance. Zich aftekenend tegen de dreigende luchten krijgt het een tijdloos karakter.

De Ganzepoot
Flooding

The stroke of genius of World War I was the flooding of the Yser plain. Flooding the area halted the advance of the German troops and prevented a breakthrough into northern France. In this picture of the rising tide, the flowing water recalls the forces that halted the attack.

Here you will also find the King Albert Memorial. The knight-king who opposed the German invaders became in so doing the greatest king of the Belgians. His statue recalls the classic equestrian statues of the Renaissance. Outlined against the threatening skies, it takes on a timeless character.

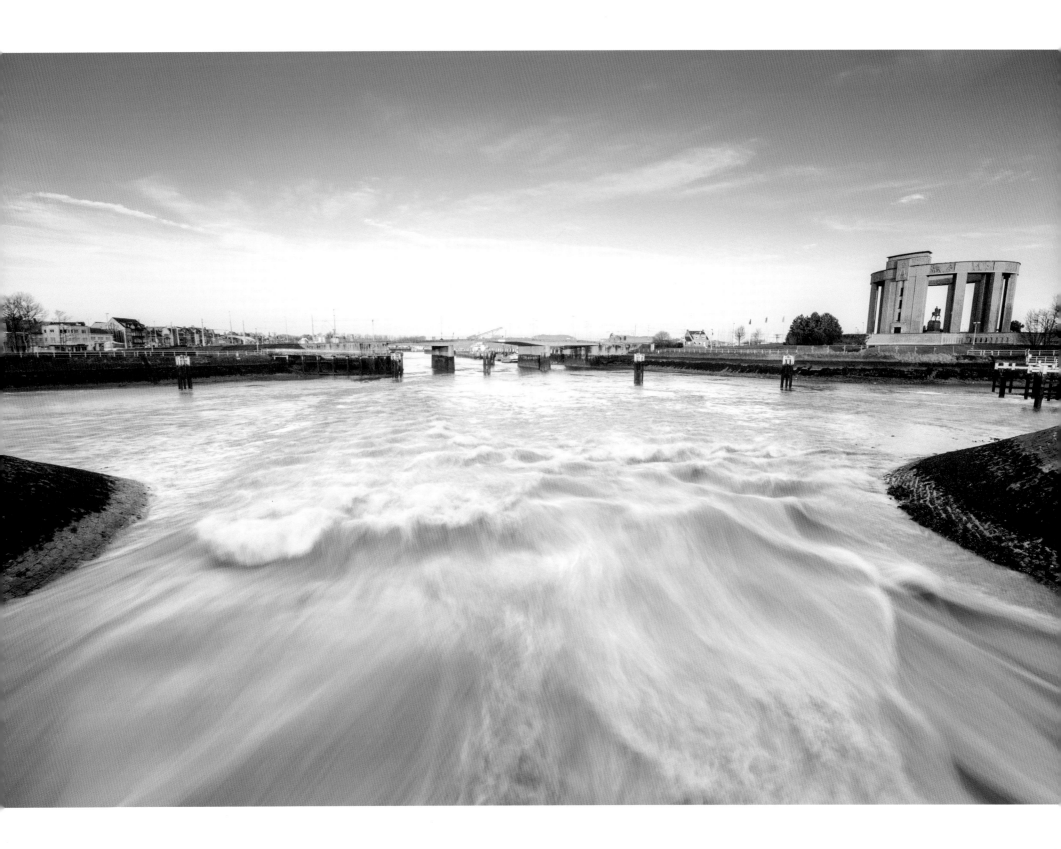

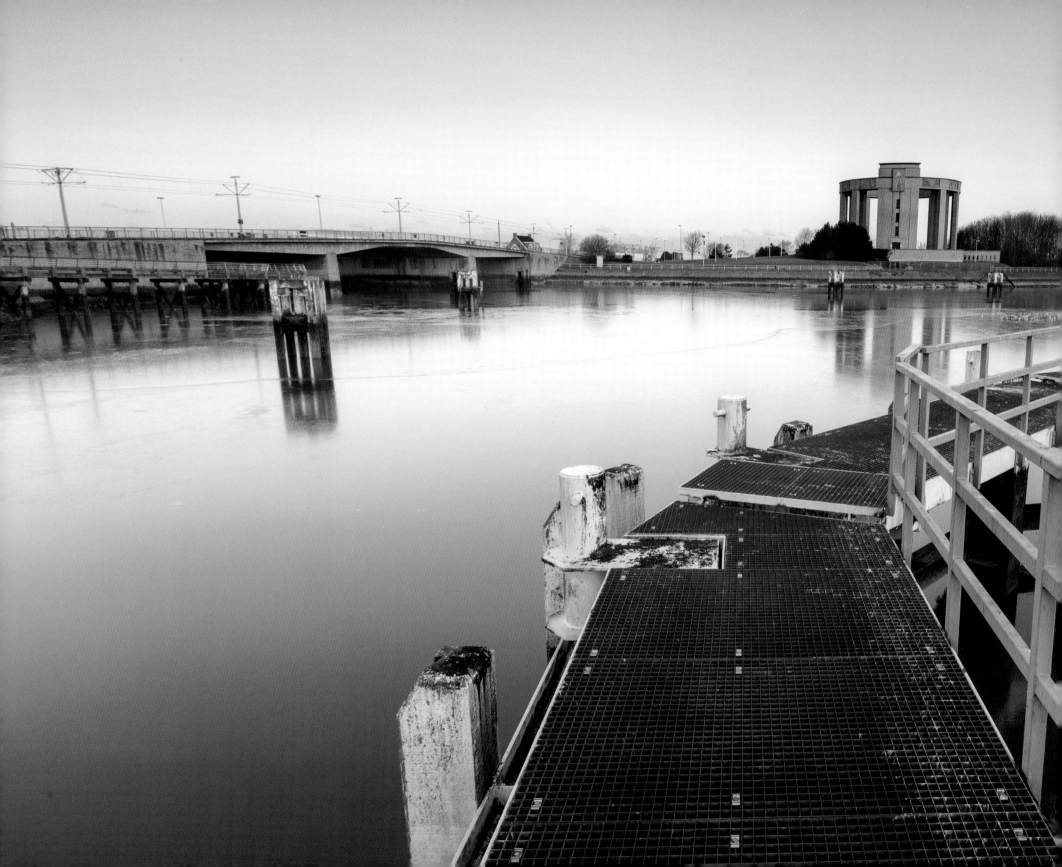

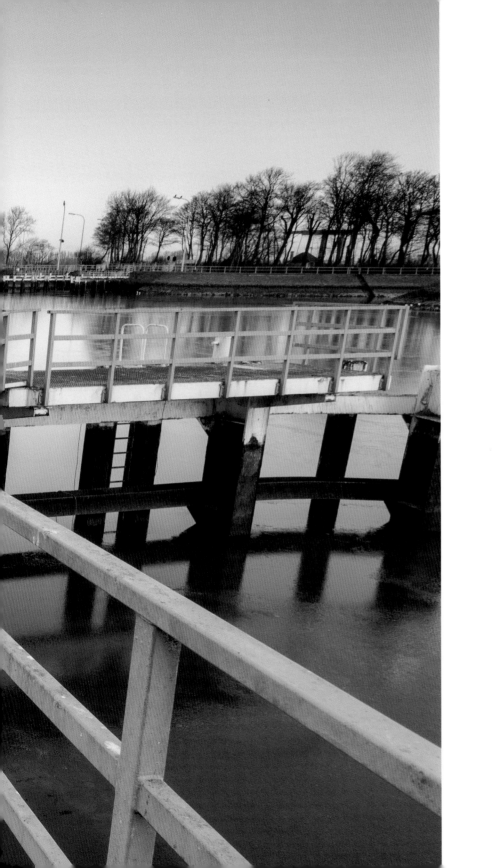

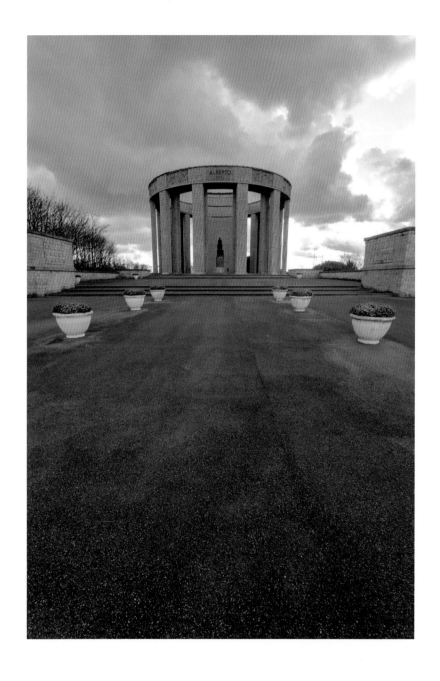

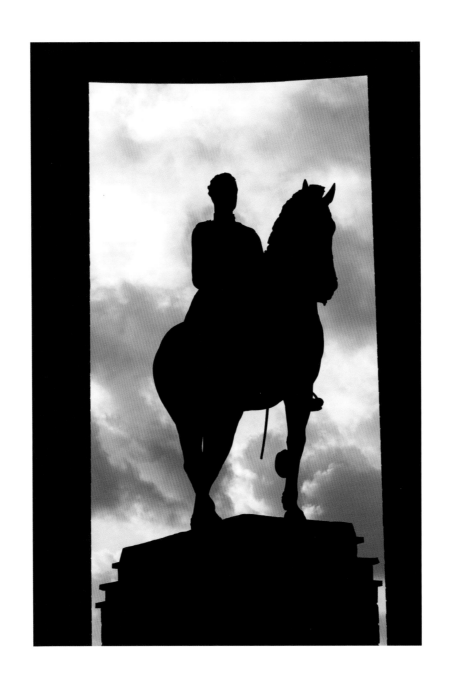

Vallei van de IJzer en de Handzamevaart

De mist over de IJzervlakte in juni, met daarin de verdwaalde koeien van Gezelle. Zij beantwoorden de blik van de fotograaf die naar hen kijkt. De grassen zijn mals en vochtig, een oneindige rust ligt over het landschap. Enkel in de verte zie je de aanwezigheid van mensen in de dorpen op de achtergrond.

Tijdens de oorlog stond alles hier blank, alles overspoeld door water. Nu nog is dit het overstromingsgebied van de IJzer wanneer het waterpeil hoog staat. De Handzamevaart kronkelt tussen de weiden.

Ideale achtergronden voor een schilder; de fotograaf moet ze in een fractie van een seconde weten vast te leggen.

Valley of the Yzer and the Handzamevaart

The mist over the Yser plain in June, with stray cows as in Flemish poet Guido Gezelle's famous poem. They return the gaze of the photographer observing them. The grass is tender and juicy, an endless tranquillity lies over the landscape. Only in the distance you can see the presence of human beings in the background villages.

During the War, everything here was flooded, covered by water. This is still the flood plain of the Yser at high water. The little Handzamevaart stream winds its way between the meadows.

Backgrounds for a painter which a photographer has to capture in a fraction of a second.

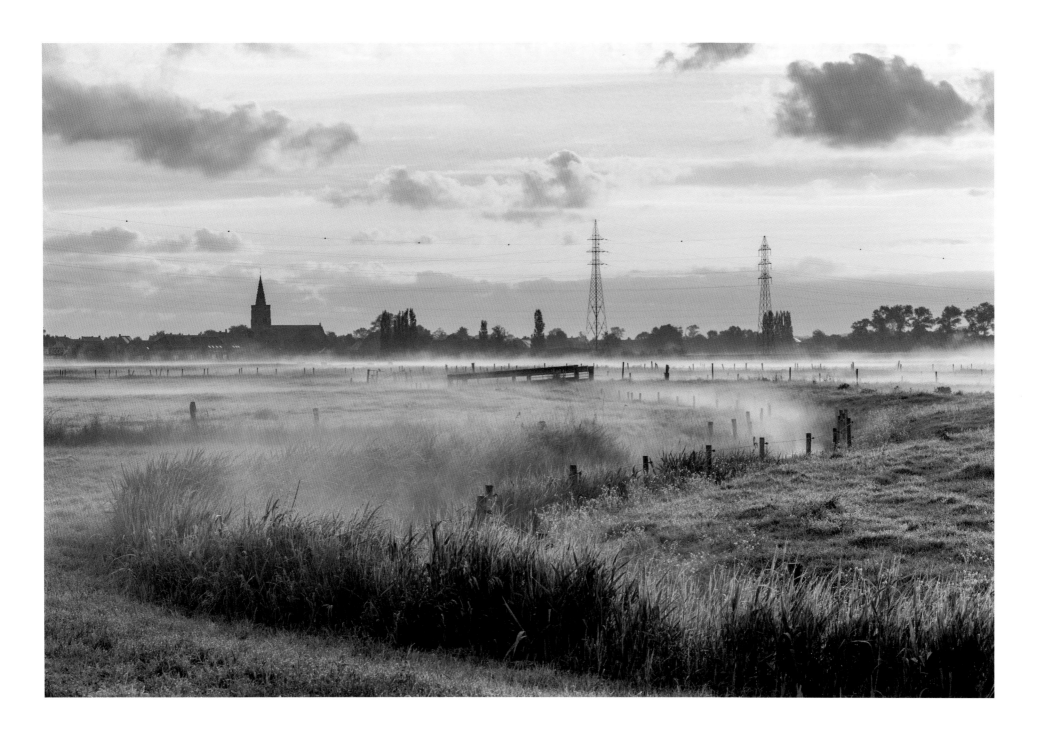

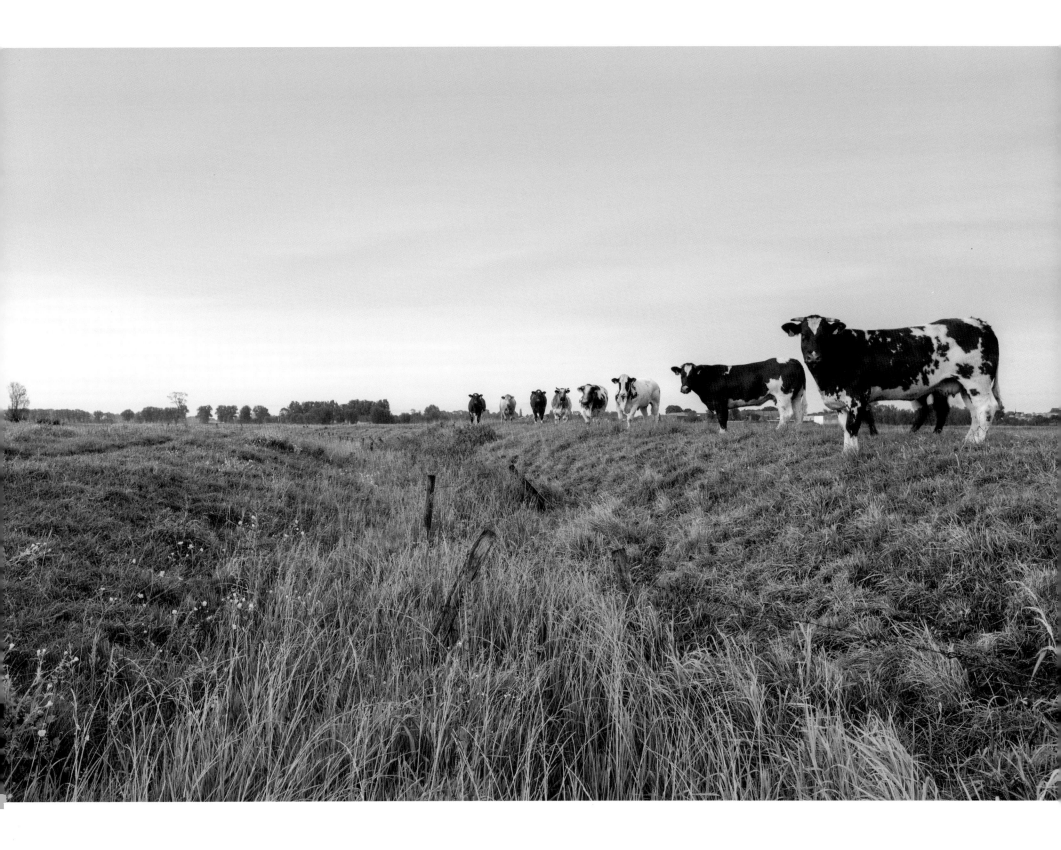

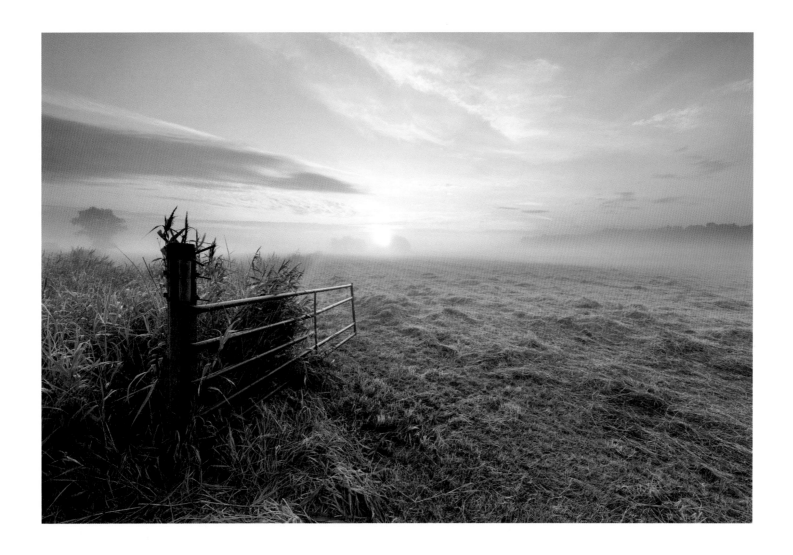

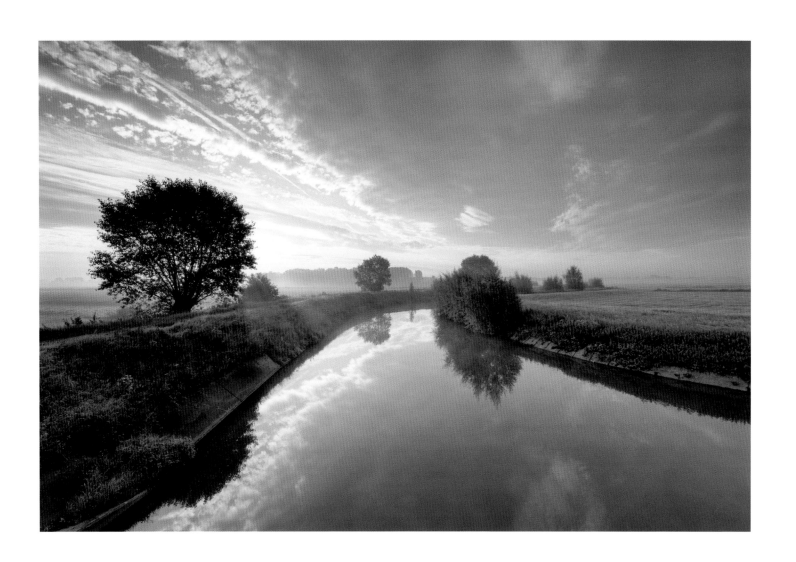

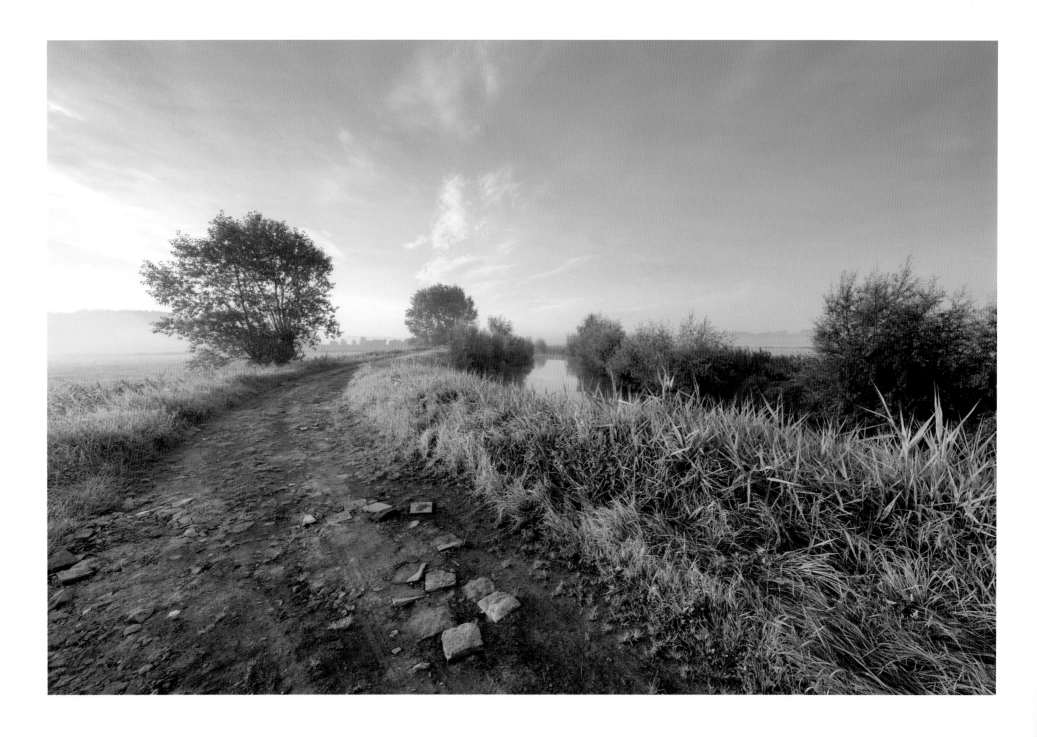

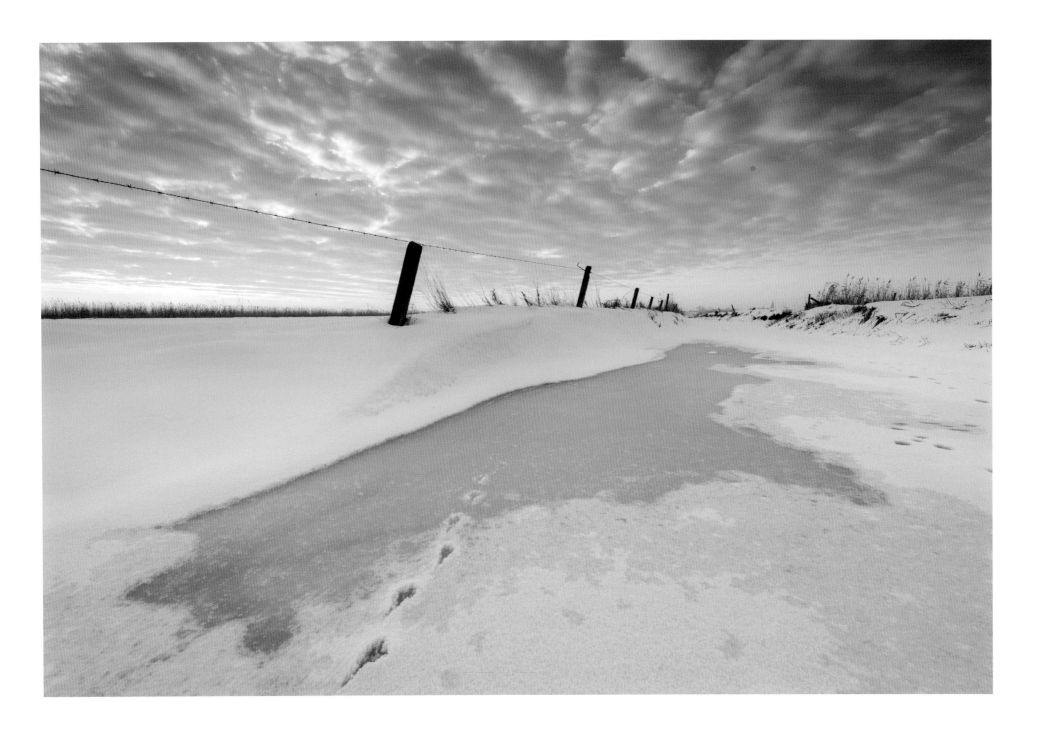

Dozinghem Military Cemetery

3.312 gesneuvelden, hoofdzakelijk van de veldhospitalen uit de buurt, hebben hier hun laatste rustplaats gevonden. De eendere grafstenen, in eindeloze rijen geplaatst, verwijzen naar de gelijkheid van alle mensen ten aanzien van de dood. Op de achtergrond het Cross of Sacrifice, dat op alle grotere Britse militaire begraafplaatsen terug te vinden is. Het herinnert aan de zelfopoffering van deze mannen. Een eenzame jonge boom benadrukt de sereniteit van deze plek.

Dozinghem Military Cemetery

3,312 casualties, mainly brought in from the neighbouring field hospitals, found their last resting place here. The countless rows of identical headstones point to the equality of all men in the face of death. In the background the Cross of Sacrifice, found in all major British military cemeteries, recalls these men's sacrifice. The lonely young tree marks the serenity of this place.

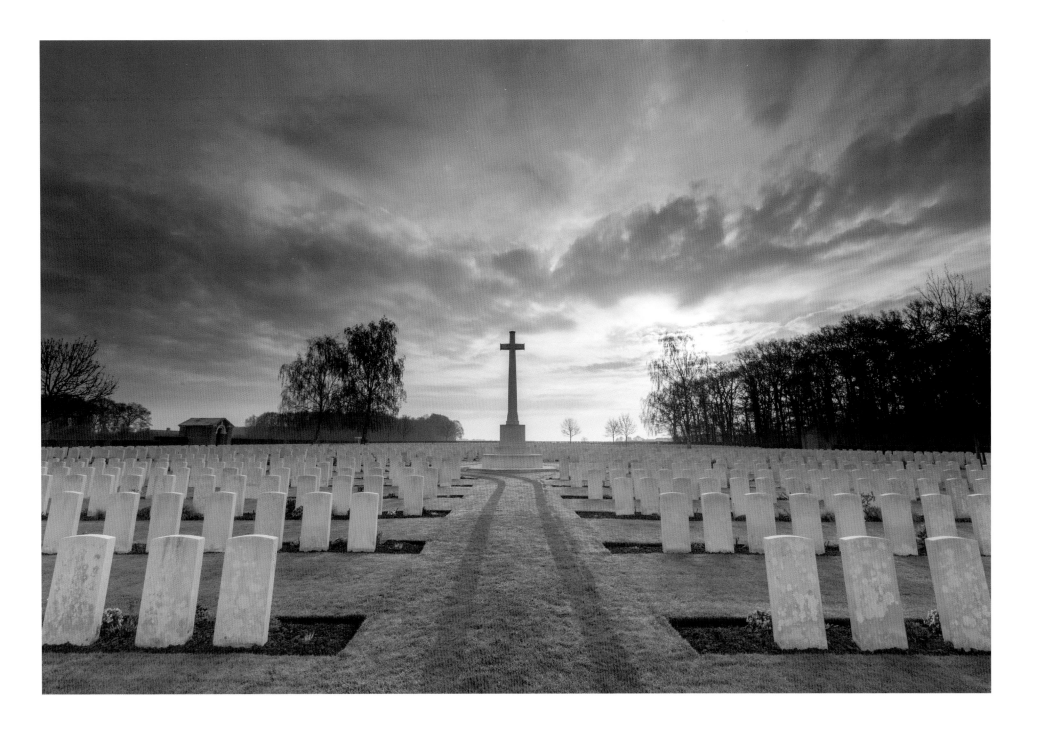

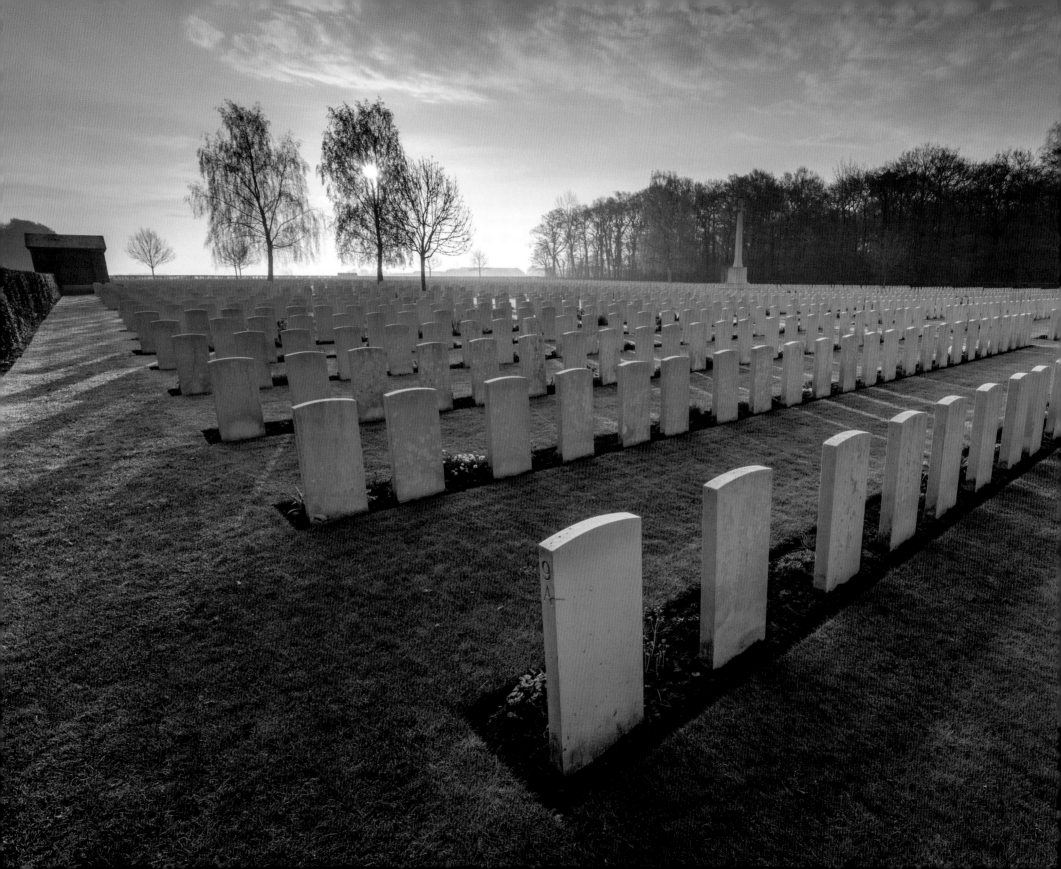

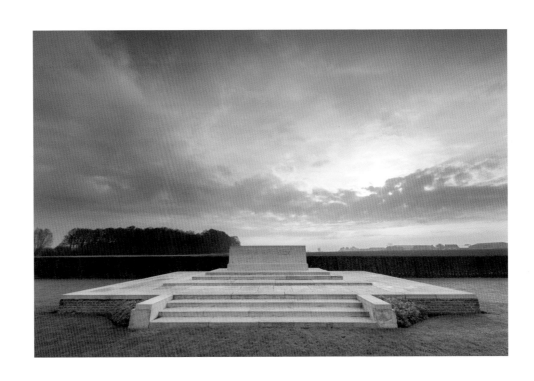

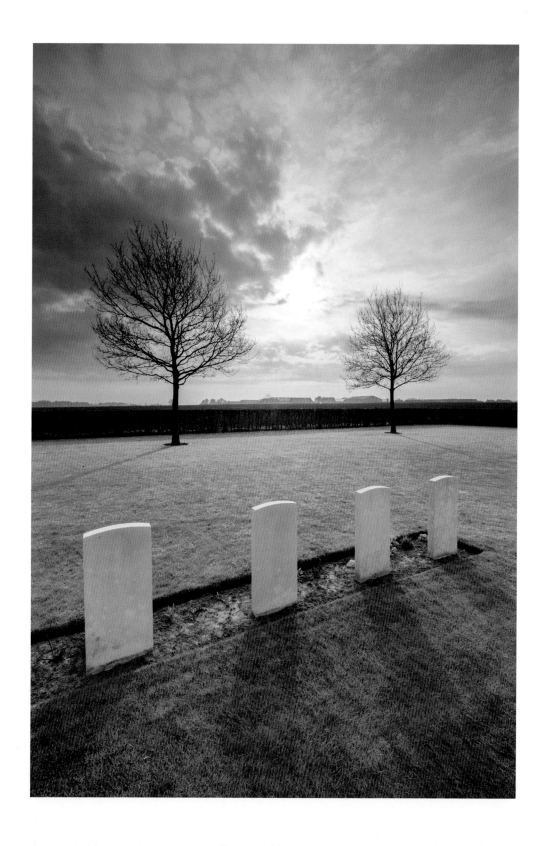

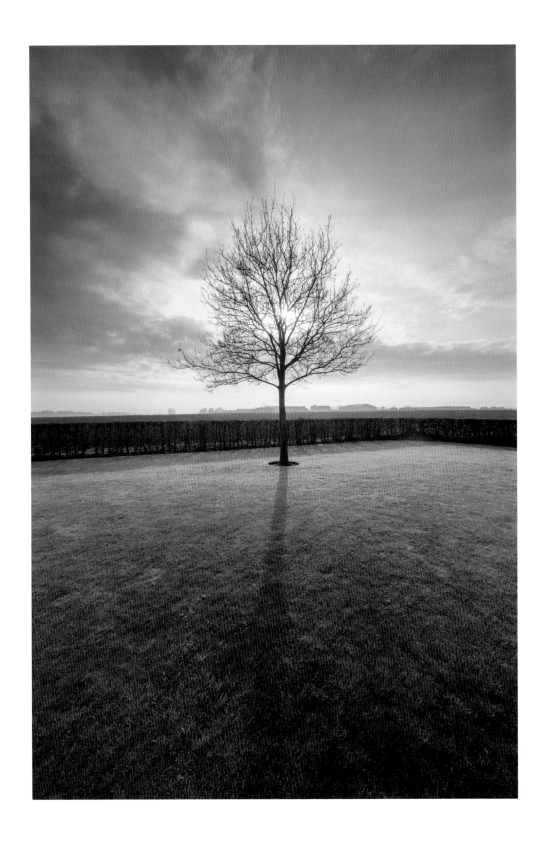

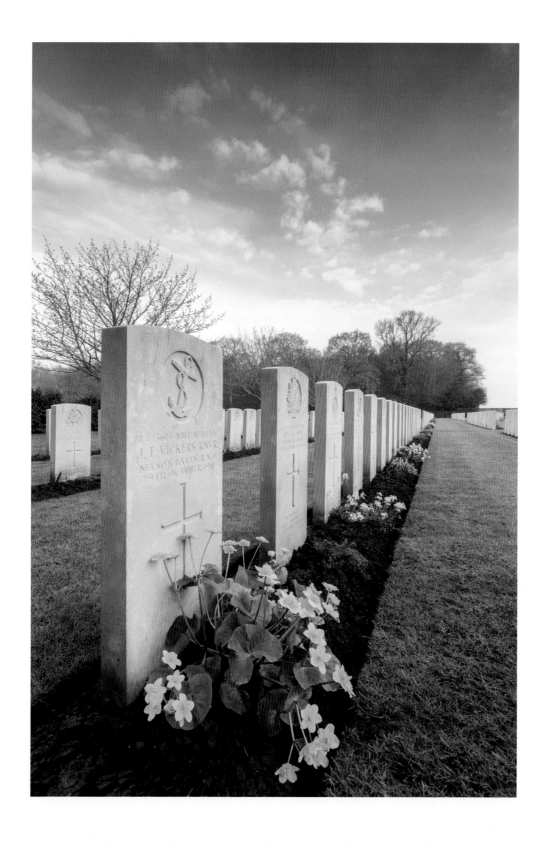

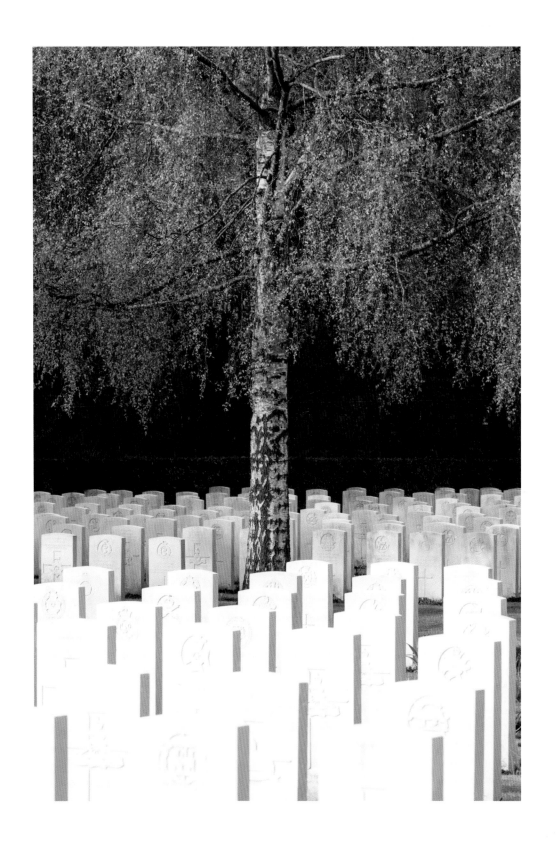

Loopgraven van Bayernwald

Deze unieke Duitse site met loopgraven, bunker en mijnschachten is een getrouwe reconstructie. De site is zo bijzonder omdat ze de enige is die het oorlogsverhaal vanuit een Duits perspectief weergeeft.

Op de 40 meter hoge heuvel van groot strategisch belang, werd een zo goed als oninneembare Duitse vesting gebouwd. Pas in juni 1917 zou de plek worden ingenomen, na Zero Hour. 500 ton springstof werd in ondergrondse tunnels tot ontploffing gebracht: het lawaai bereikte zelfs Londen. Als de verovering van deze heuvel niet had plaatsgevonden, was er waarschijnlijk ook nooit sprake geweest van de Slag bij Passendale.

Bayernwald Trenches

This unique German site with trenches, bunkers and mine shafts is a faithful reconstruction. What makes the site so special is that it is the only site where the war story is narrated from a German perspective.

On the 40-metre high hill, of great strategic value, a virtually impregnable German fortress was built. Not till June 1917 would be the site be taken after Zero Hour. Then 500 tons of explosives were detonated in underground tunnels, with the explosion heard as far away as London. Without the conquest of this hill, the Battle of Passchendaele would probably never have taken place.

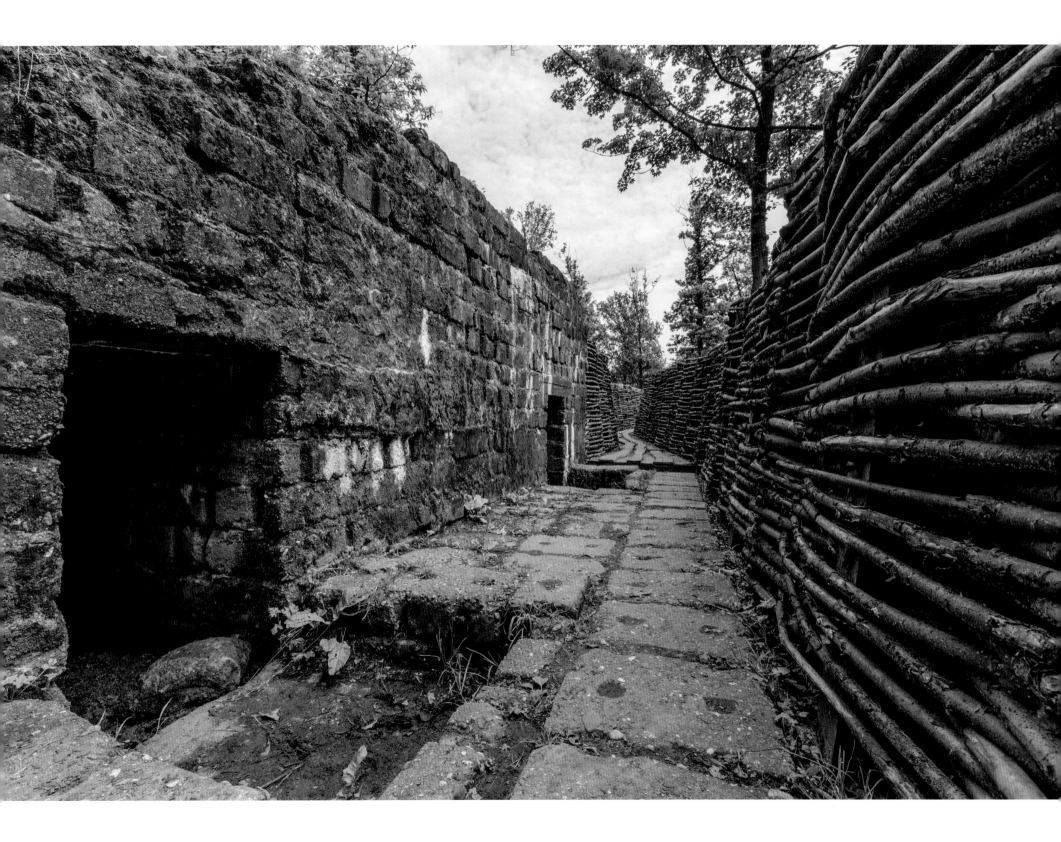

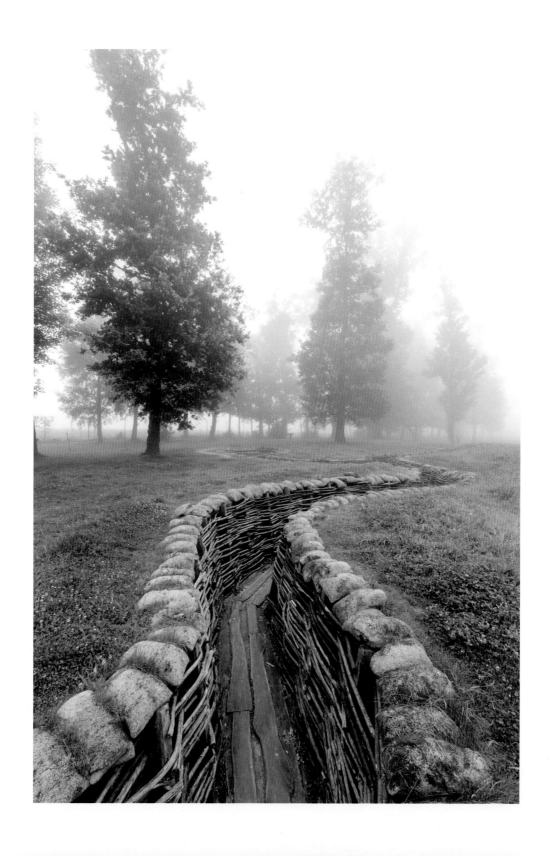

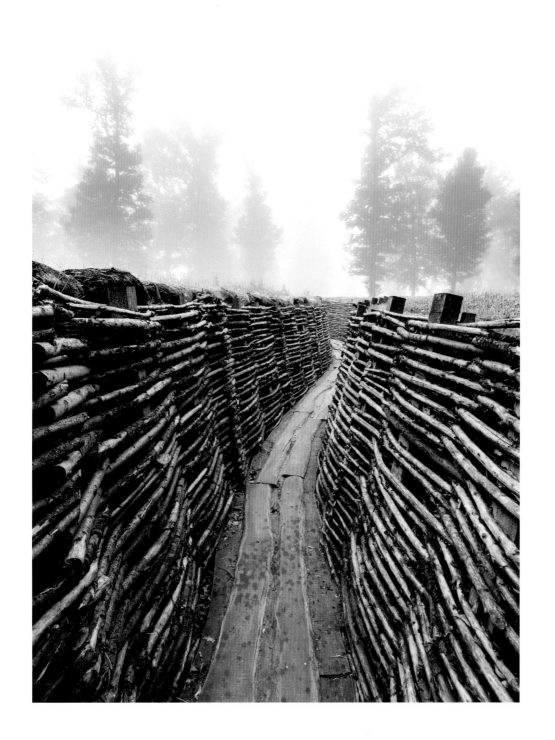

Iers Vredespark

Als een waarschuwende vinger staat de 34 meter hoge toren in het groen. Je kunt hem zien van een eind ver. Langs het pad naar de toren staan verscheidene oorlogsgedichten, die de waanzin van de oorlog beschrijven en aanklagen. Hier werden de politieke en religieuze verschillen overstegen: katholieke en protestantse Ieren vochten en vielen zij aan zij.

Dit Vredespark werd in 1998 aangelegd om alle gesneuvelde Ierse soldaten te herdenken. Groen, de kleur van de hoop, domineert het eiland.

Island of Ireland Peace Park

Like a warning finger, the 34-metre high tower stands in the green fields, visible from some way off. The path to the tower is lined with war poems, describing and decrying the madness of war. Here political and religious differences are overcome: Catholic and Protestant Irishmen fought and fell side by side.

The Peace Park was built in 1998 to commemorate all fallen Irish soldiers. Green, the colour of hope, dominates the island.

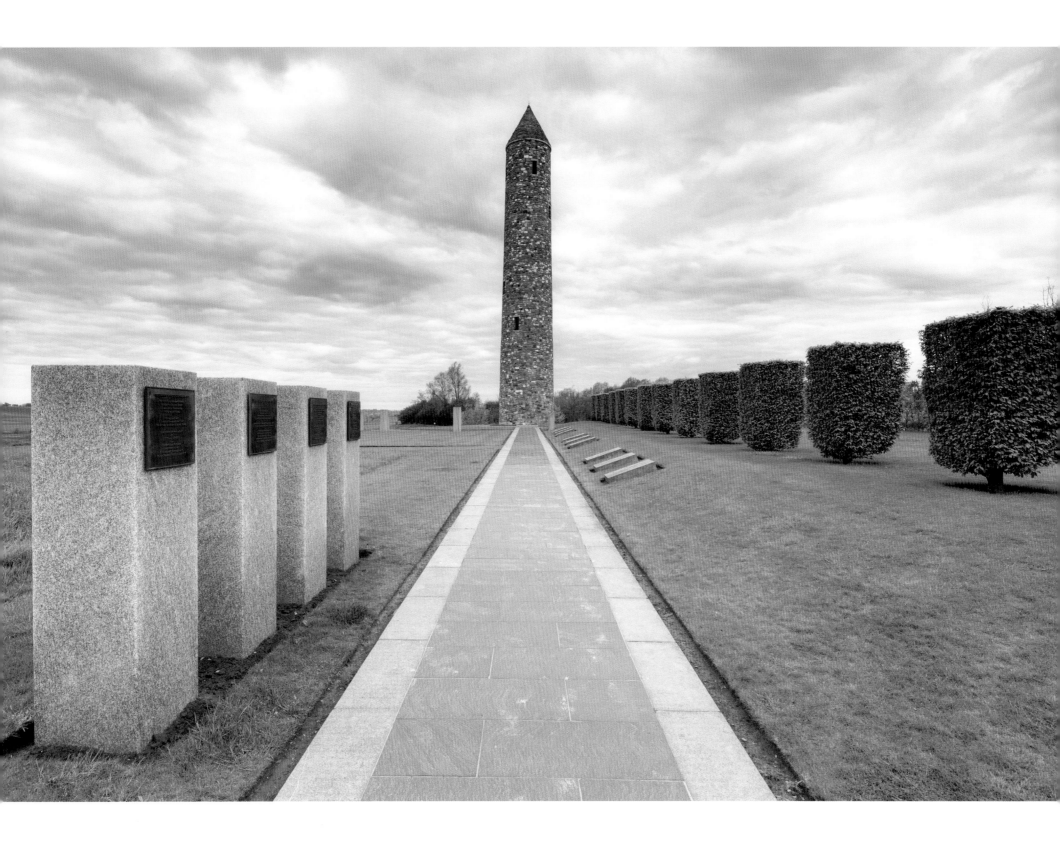

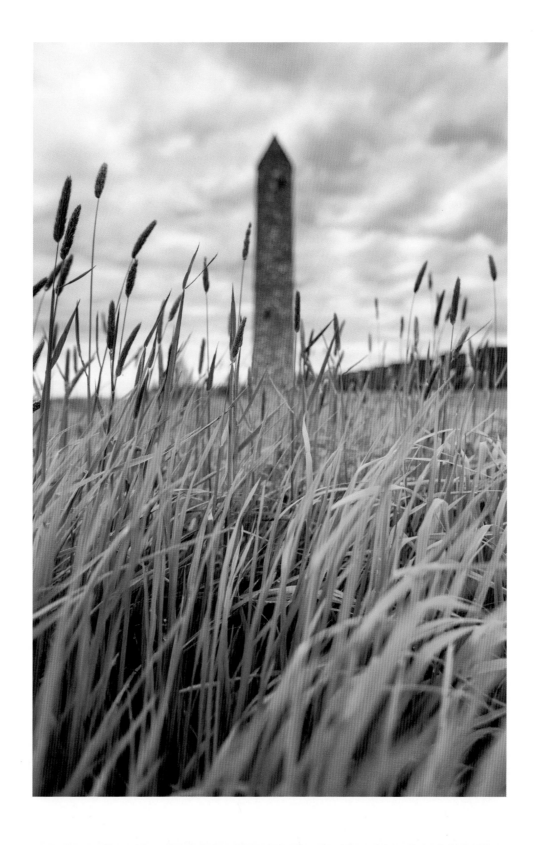

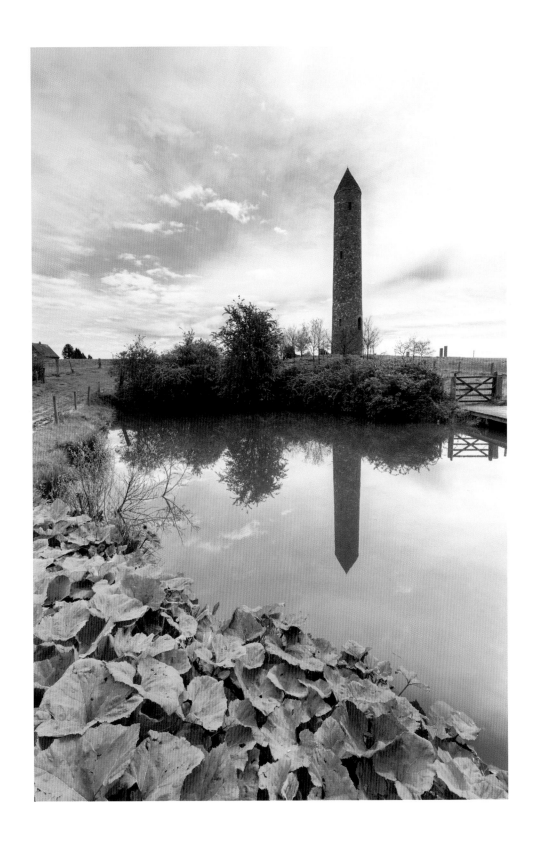

Duitse militaire begraafplaats

Het soldatenkerkhof van Vladslo heeft zijn internationale bekendheid vooral te danken aan het expressieve beeldhouwwerk Het treurende ouderpaar van Käthe Kollwitz. Haar zoon Peter was in 1914 gesneuveld nabij Diksmuide. De aanvankelijke plannen voor een gedenksteen voor zijn graf, groeiden uit tot een beeldhouwwerk met een veel ruimere betekenis.

De foto's werden geschoten in de herfst. De grafstenen liggen bezaaid met eikenbladeren. Het late ochtendlicht maakt de sfeer iets lichtvoetiger, net als de nieuwsgierige magere kat. Dezelfde kruisen krijgen onder de sneeuw een heel ander reliëf. De graven zijn onzichtbaar geworden.

German Military Cemetery

The Vladso military cemetery owes its international fame first and foremost to the expressive sculpture *The Grieving Parents* by Käthe Kollwitz. Her son Peter fell in 1914 near Diksmuide. The memorial stone planned for his grave ultimately became a much more significant sculpture.

The photos were shot in autumn. The tombstones are strewn with oak leaves. The late morning light makes the atmosphere lighter, as does the scraggy cat come to satisfy its curiosity. Under the snow the crosses take on a different relief. The graves have become invisible.

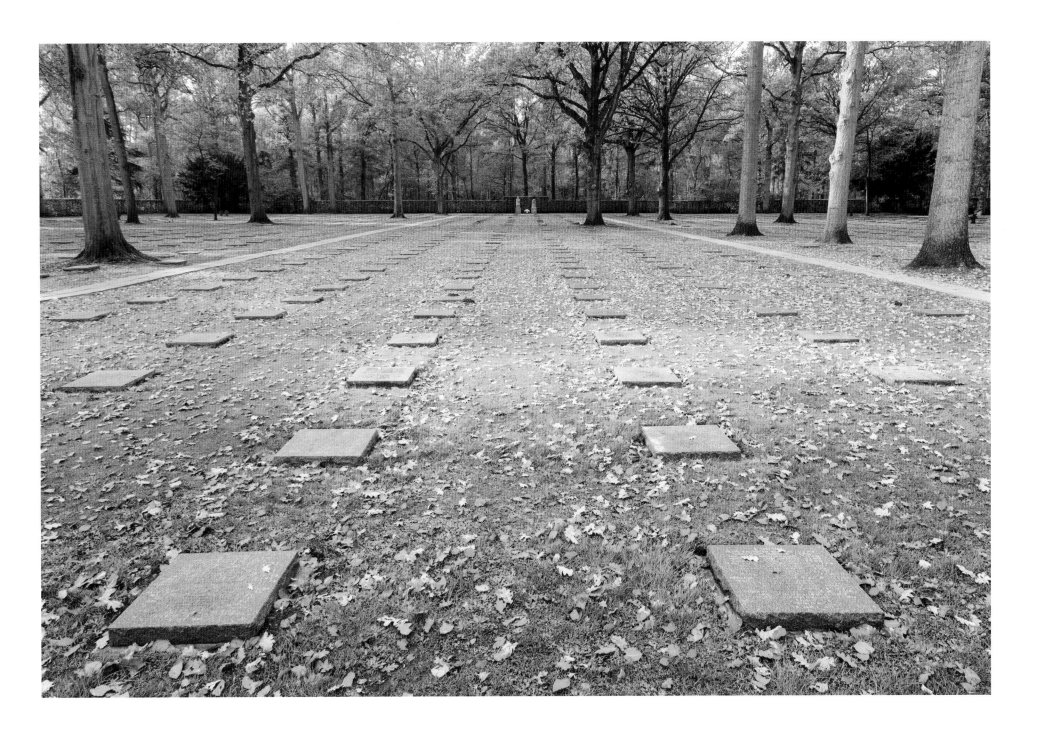

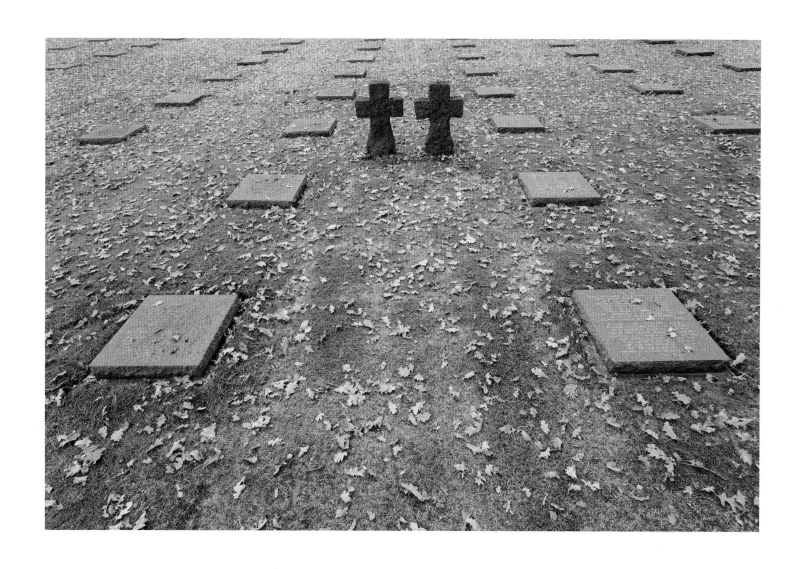

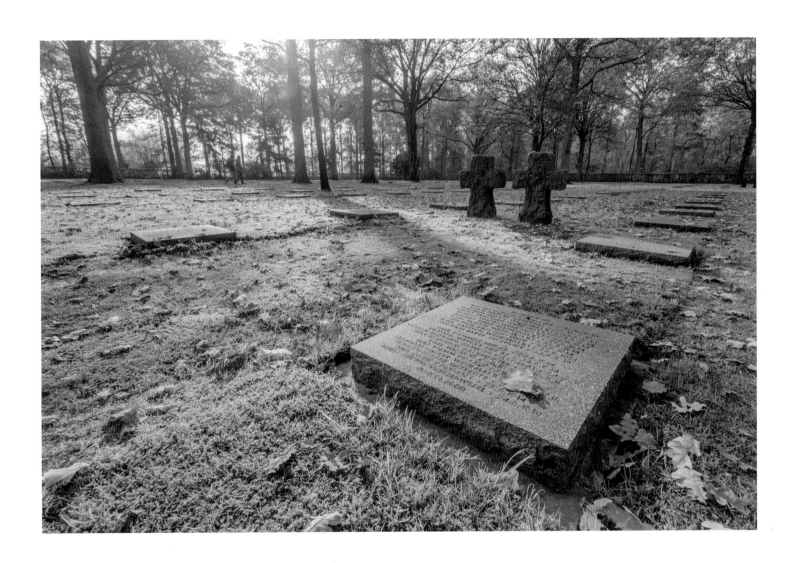

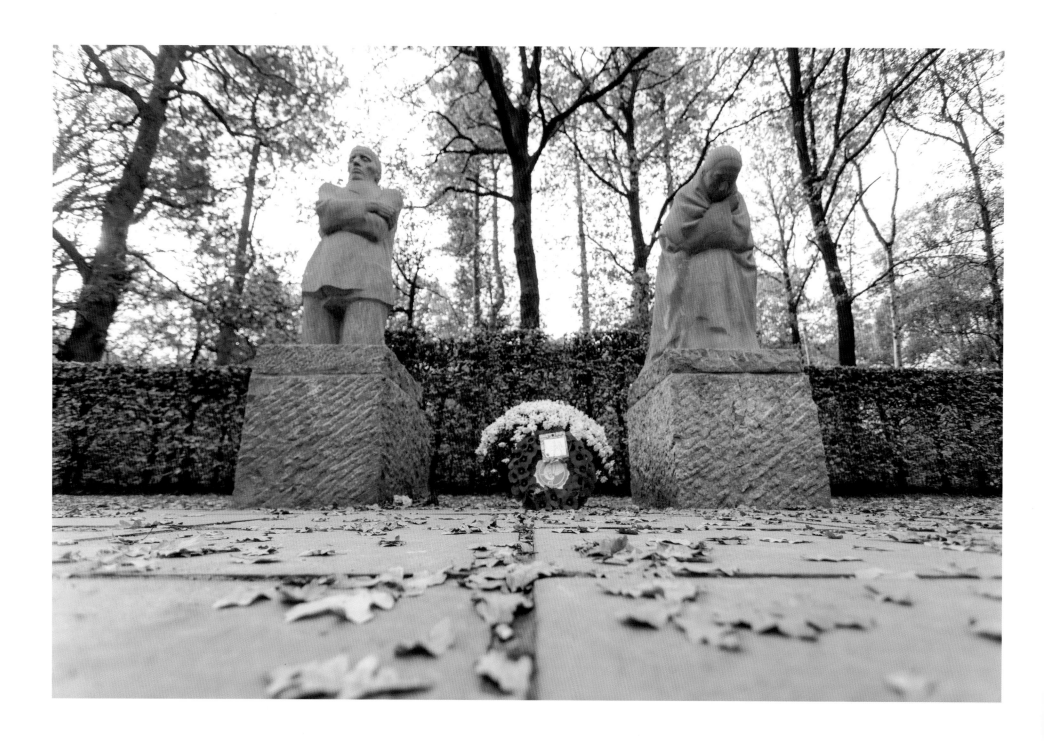

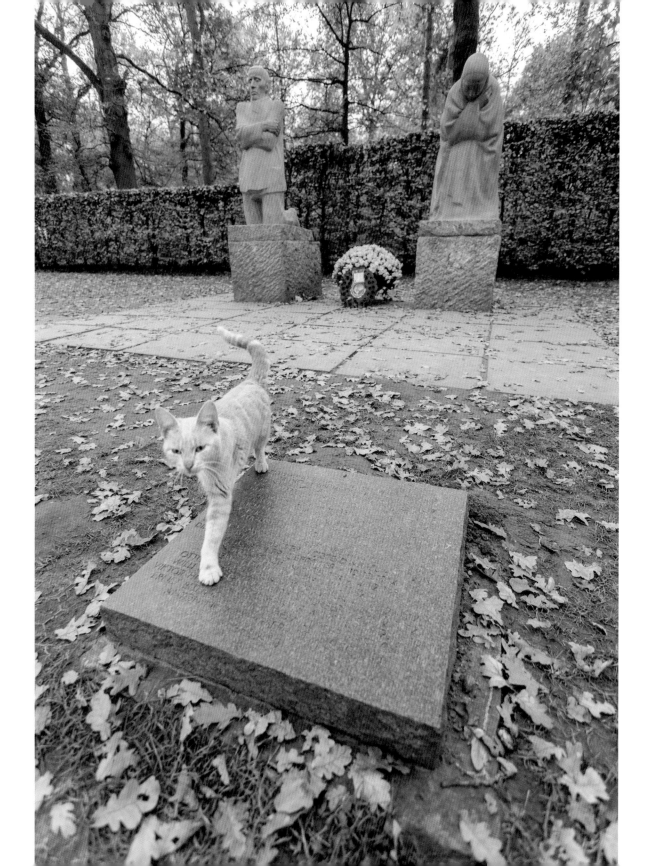

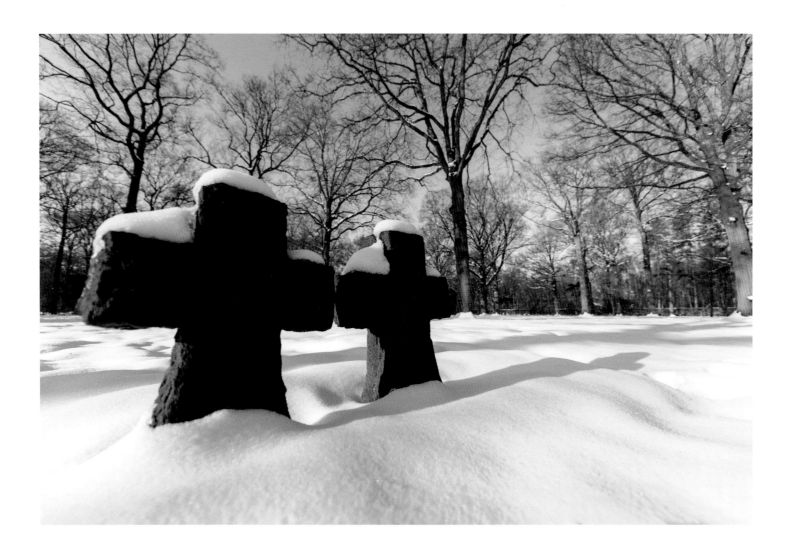

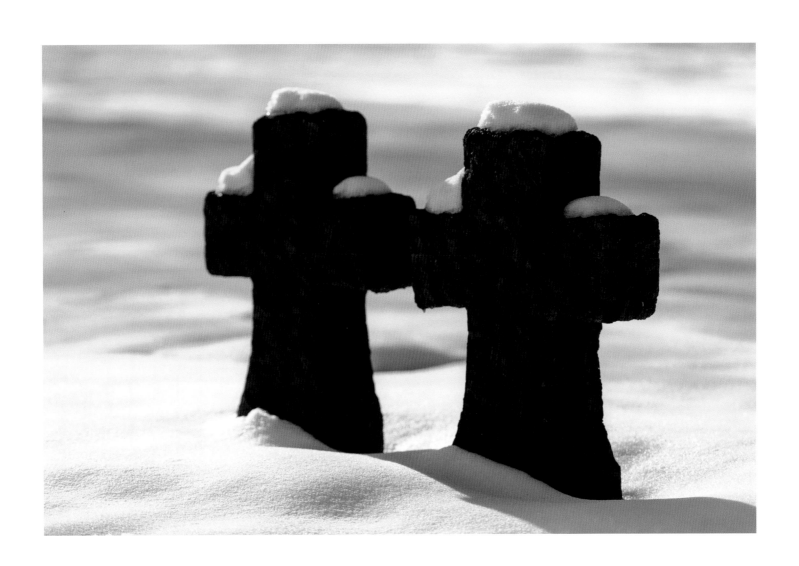

Tyne Cot Cemetery

Tyne Cot Cemetery kan je niet zomaar vergeten. Dus ben ik terug-
gekeerd. Na lang wachten kwam eindelijk de sneeuw, massa's sneeuw.
Vroeg in de ochtend schoot ik deze beelden, de sneeuw was nog
ongerept. Een witte mantel van stilte hing over de graven. Foto's in de
sneeuw kan je overal maken, maar Tyne Cot biedt zoveel meer. Hoewel
de dikke sneeuwlaag alles bedekt, blijven de witte stenen boven de
sneeuw uitsteken. De groene pluimen van de bomen zorgen voor een
perfect contrast.

Tyne Cot Cemetery

Tyne Cot Cemetery is not easily forgotten. So I returned. After a long
wait the snow finally came, masses of it. Early in the morning I shot these
pictures with the snow still untouched. A white cloak of silence hung over
the graves. Snow photos can be taken anywhere, but Tyne Cot offers so
many possibilities. Although the thick layer of snow covered everything,
the white stones still protruded above it. The green plumes of the trees
provide a perfect contrast.

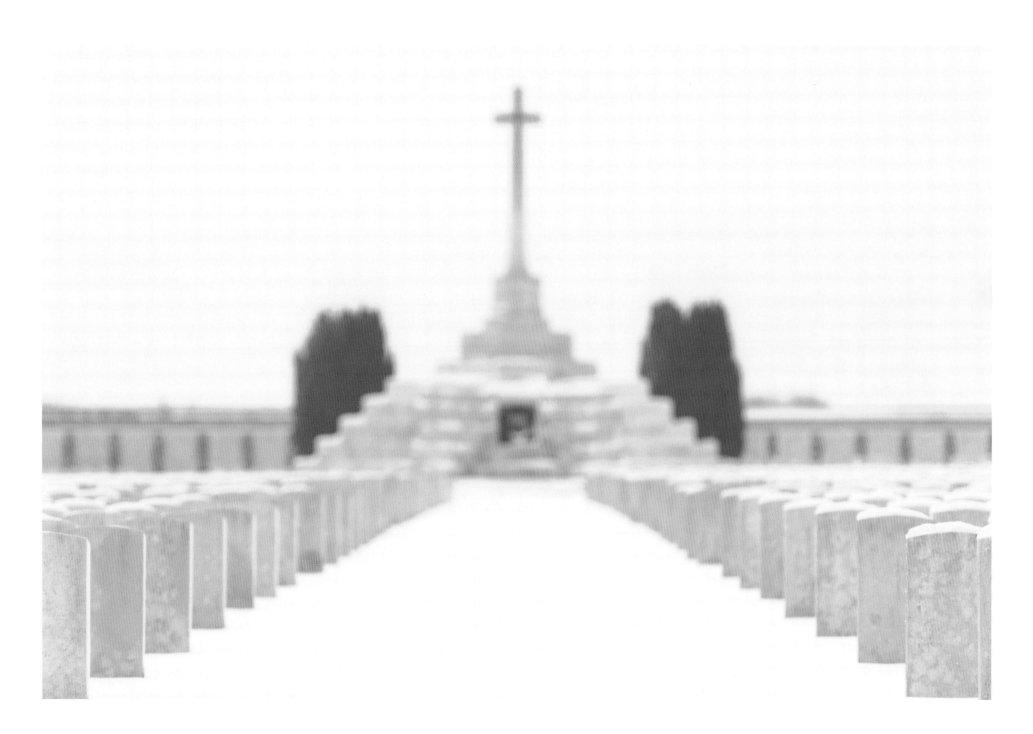

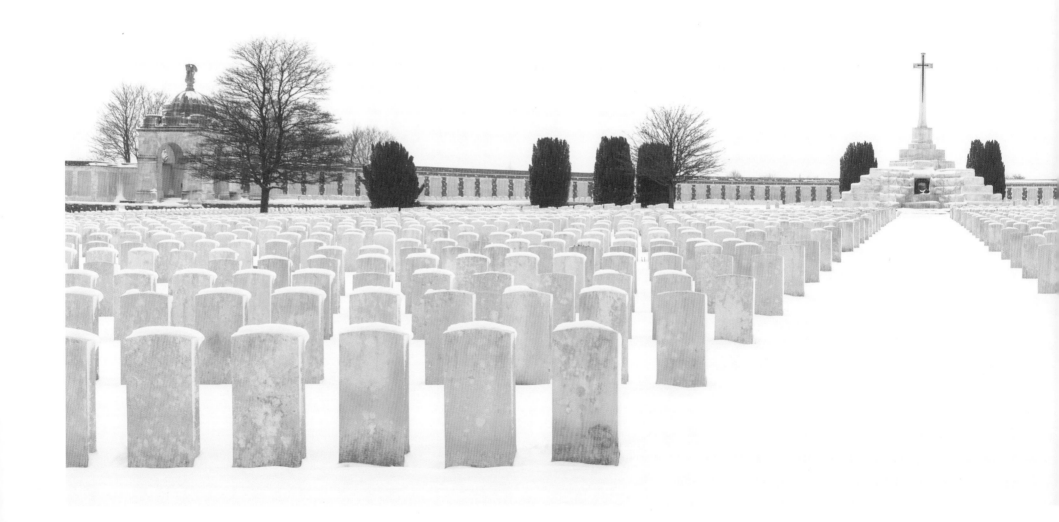

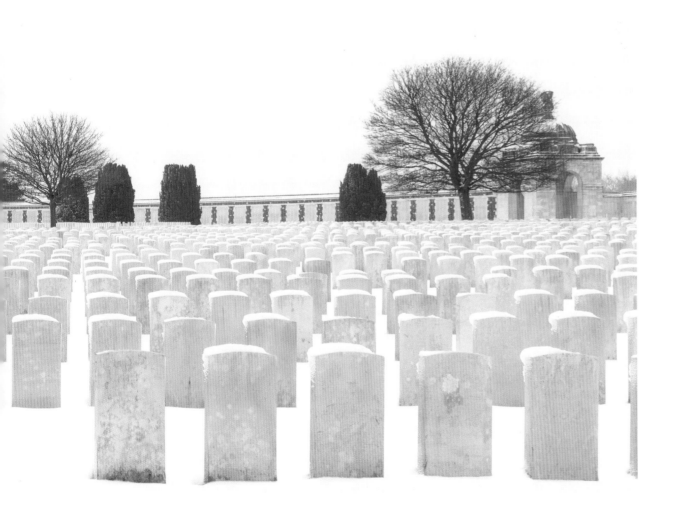

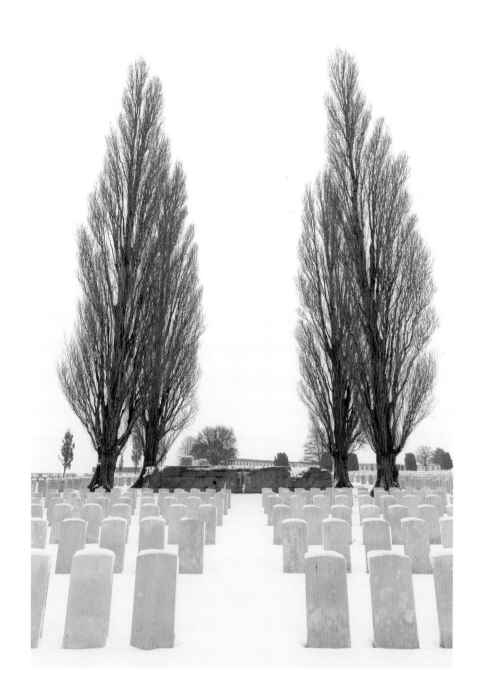

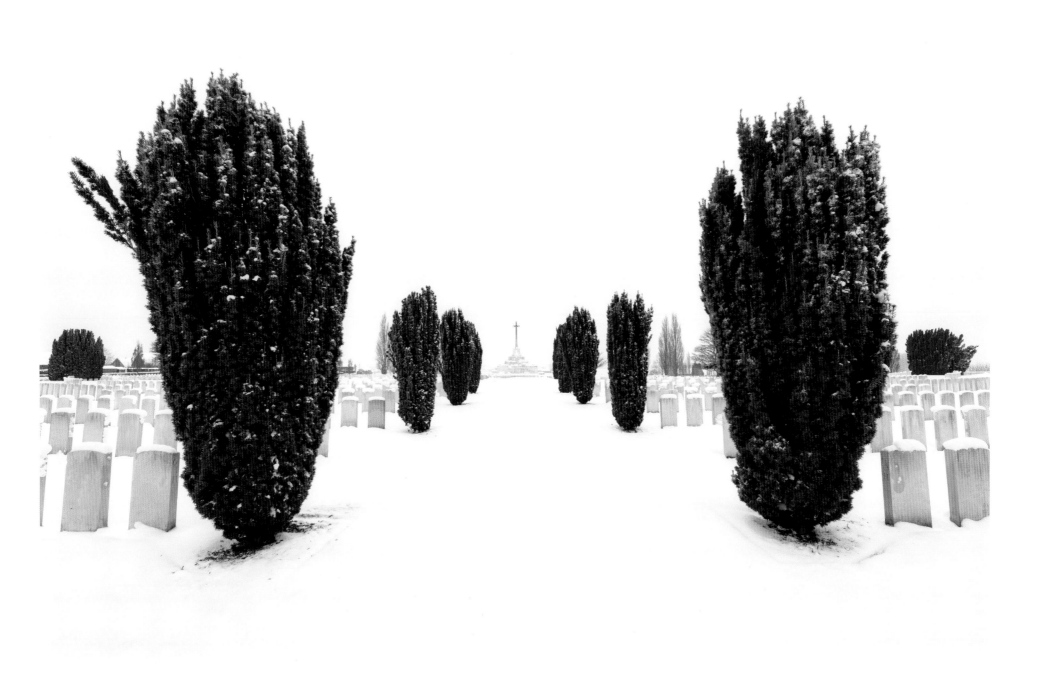

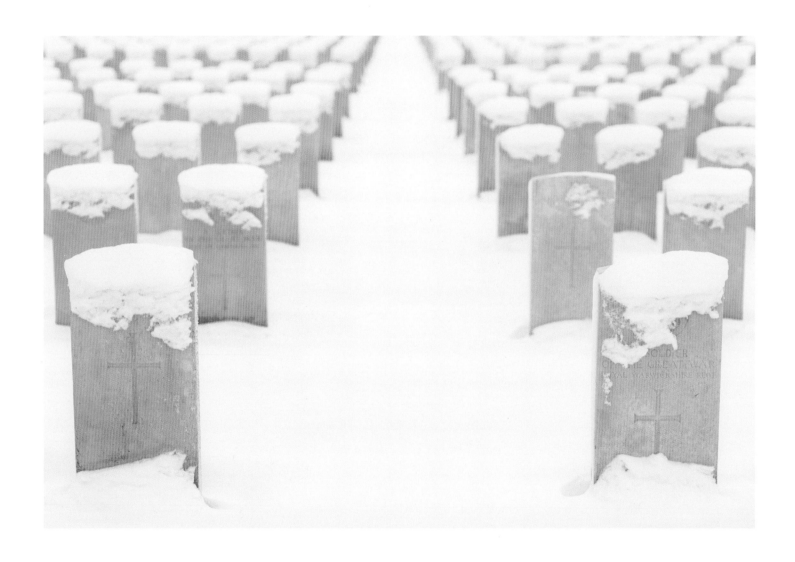

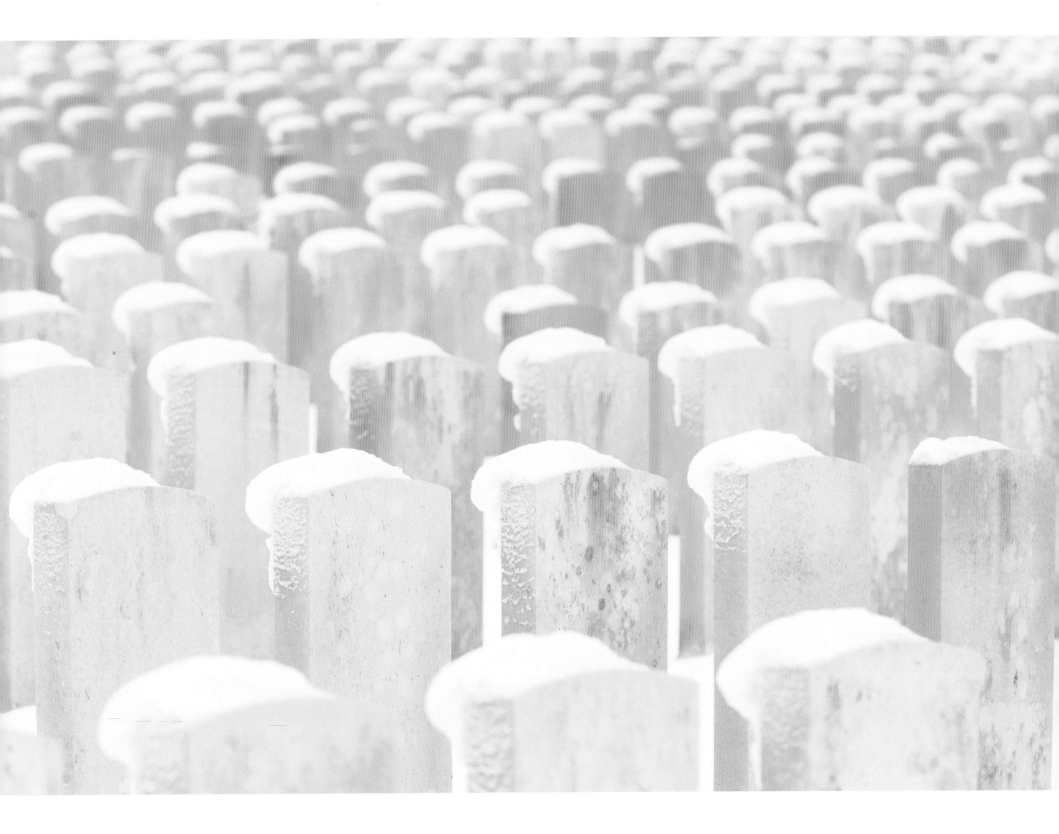

Saint-Charles-de-Potyze
Franse militaire begraafplaats

Saint-Charles-de-Potyze is de grootste Franse militaire begraafplaats in België. 4.171 Fransen liggen hier onder kruisjes waarop *Mort pour la France*, gevallen voor Frankrijk, begraven in vreemde grond. Deze graven zijn opvallend verschillend van de Belgische, Britse en Duitse graven. Ook in de dood is er onderscheid tussen de naties.

De kruisjes werpen lange schaduwen op de grond, in alle seizoenen, voor altijd.

Saint-Charles-de-Potyze
French Military Cemetery

Saint-Charles-de-Potyze is the largest French military cemetery in Belgium. 4,171 Frenchmen lie here under crosses inscribed with *Mort pour la France*. Fallen for France, buried in foreign soil. These tombs are strikingly different from the Belgian, British and German graves. Even in death, national boundaries have remained.

The crosses cast long shadows over the ground, in all seasons, forever.

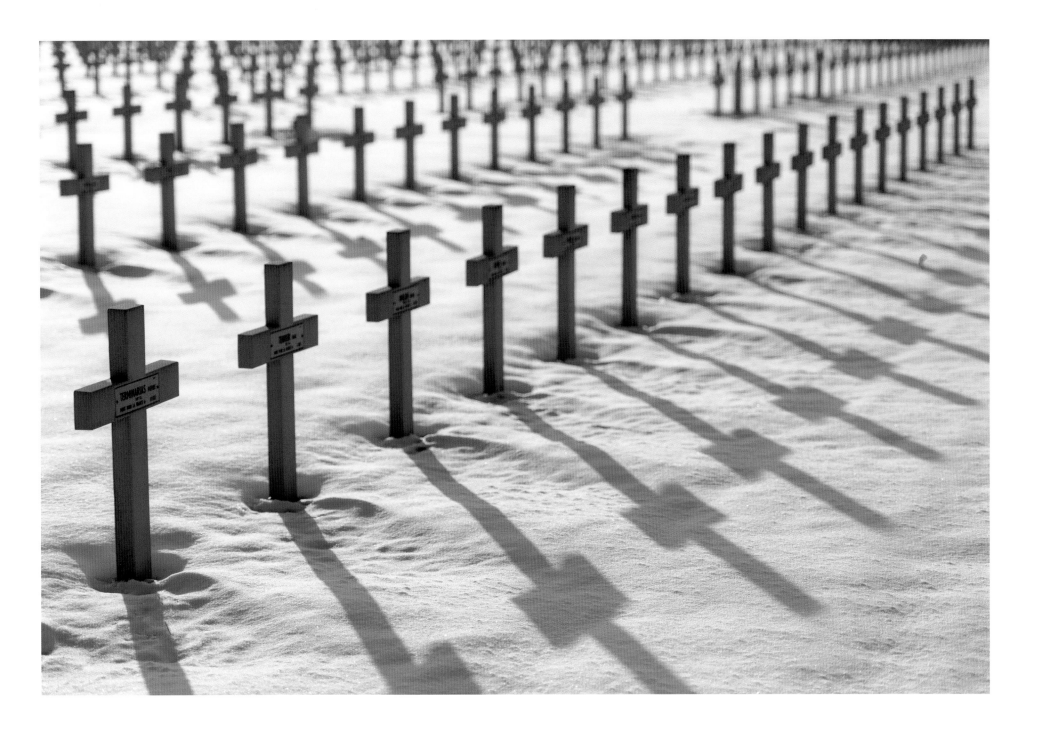

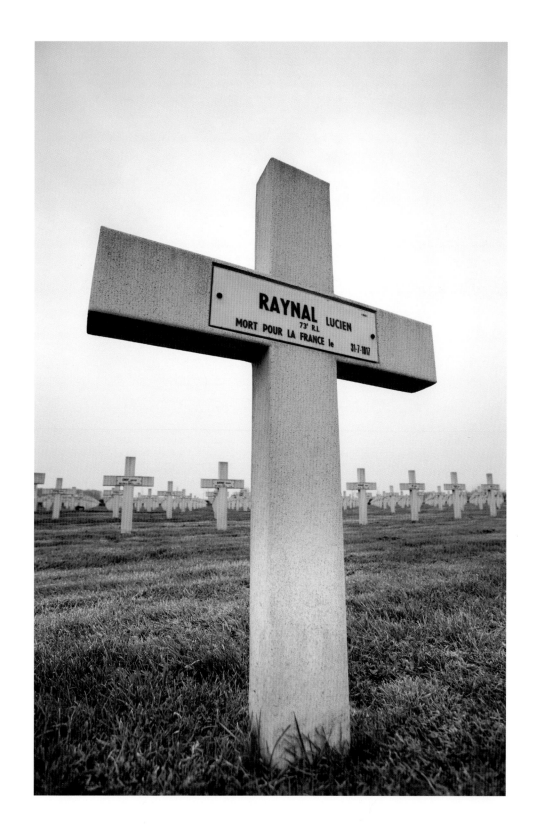

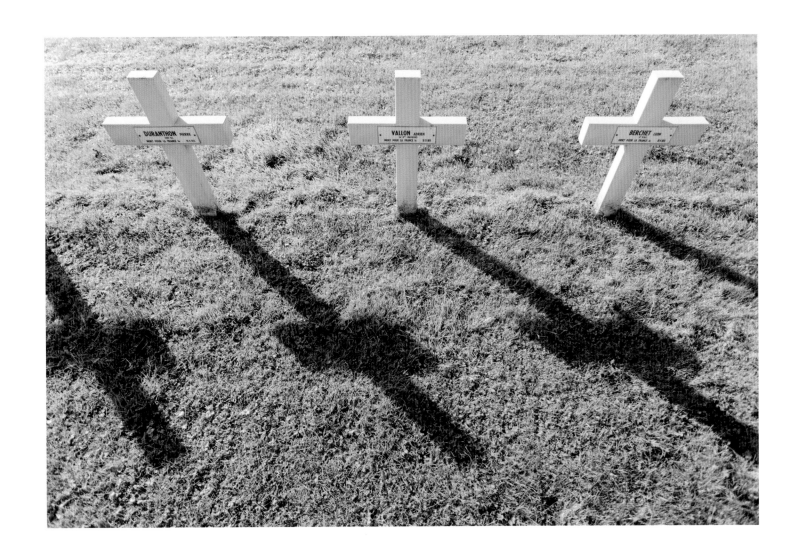

Hill 60

Op Hill 60 zijn de gevolgen van de zware gevechten duidelijk te zien. Wat rest, is een kraterlandschap met loopgraven, mijnenkraters en bunkers. Voor deze strategische heuvel is zwaar gevochten en de strijdende partijen namen er om beurten bezit van. Tijdens de mijnenslag van Zero Hour in juni 1917 werden hier verscheidene mijnen tot ontploffing gebracht. Het strijklicht zet dit kraterlandschap in reliëf.

De ironie van de geschiedenis heeft ervoor gezorgd dat de heuvel nu eigenlijk een krater is, waar honderden soldaten, zowel Britse, Franse als Duitse, begraven liggen.

Hill 60

On Hill 60, the effects of the heavy fighting can be clearly seen. What remains is a crater landscape with trenches, mine craters and bunkers. This strategic hill was heavily fought over with the warring sides holding it in turns. Several mines were detonated here during the Zero Hour mine battle in June 1917. The raking light throws this crater landscape into relief.

The irony of history has ensured that the hill is actually today a crater, in which hundreds of soldiers, British, French and German, are buried.

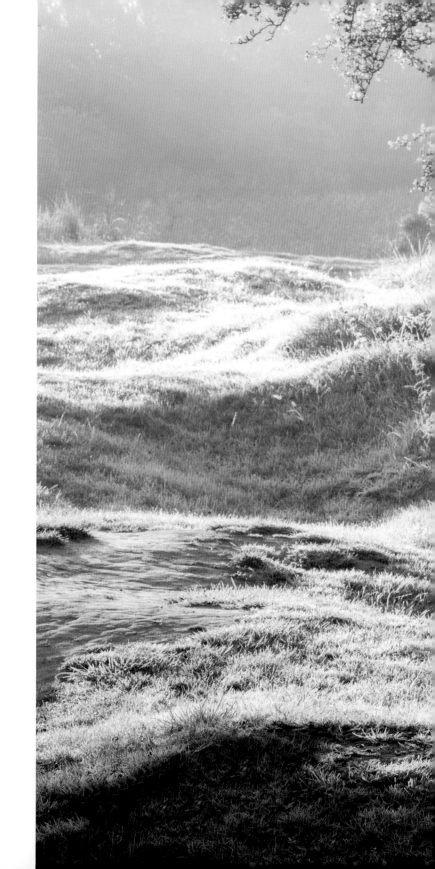

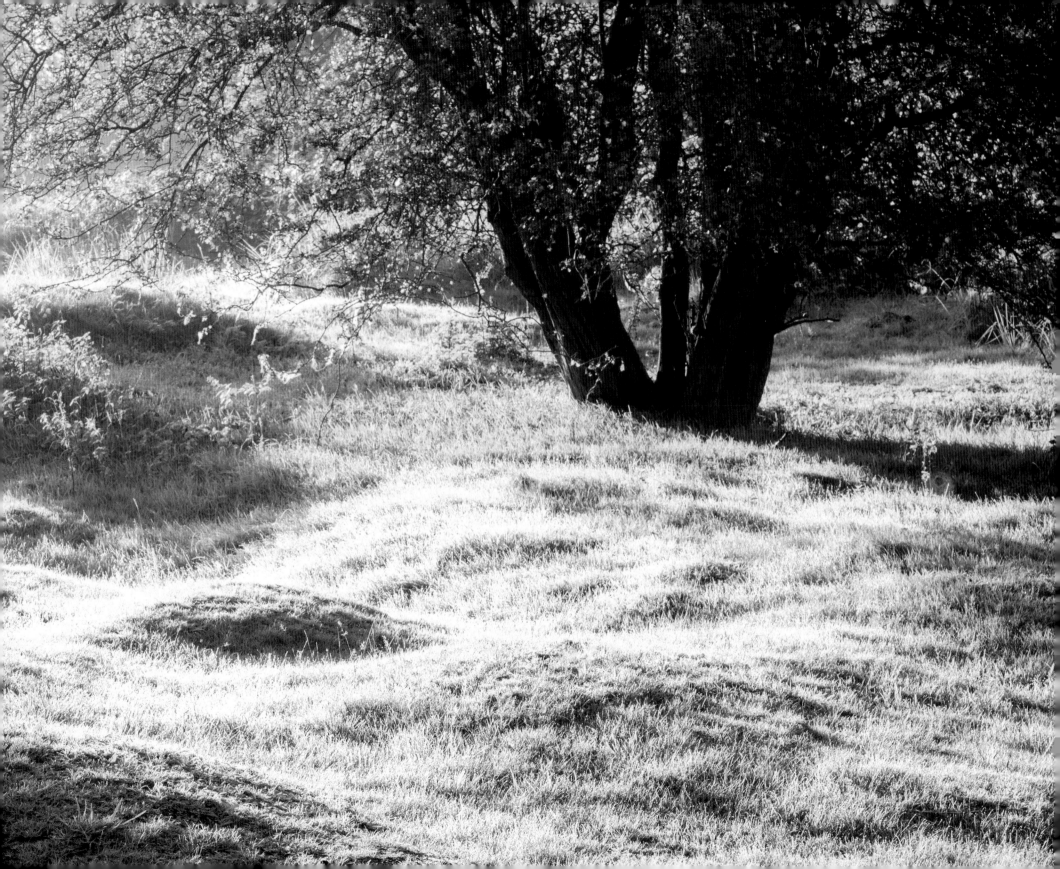

Lijssenthoek
Military Cemetery

In de schaduw van drie grote dennen ligt de Stone of Remembrance in het avondlicht. Dit is de grootste Britse militaire begraafplaats na Tyne Cot. Naast 9.900 Britten liggen hier ook Fransen en Duitsers en zelfs drie Amerikanen. De Franse kruisjes staan broederlijk naast de Engelse opstaande stenen. Een groot deel van de graven bergt soldaten die naar een van de veldhospitalen in de omgeving waren gebracht, maar het niet haalden. Tegen het einde van de oorlog was dit zelfs de grootste begraafplaats, maar later werd Tyne Cot nog groter.

De avond valt. Er is nog net voldoende licht om alles scherp te vatten. De zon vecht zich een weg tussen de bladeren en werpt de lange schaduwen in het gras.

Lijssenthoek
Military Cemetery

In the shadow of three large pine trees, the Stone of Remembrance lies in the evening light. This is the largest British military cemetery after Tyne Cot. 9,900 Britons, along with Frenchmen, Germans and even three Americans lie here. The small French crosses stand fraternally alongside the upright British gravestones. Many of the graves are of soldiers brought in from the surrounding field hospitals but who did not make it. At the end of the war, this was the largest cemetery, but later Tyne Cot became even larger.

Evening falls. There was just enough light for a sharply focused picture, with the sun fighting its way between the leaves and casting long shadows on the grass.

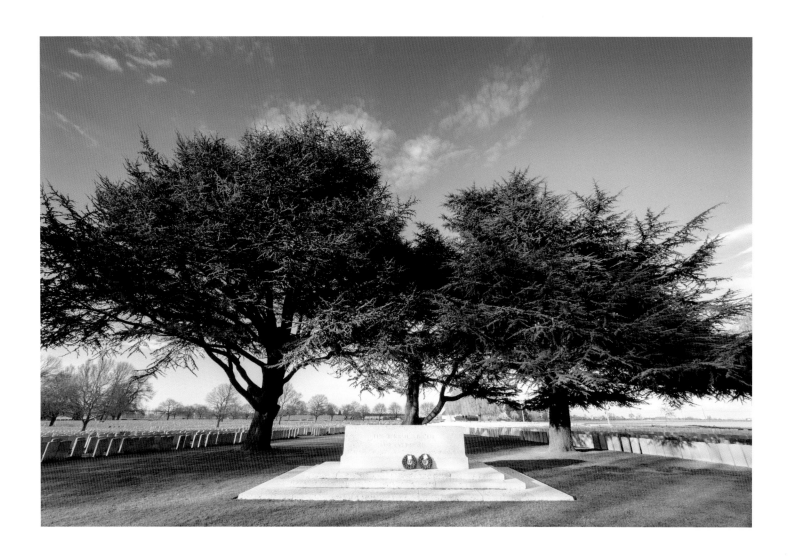

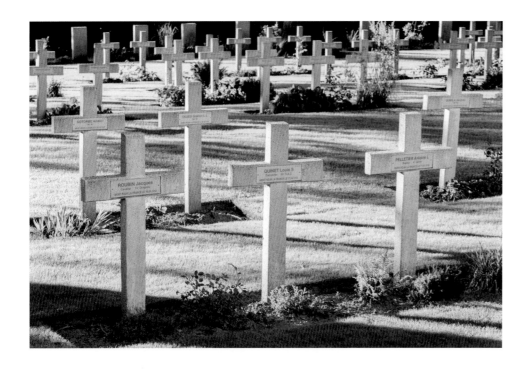

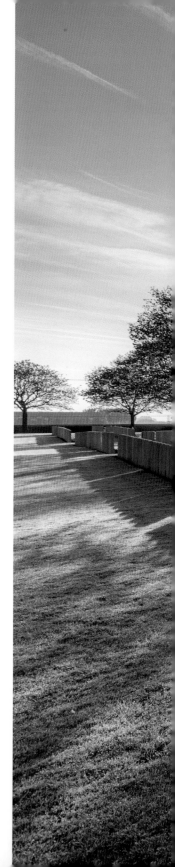

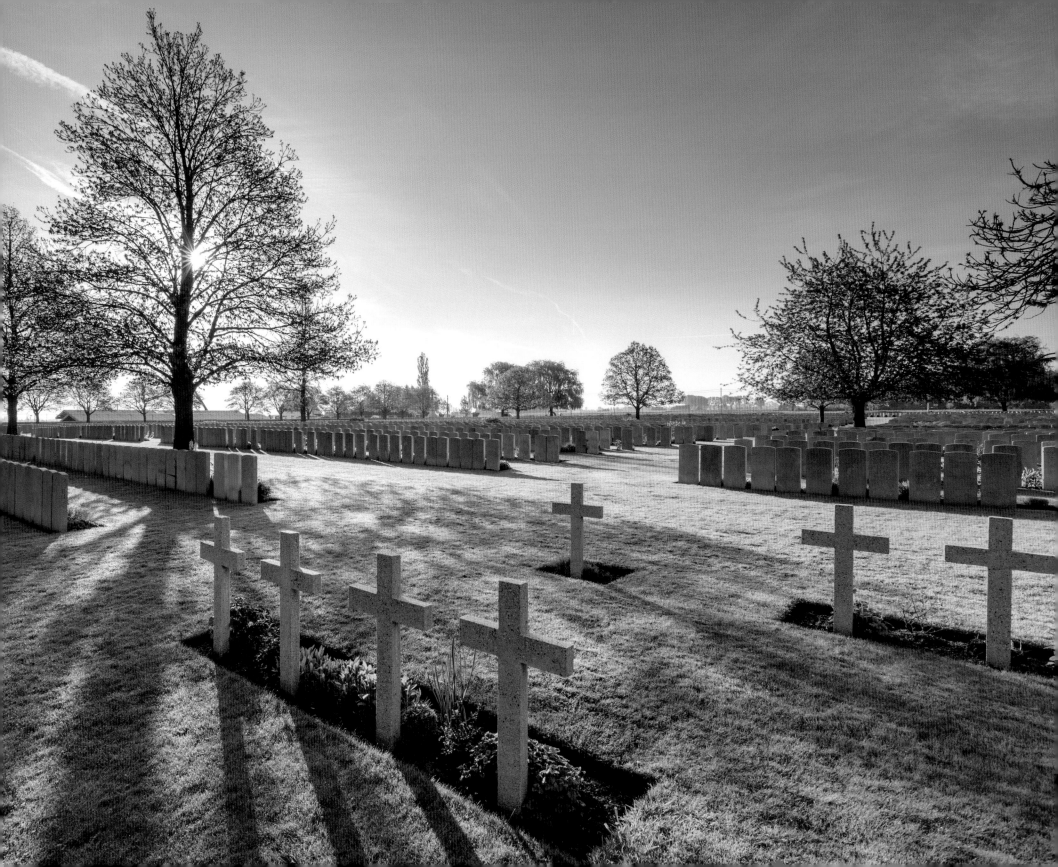

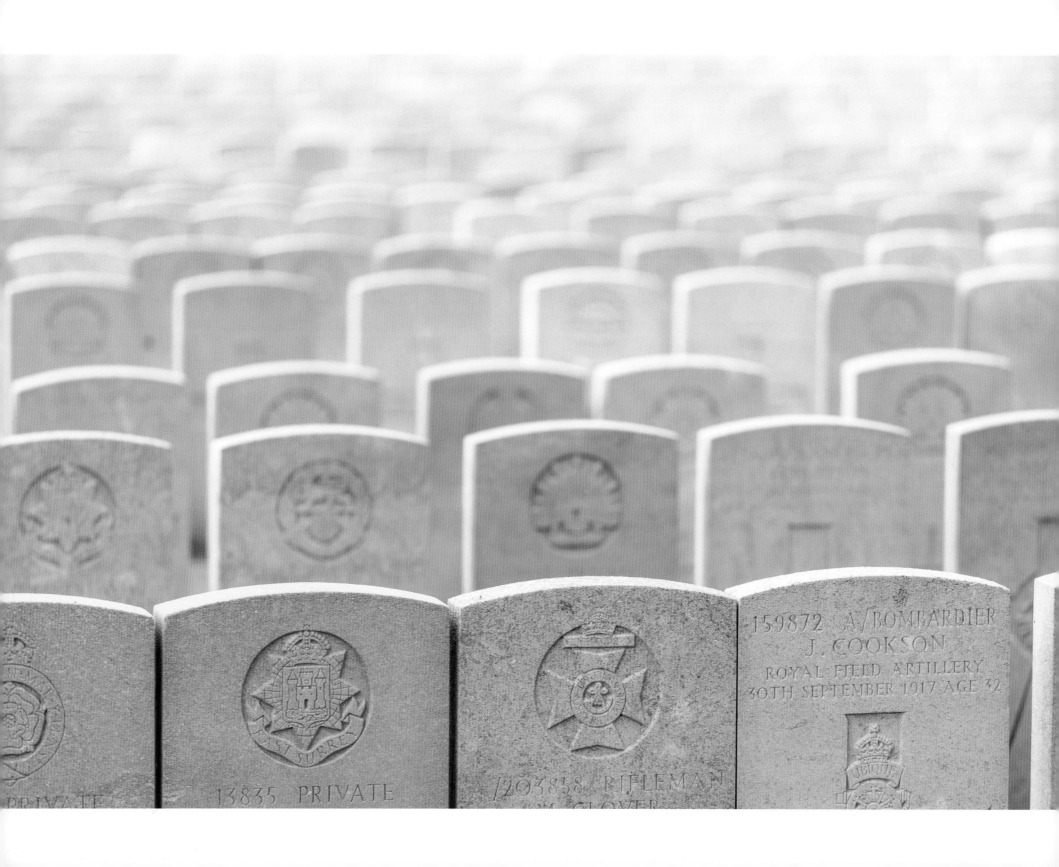

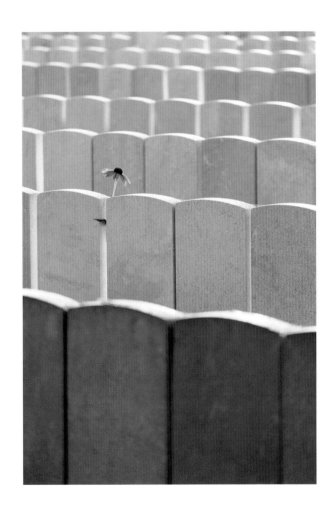
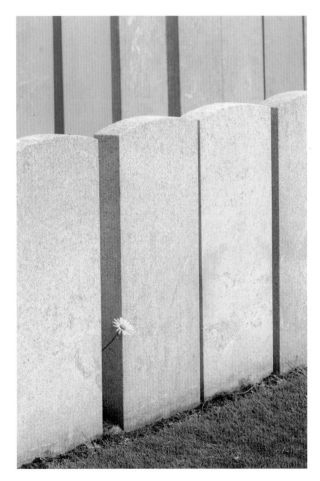

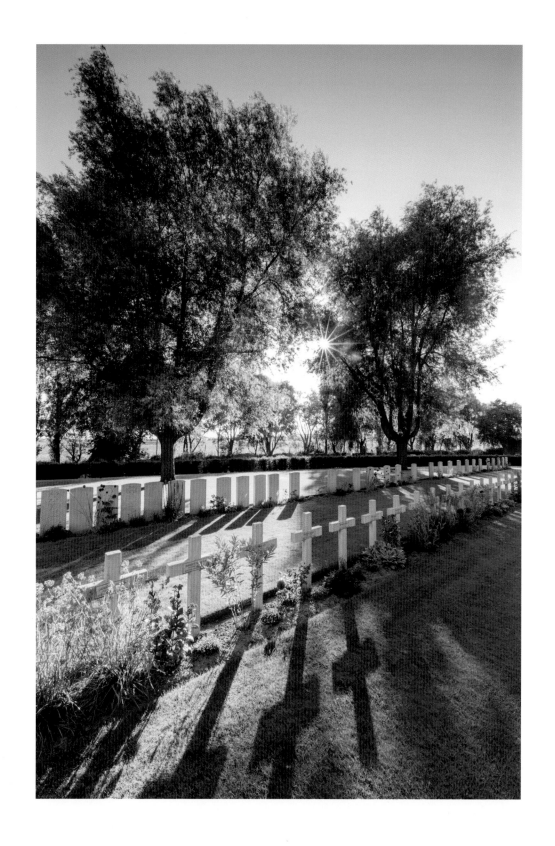

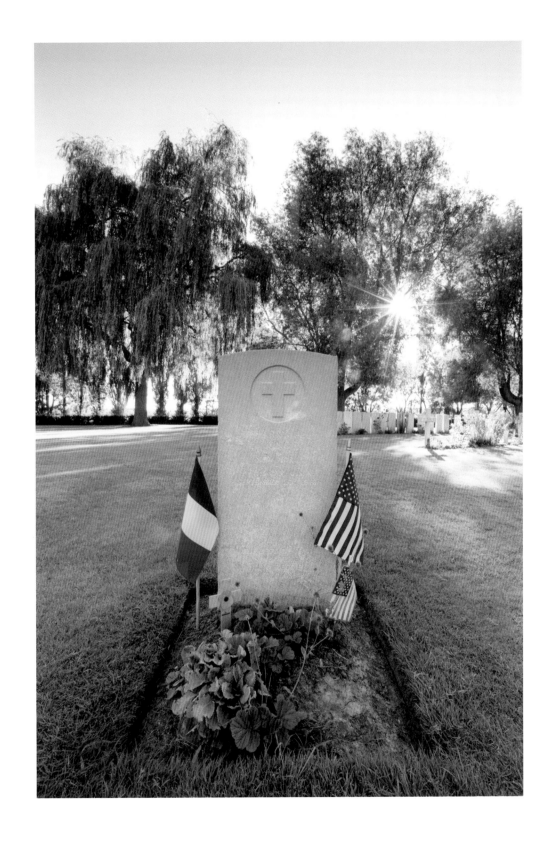

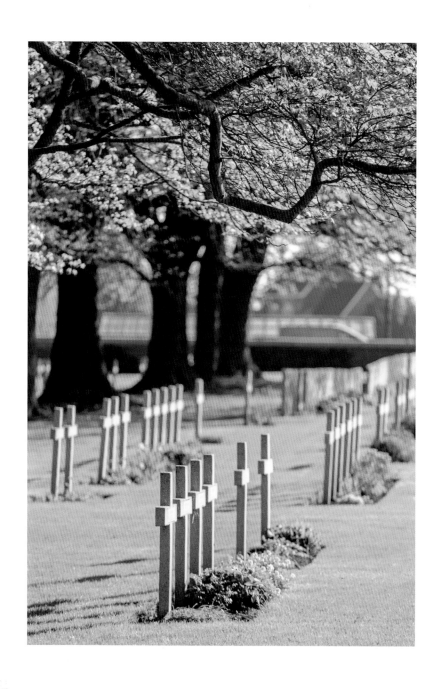

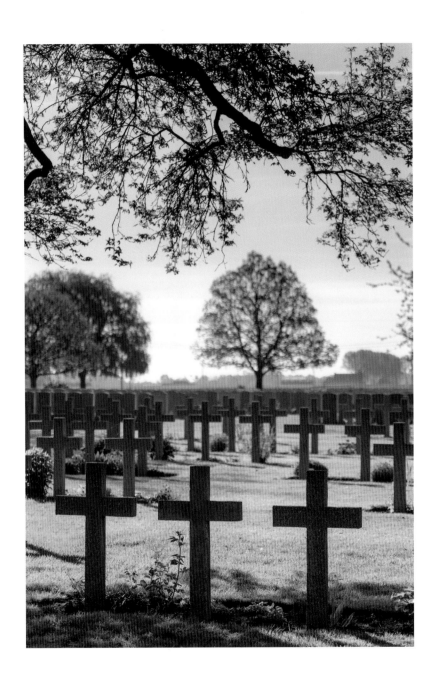

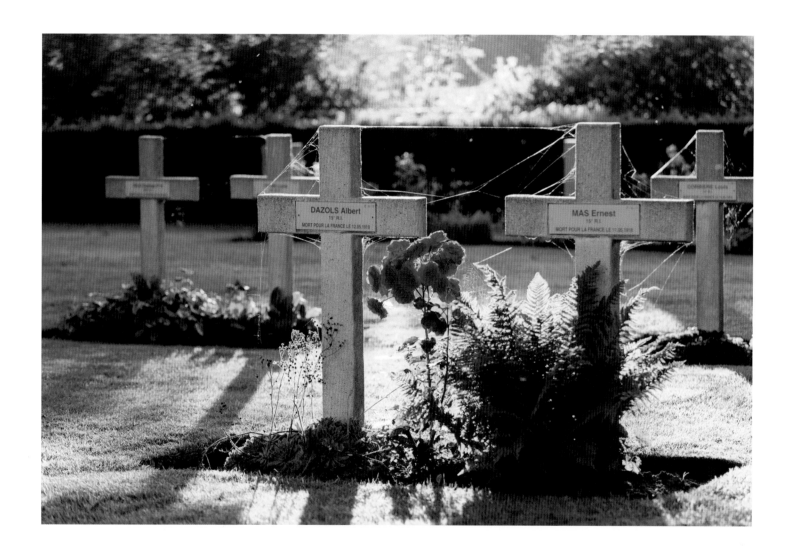

ANGER Henri A

Caporal 80° R.I.

MORT POUR LA FRANCE LE 08.05.1918

27 - KK - 9

Hoeve 't Langhof

De boerderij 't Langhof was gebouwd bovenop een motte of kunstmatige heuvel. Hier bouwden de Britten zeven betonnen schuilplaatsen, omgeven door water en bomen. In het lente-offensief van 1918 dreven de Duitsers de Britten terug tot aan deze plaats. Na de oorlog werd het oorspronkelijke kasteel niet heropgebouwd, maar deze schuilplaatsen bleven bewaard. Nu doen de bouwwerken dienst als schuilplaats voor geiten, die ongestoord verder grazen.

Langhof Farm

Langhof Farm lay on a *motte* or artificial hill. Here the British built seven concrete shelters, surrounded by water and trees. In the 1918 spring offensive, the Germans drove the British back to this site. After the war the original castle was not rebuilt, but these shelters were preserved. Now the buildings serve as shelter for these goats, who may be wondering why their rest is being disturbed.

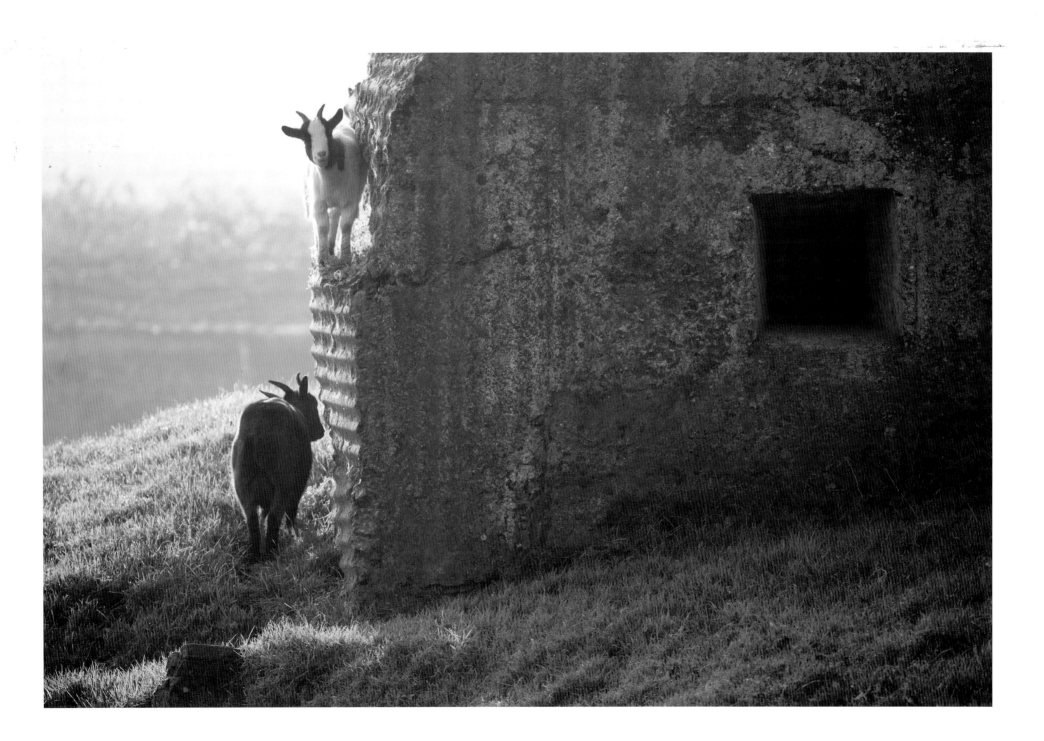

Memorial Museum
Passchendaele 1917

Tijdens het Britse offensief in de zomer van 1917 vielen in enkele maanden tijd aan beide zijden duizenden slachtoffers, en dat voor een minimale winst van enkele kilometer. Toch wist de Britse veldmaarschalk Sir Douglas Haig niet van ophouden: Britten, Duitsers en Australiërs sneuvelden bij bosjes. De gewenste doorbraak werd echter niet gerealiseerd.

Politici waren ontstemd toen ze de ware toedracht van de slachting vernamen en ze weigerden nog meer manschappen te sturen, met als gevolg dat de Duitsers bij hun tegenoffensief van 1918 het verloren terrein snel konden terugwinnen.

De Slag bij Passendale staat bekend als symbool van zinloos oorlogsgeweld: enorm veel gesneuvelden voor een minimale vooruitgang.

Het museum vertelt het verhaal van de oorlog in de Ieperboog, met nadruk op deze slag.

Memorial Museum
Passchendaele 1917

During the British summer 1917 offensive, huge numbers of soldiers were sacrificed here. For a minimum gain of a few kilometres, thousands of casualties fell on both sides. But the then British Field Marshal Sir Douglas Haig would not hear of stopping. British, Germans and Australians were killed in droves. Despite this, the desired breakthrough was not achieved.

On hearing the true facts of the massacre, the politicians were dismayed and refused to send more troops. In this way the Germans quickly regained the lost ground in their 1918 counter-offensive.

The Battle of Passchendaele has gone down in history as a symbol of senseless war: enormous casualties for minimal progress.

The museum tells the story of the war in the Ypres Salient, with an emphasis on this battle.

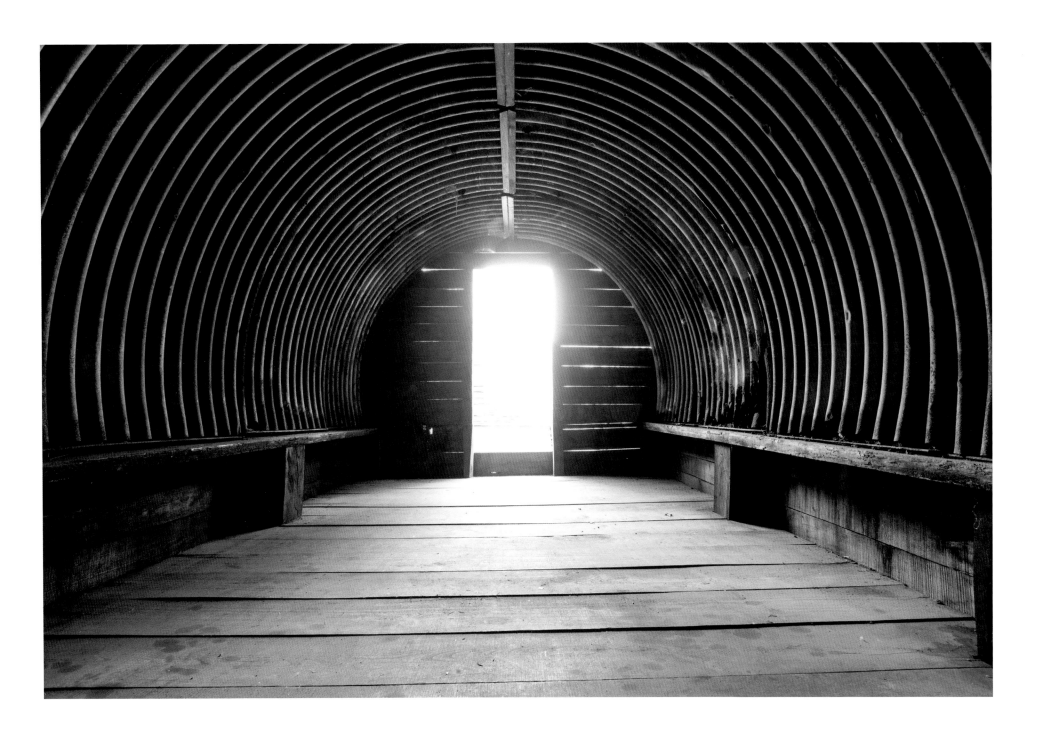

Duitse militaire begraafplaats

German Military Cemetery

Voor het Duitse soldatenkerkhof Bousbecque moeten we even de Franse grens over. Hier zijn 2.330 Duitsers begraven. De platte grafstenen die je op de Duitse graven in Vlaanderen aantreft, werden hier vervangen door kruisjes op individuele graven.

Het is herfst: paddenstoelen schieten uit de grond en de afgevallen bladeren liggen rond de graven verspreid. Vanuit een lage hoek gefotografeerd krijgen de fijne kruisen toch een duidelijke zwaarte.

To reach the German military cemetery at Bousbecque, we have to cross the French border. Here 2,330 Germans lie buried. Strikingly the flat tombstones found on the German graves in Flanders are replaced here by crosses with individual graves.

It is autumn, with mushrooms shooting out of ground and fallen leaves scattered around the graves. Photographed from a low angle, the delicate crosses take on a distinctive heaviness.

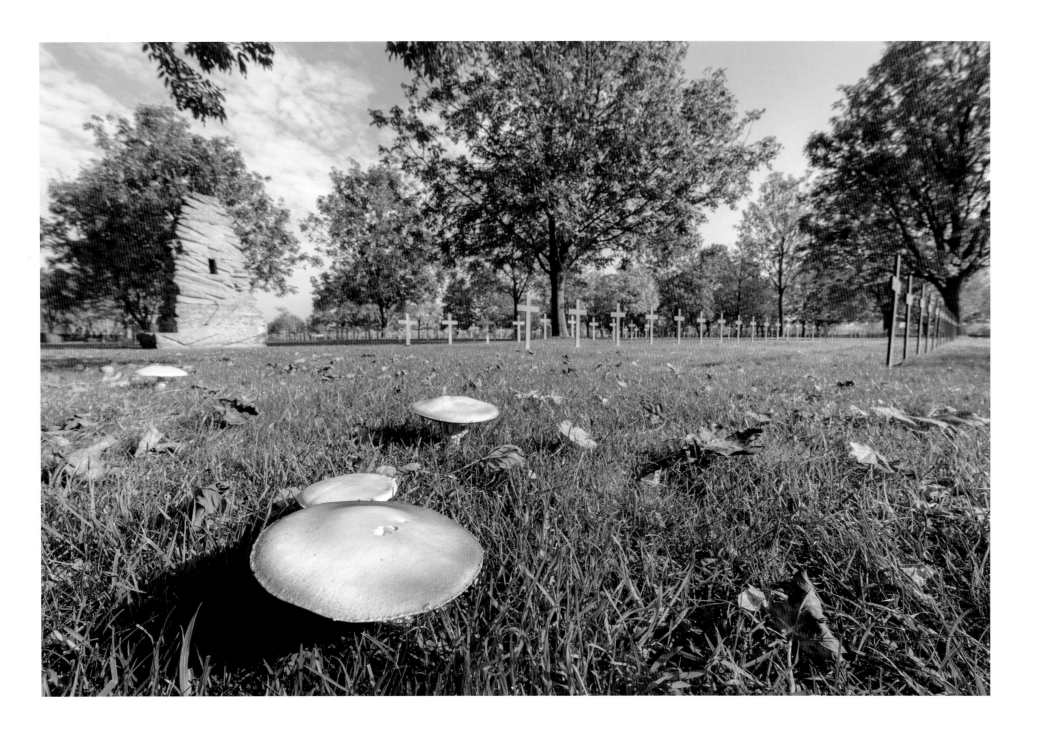

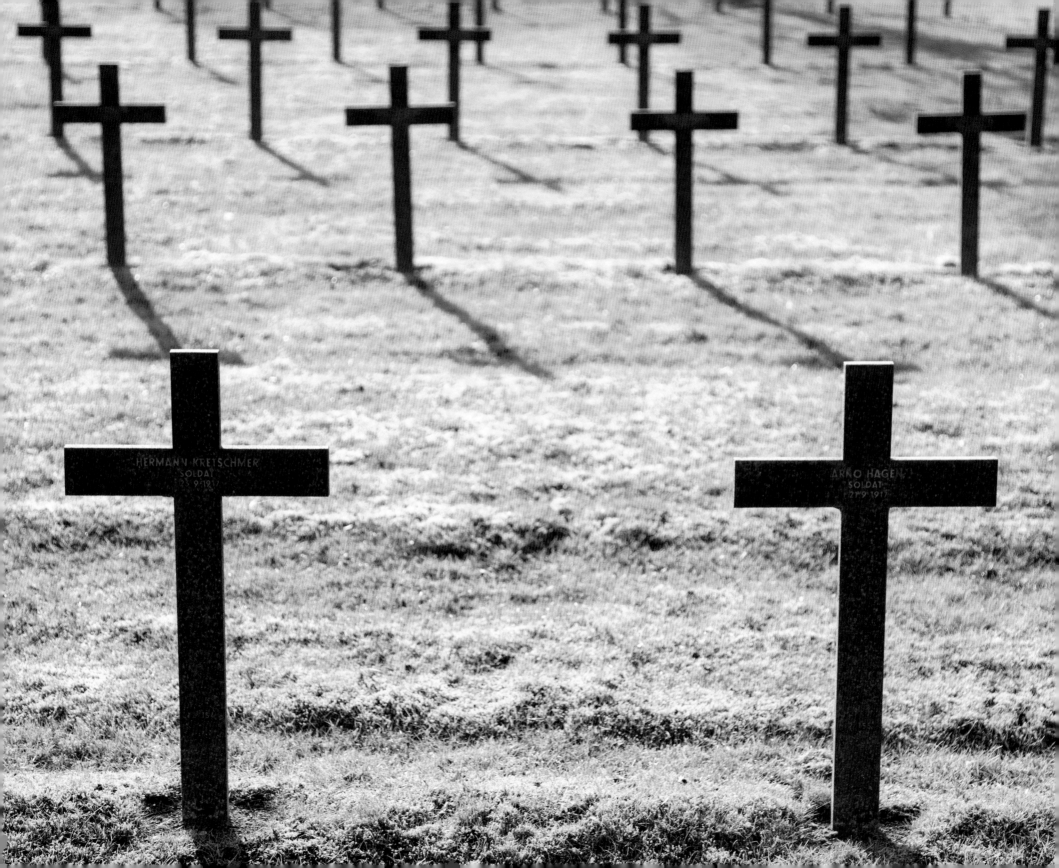

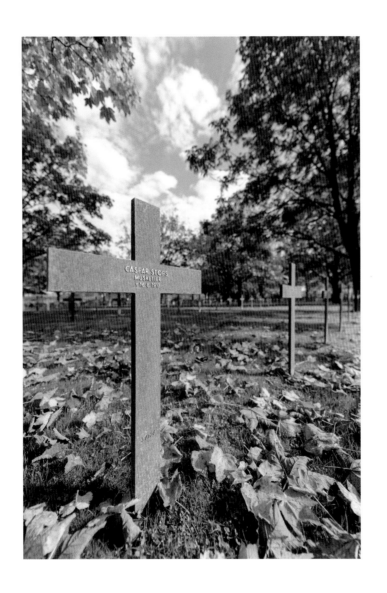
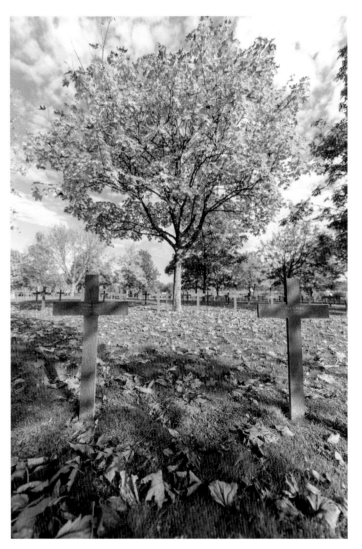

Graf van Majoor William Redmond

William Redmond was een Ierse nationalist die samen met zijn broer John in Vlaanderen kwam vechten. De Ierse divisies hoopten door hun inzet een stap vooruit te kunnen zetten in hun eigen onafhankelijkheidsstrijd. William werd zelfs Majoor in het Britse leger. Tijdens de Mijnenslag van juni 1917 werd hij zwaargewond weggebracht en overleed.

Geen graf tussen alle andere, maar een eenzaam monument. Boven de zerk een eenvoudig Mariabeeld, een teken van zijn katholieke wortels.

Major William Redmond's Grave

William Redmond was an Irish nationalist who together with his brother John came to fight in Flanders. These Irish divisions hoped through their efforts to advance their struggle for independence. William even became a major in the British Army. During the Battle of the Mines in June 1917 he was severely wounded and later died.

Not a grave among all the others, but a lonely monument. Above the tombstone a simple statue of the Virgin Mary points to his Catholic roots.

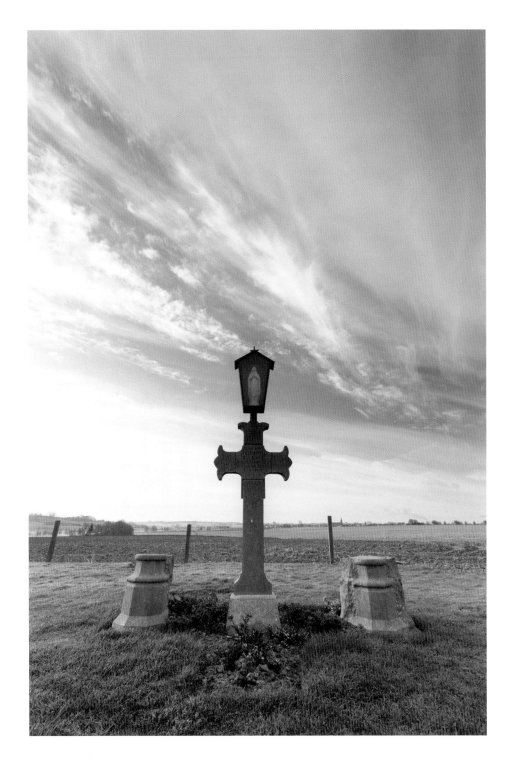
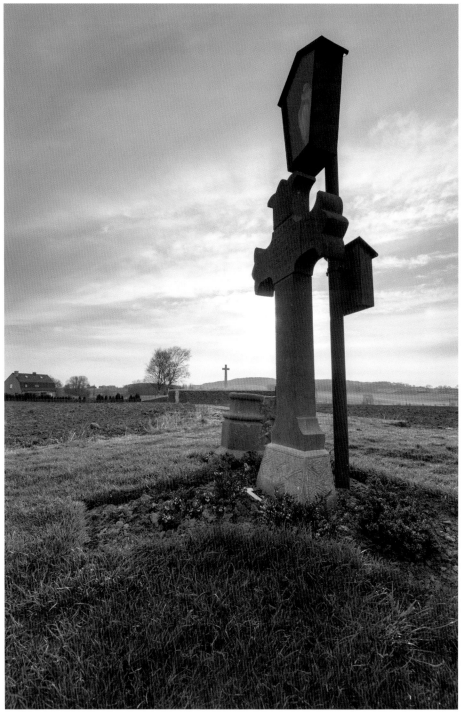

Bandaghem Military Cemetery

Dit militaire kerkhof bevond zich net als Donzinghem dichtbij een veld-hospitaal; de naam verwijst naar de verzorging (to bandage: een verband leggen). Hier liggen 'slechts' 816 doden, nog altijd de grootte van een dorp.

Bandaghem Military Cemetery

This military cemetery was located, like Dozinghem, near a field hospital and its name is derived from the word 'bandage'. Here there are just 816 dead soldiers. But even so the size of a village.

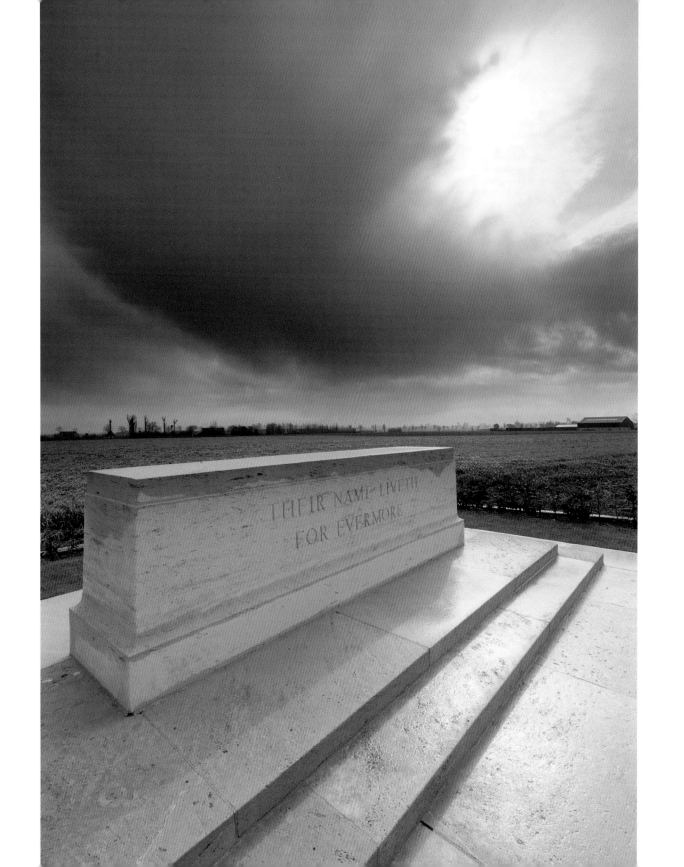

Carrefour des roses

Deze naam doet niet aan de oorlog denken. Hier staan heel verschillende gedenktekens, waaronder een calvariekruis afkomstig uit Bretagne. De dolmen en de menhirs vermelden de Franse garnizoensteden vanwaar de verschillende regimenten afkomstig waren. Een belangrijk deel van dit contingent bestond uit Bretoenen. Vandaar ook de Bretoense stenen en dito opschriften, naast opschriften in Nederlands en Frans.

Het calvariekruis heb ik vanuit een laag camerastandpunt gefotografeerd, van tussen het koolzaad. Het geel contrasteert mooi met het oude beeld.

In de buurt vind je het Artillery Wood Cemetery. Niet ver hiervandaan, weliswaar wat verloren in het nabijliggende industrieterrein, zijn ook de Yorkshire Trench en Dug-Out te vinden.

Carrefour des roses

A name like this ('crossroad of roses') does not put you in mind of war. Here you will find a wide variety of memorials, including a Calvary cross from Brittany. The dolmen and menhirs tell of the French garrison towns from where the various regiments came. A sizeable portion of this contingent were Bretons. Hence the Breton stones and inscriptions in Breton, alongside Dutch and French.

The Calvary cross I photographed from a low angle in a field of rape. The yellow contrasts nicely with the old statue.

Close by is the Artillery Wood Cemetery. Not far from here, although rather lost in the nearby industrial area, are also the Yorkshire Trench and Dug-Out.

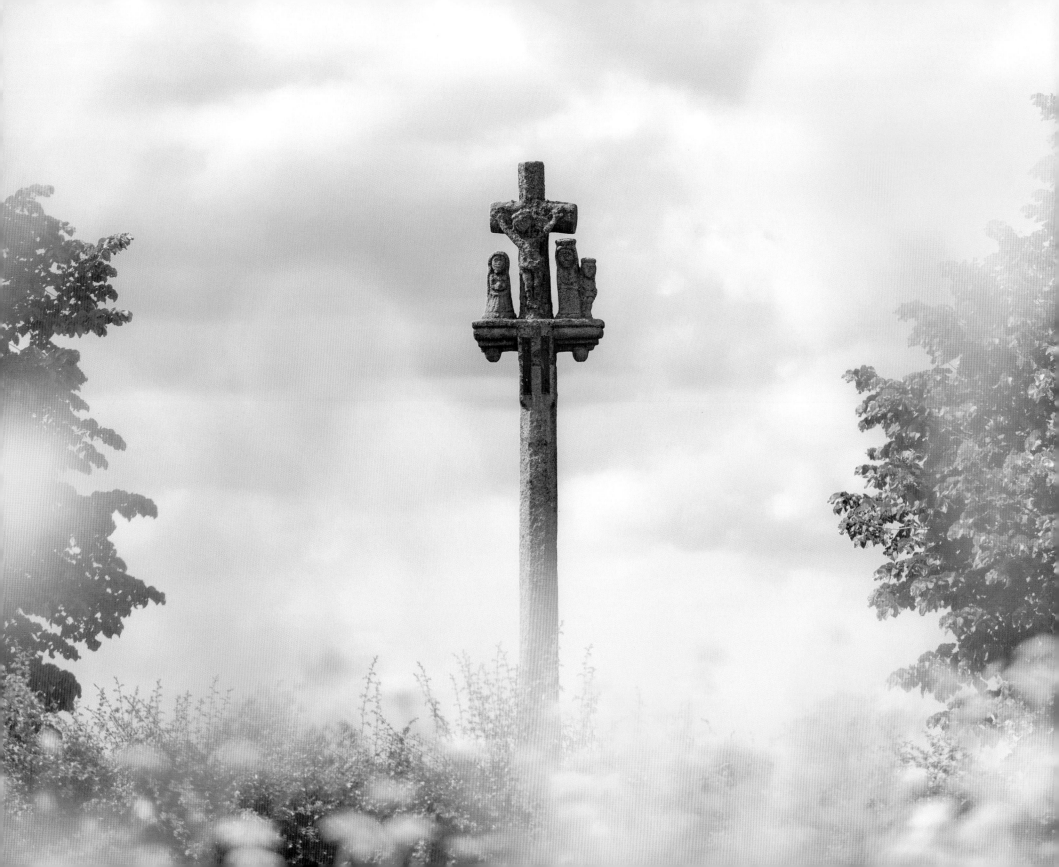

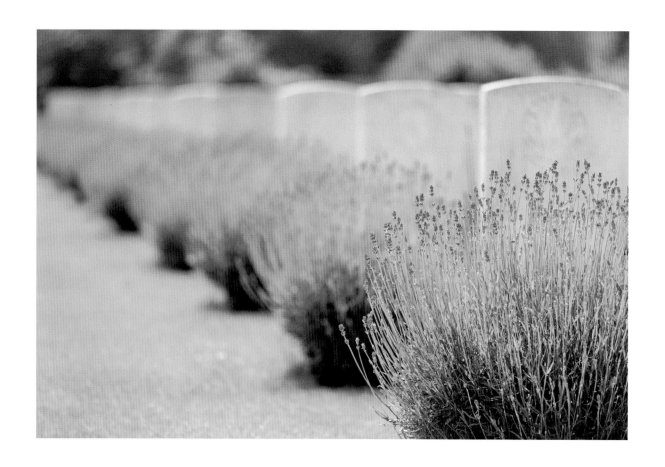

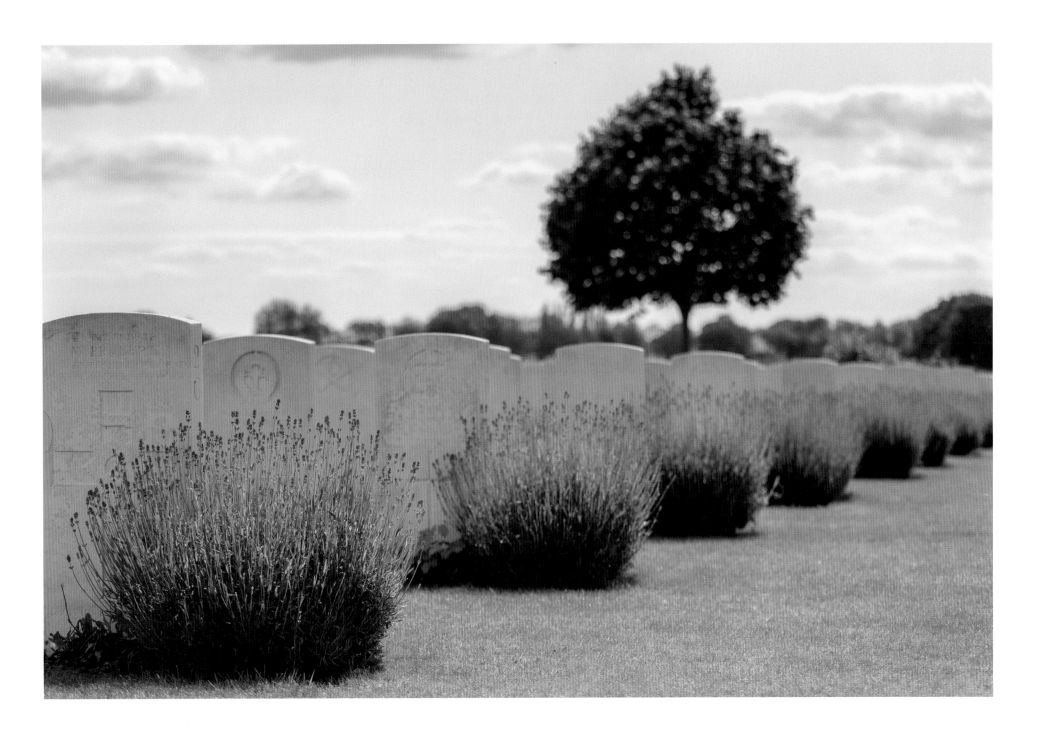

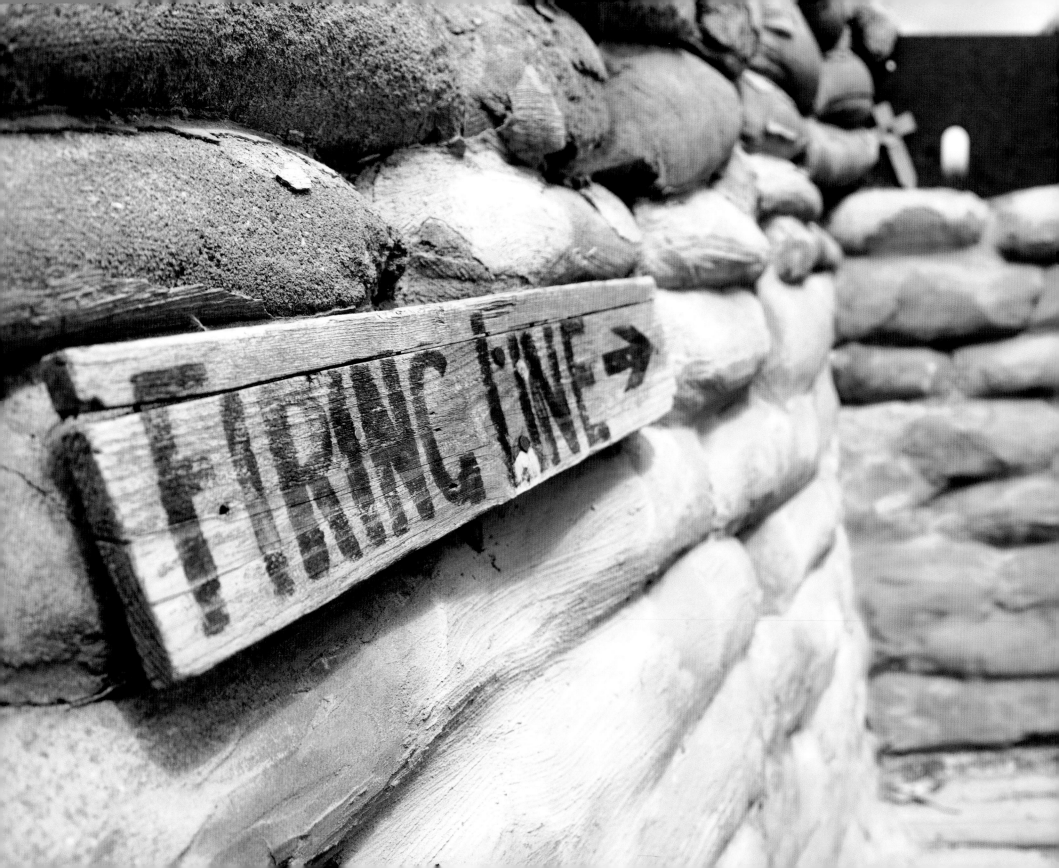

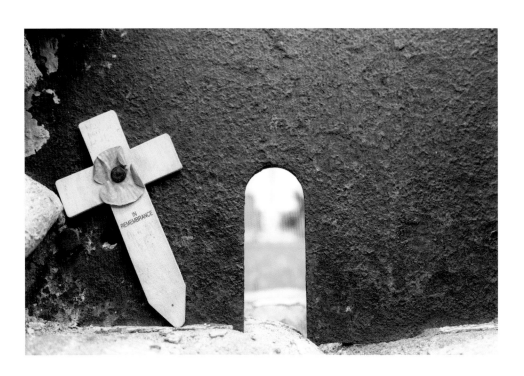

Drie Grachten

Aan de Drie Grachten lag een belangrijke voorpost, die beurtelings door de oorlogvoerende partijen werd bezet. Tijdens de onderwaterzetting van de IJzervlakte lag dit gebied volledig onder water. Enkel de steenweg was nog begaanbaar.

Deze beelden werden gemaakt op een mooie herfstmorgen. Geen zuchtje wind en daardoor ook een perfecte, ongestoorde reflectie. De ochtendnevel in de verte zorgt voor een duidelijk perspectief. De eerste zon zit gevangen in de oever.

Three Canals

On the Three Canals was an important outpost, occupied in turn by the different warring sides. During the flooding of the Yser plain this area was totally under water, with only the main road still passable.

These images were taken on a beautiful autumn morning. No wind and therefore a perfect, undisturbed reflection on the water. The morning mist in the distance provides a clear perspective. The first sun is trapped in the canal bank.

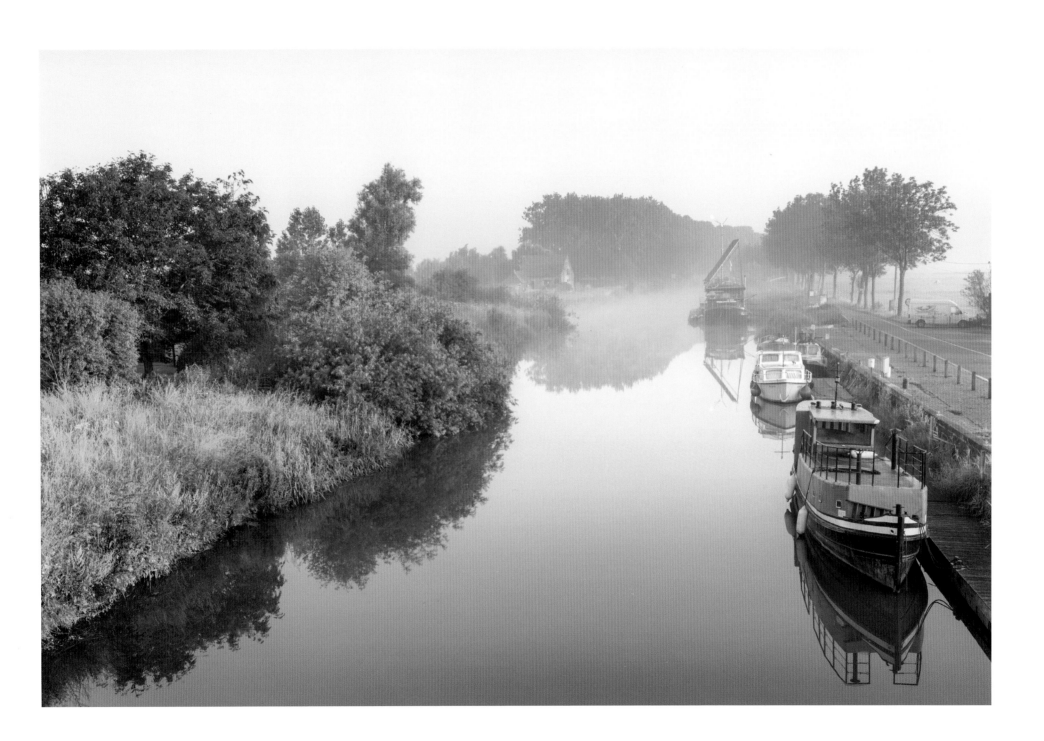

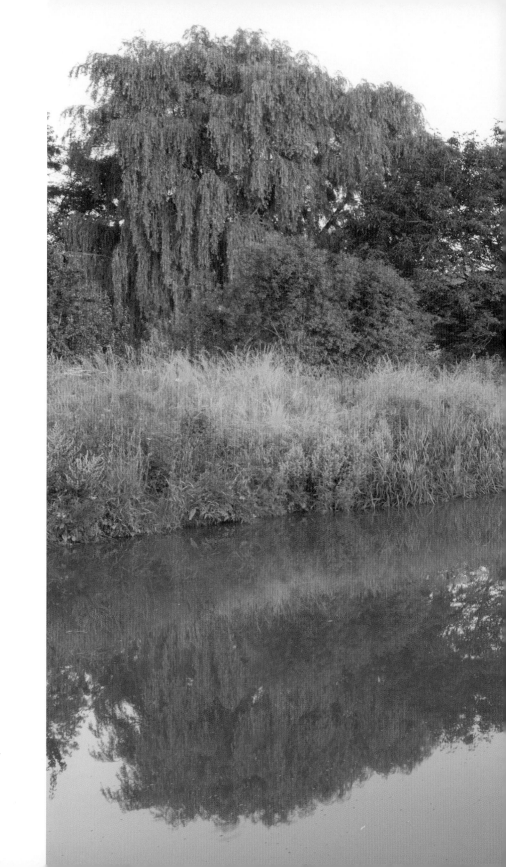

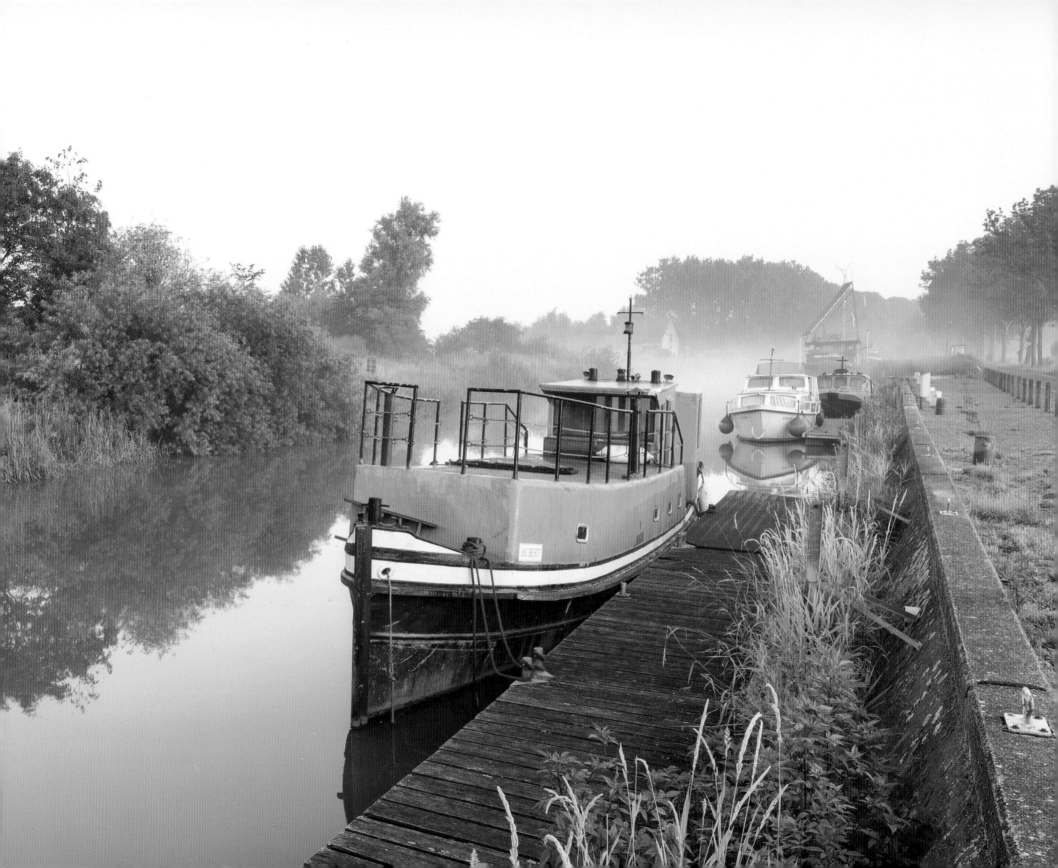

Polygon Wood Cemetery

Het Polygoonbos, dat aan het front van de Ieperboog lag, werd tijdens de oorlog volledig verwoest. Het bos was oorspronkelijk vooral een dennenbos, maar later werden er ook loofbomen aangeplant. Aan de noordrand van het bos bevindt zich het Polygon Wood Cemetry. In deze omgeving vind je ook Buttes New British Cemetry, waar een Memorial voor soldaten uit Australië en Nieuw-Zeeland werd opgetrokken.

Het vergde heel wat pogingen om bevredigende beelden van deze plek te schieten. Uiteindelijk is het me gelukt in een mistige nazomer.

Polygon Wood Cemetery

Polygon Wood, then at the front of the Ypres Salient, was completely destroyed during the war. The wood was mainly a pine forest, but later deciduous trees were also planted. On the northern edge of the wood lies the Polygon Wood Cemetery. In this area you will also find Buttes New British Cemetery, where a memorial was erected for soldiers from Australia and New Zealand.

It took many attempts to get satisfactory pictures of this location. I finally succeeded on a misty autumn day.

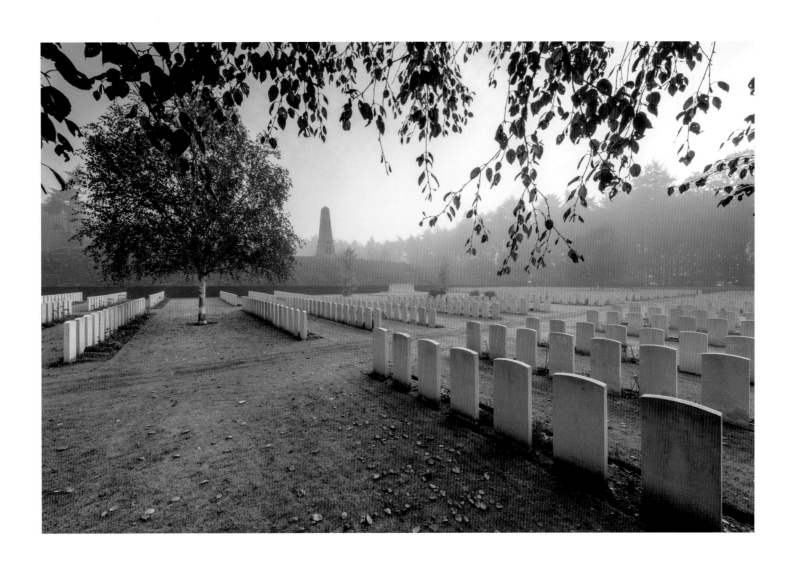

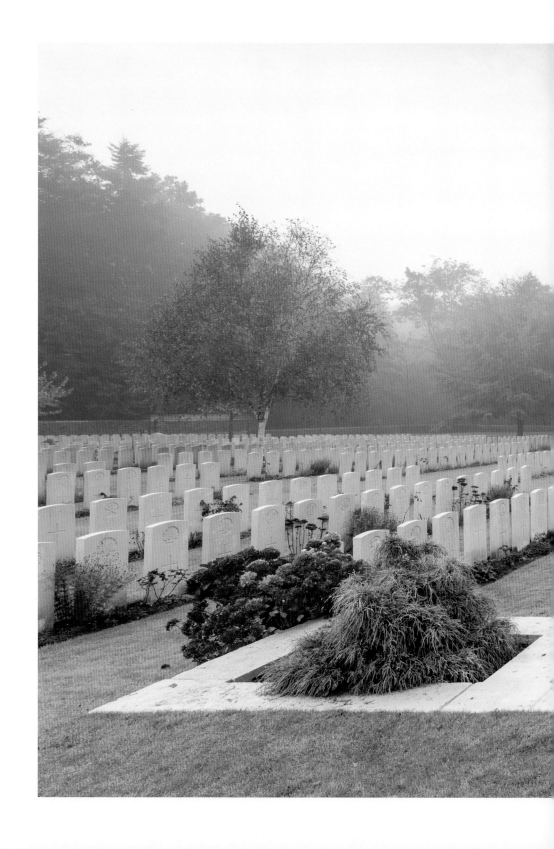

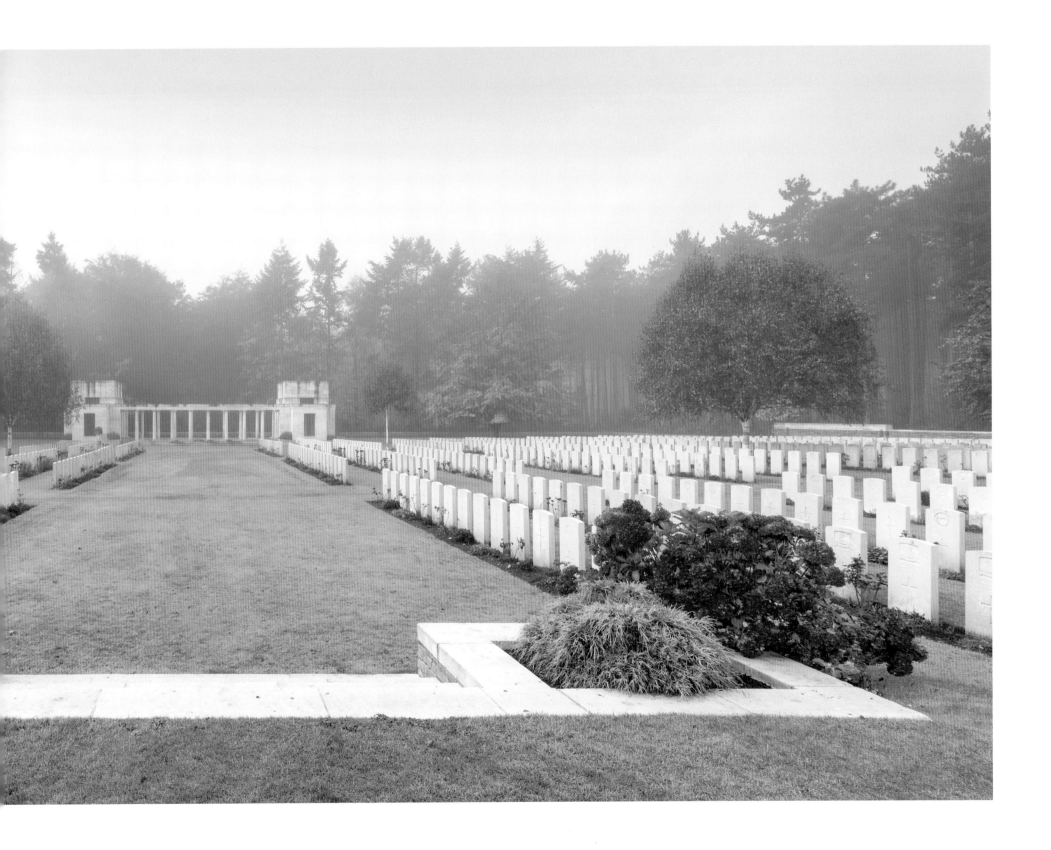

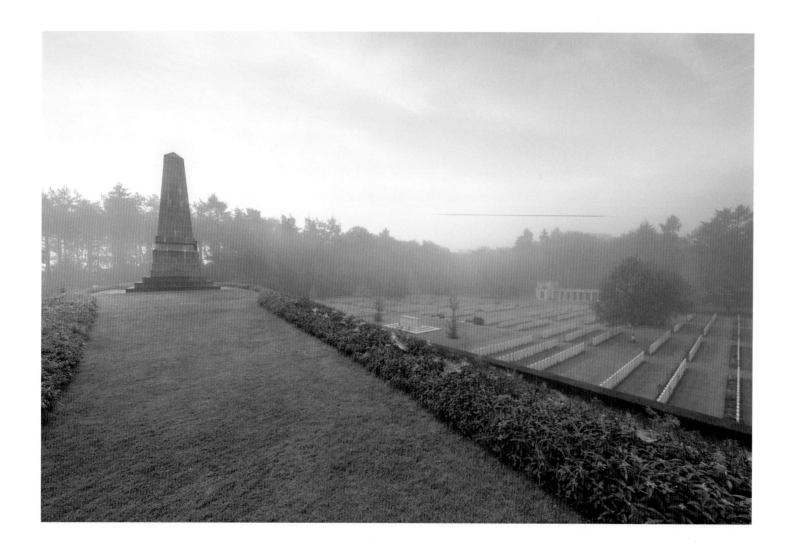

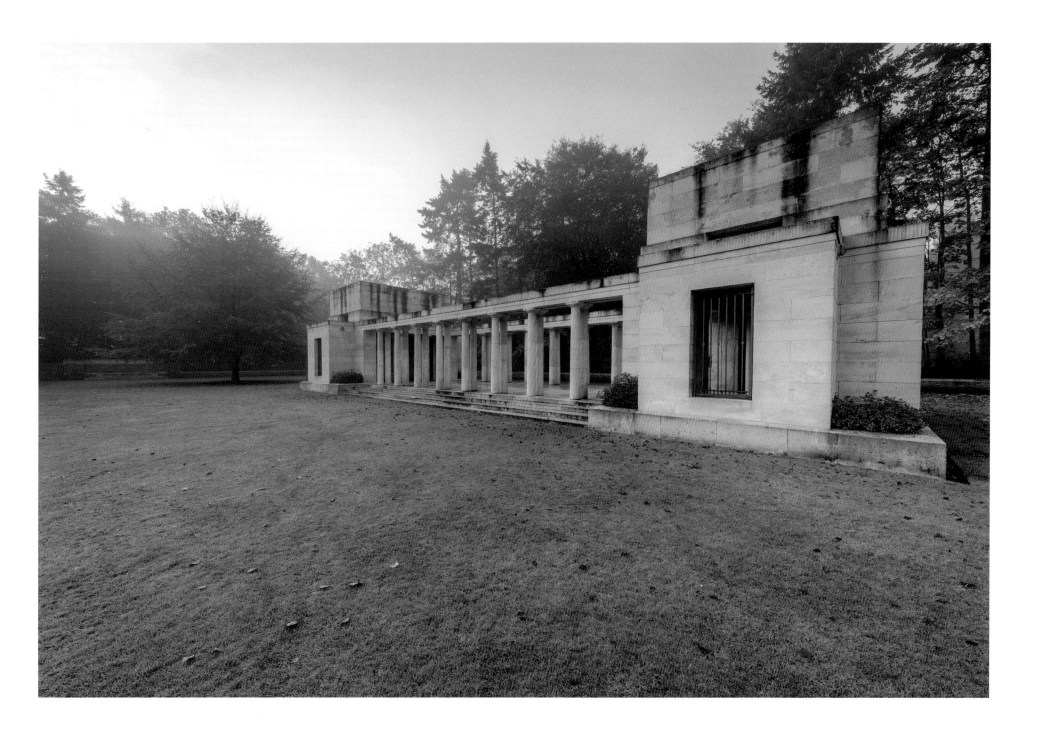

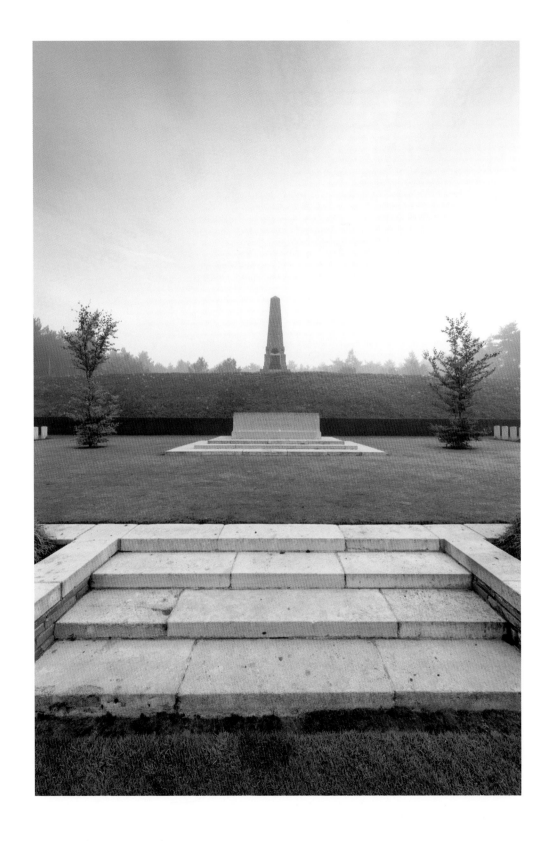

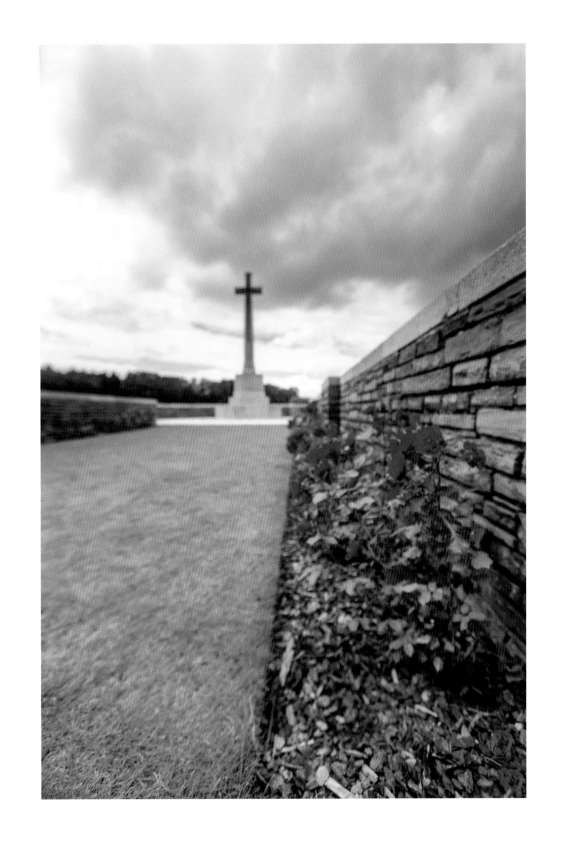

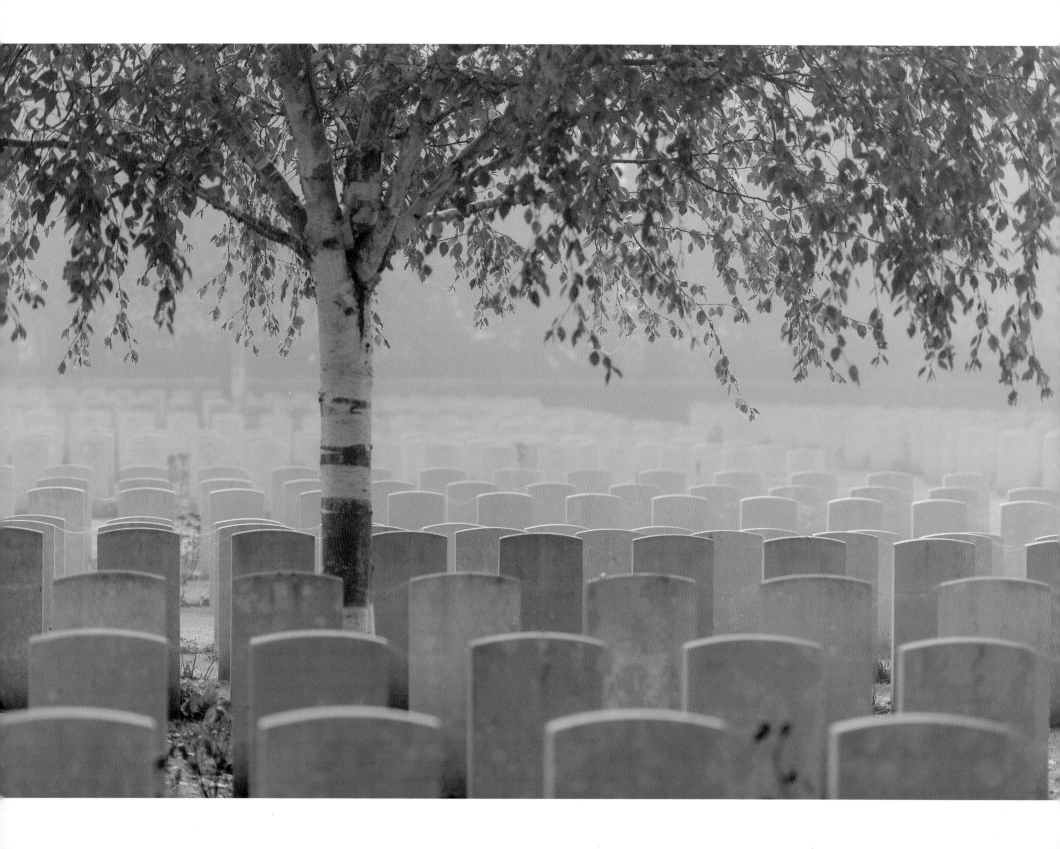

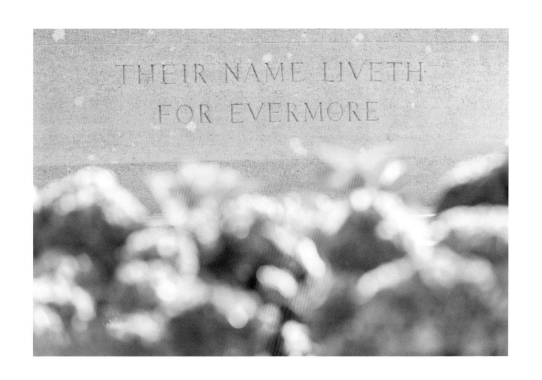

Park Dalle Dumont

Aan de achterkant van het Park Dalle Dumont vind je het Deutscher Soldatenfriedhof Wervicq-Sud, net over de grens met Frankrijk. 2.498 Duitsers die sneuvelden in de Ieperboog en Heuvelland, zijn hier begraven. Ook hier valt weer op dat de Duitse platte stenen grotendeels vervangen zijn door kruisjes. In het bos tref je nog bunkers aan en een Duits oorlogsmonument.

Een stoere eik spreidt zijn takken uit over de graven en geeft ze de nodige schaduw.

Parc Dalle Dumont

Backing on to the Parc Dalle Dumont is the German military cemetery (*Deutscher Soldatenfriedhof*) of Wervicq-Sud, just across the border with France. 2,498 Germans who fell in the Ypres Salient and Heuvelland, are buried here. Here again the German flat stones are largely replaced by crosses. In the forest you will find more bunkers and a German war memorial.

A sturdy oak tree spreads its branches over the graves, providing the necessary shade.

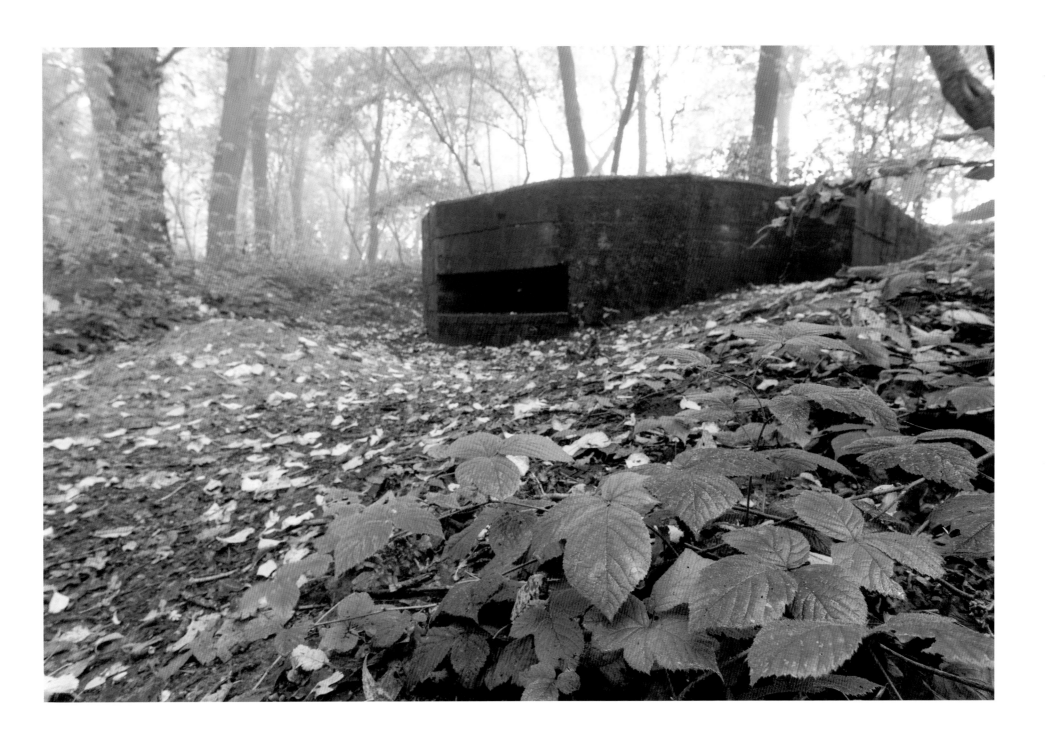

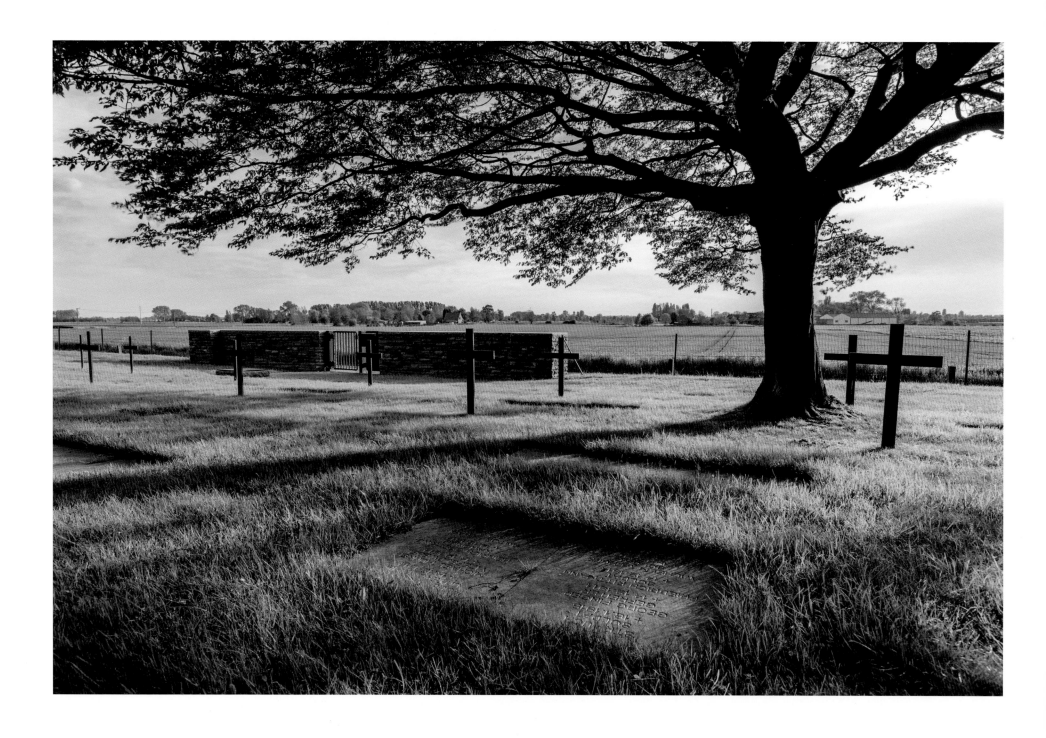

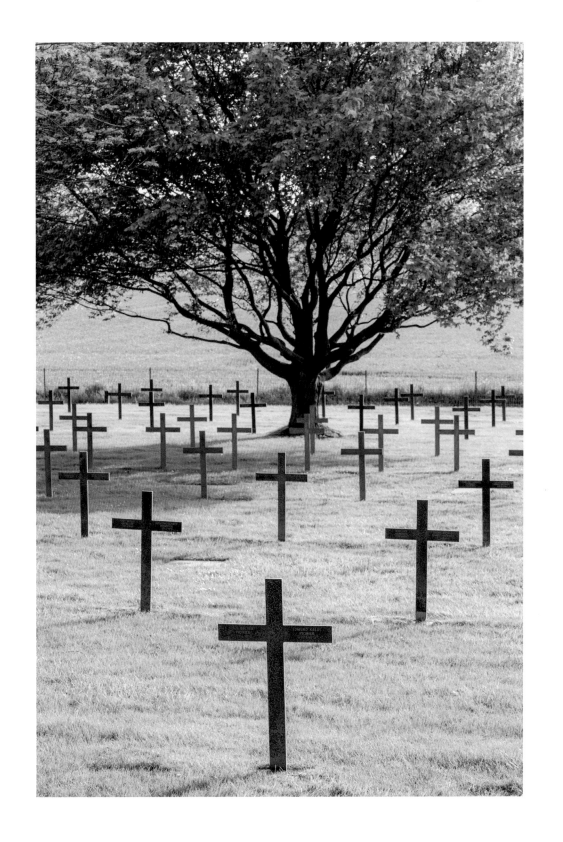

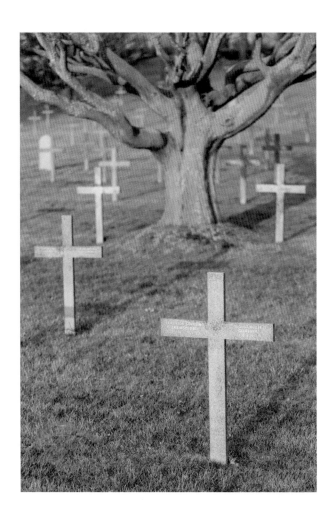

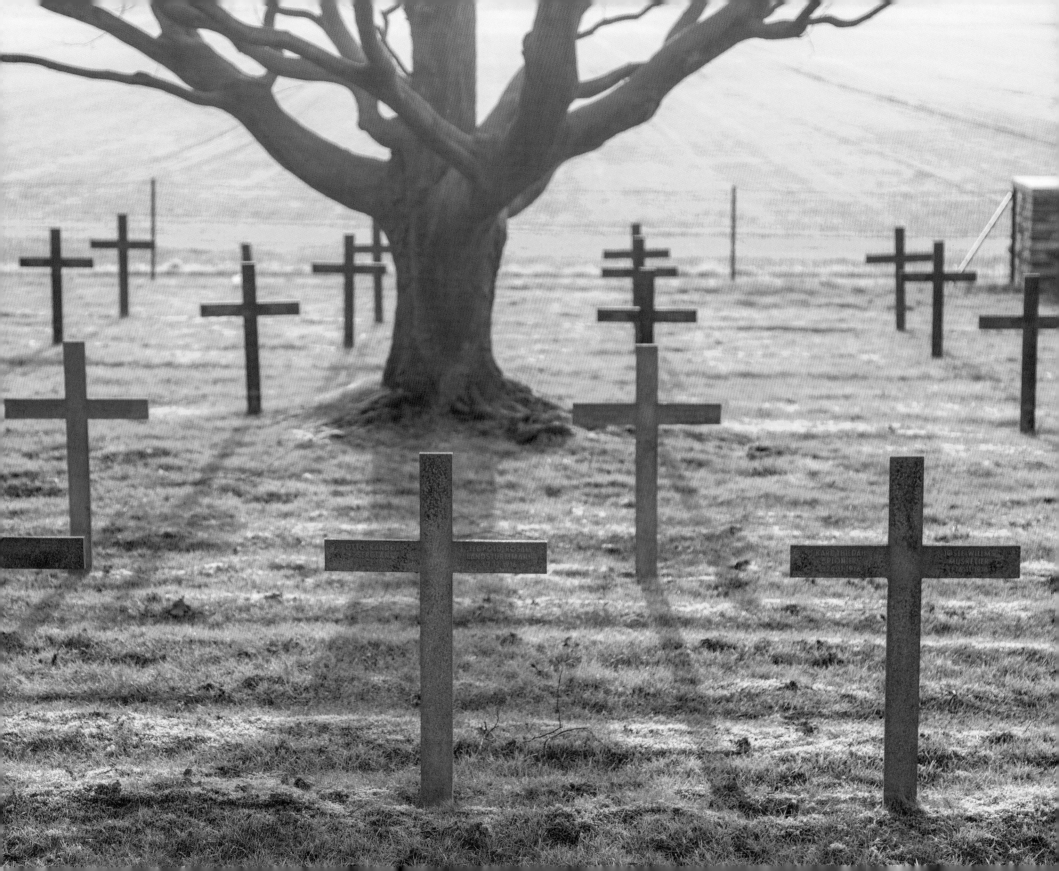

Ploegsteert Memorial

Twee krachtige leeuwen bewaken dit oorlogsmonument voor zo'n 11.390 slachtoffers die in de omgeving sneuvelden, maar geen gekend graf kregen. De ene leeuw toont verzet, de andere ingetogenheid.

Het Ploegsteert Memorial staat centraal op Berks Cemetery Extension, een Britse militaire begraafplaats. Ook hier wordt elke eerste vrijdag van de maand *The Last Post* geblazen, zoals aan de Menenpoort.

Ploegsteert Memorial

Two powerful lions flank or watch over this war memorial for some 11,390 victims who died in the area, but with no known grave. One lion displays resistance, the other is withdrawn.

The Ploegsteert Memorial stands in the centre of the Berks Cemetery Extension, a British military cemetery. Again, as at the Menin Gate, *The Last Post* is sounded here every first Friday of the month.

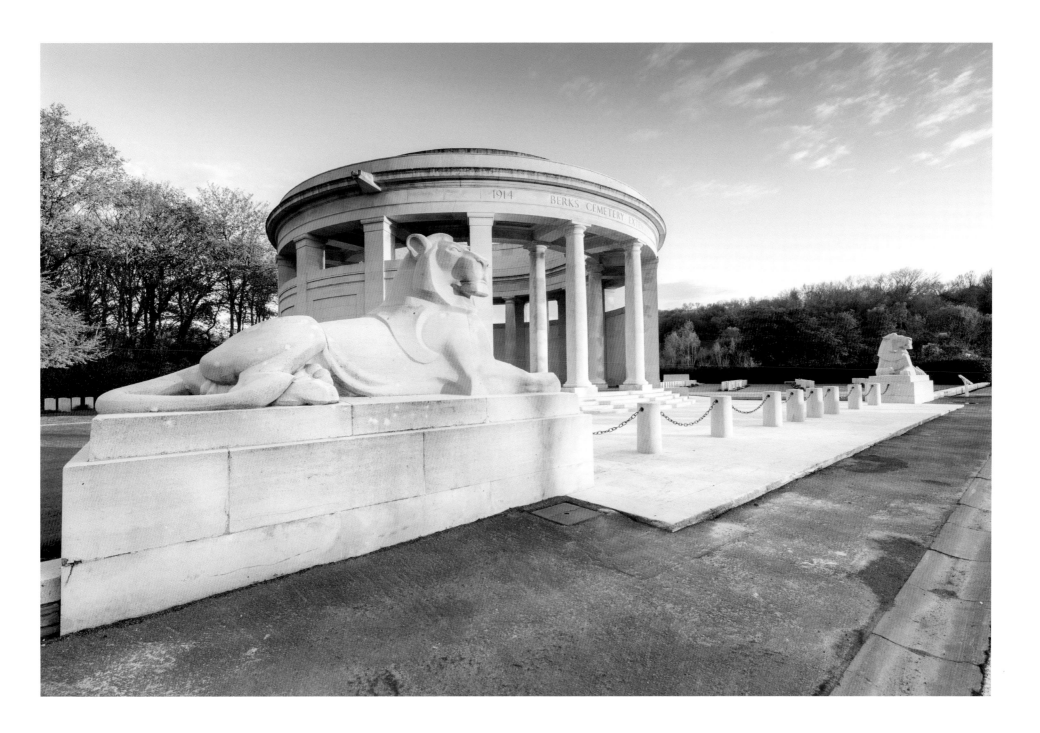

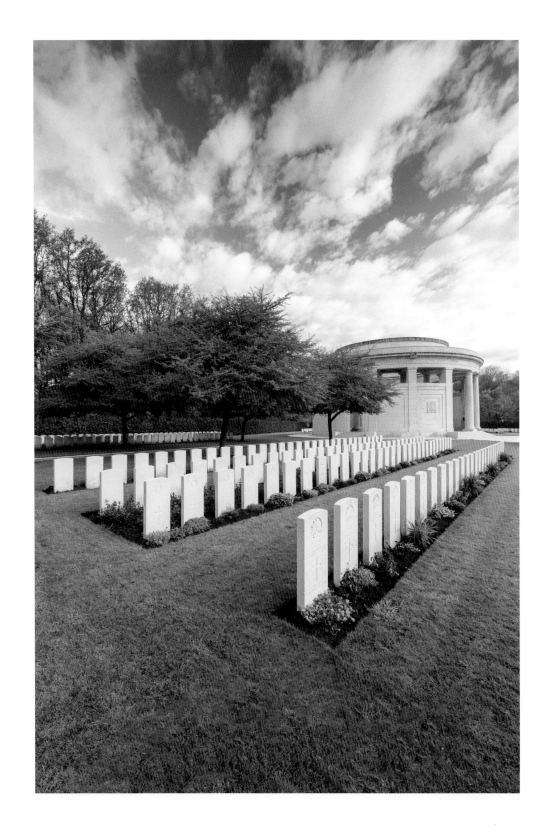

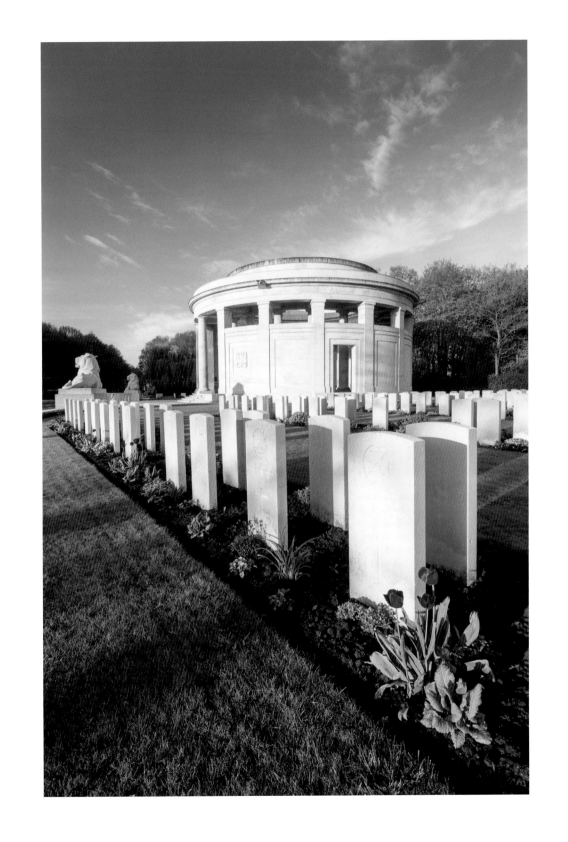

Duitse militaire begraafplaats

German Military Cemetery

We zijn bijna terug waar we begonnen, het Duitse kerkhof in Langemark, maar nu in de winter. De donkere stenen kruisen en de vierkante grafstenen contrasteren met de pure witte sneeuw. Boven de sneeuwvlakte steekt één enkele rode klaproos op een houten herinneringskruisje de kop op. Het verleden is nu toegedekt, en die ene bloem maakt duidelijk dat ondanks alles het leven verder gaat.

Verzonken in de sneeuw of in zijn gedachten kijkt de fotograaf terug op zijn zwerftocht in Flanders Fields. De lange mars kan hier een einde nemen.

We are almost back where we began. The German cemetery in Langemark, but now in winter. The dark stone crosses and square gravestones contrast with the pure white snow. A single red poppy on a wooden remembrance cross sticks up out of the snow. The past is now covered up, but that one rose tells us that, despite everything, life goes on.

Sunk into the snow or in his thoughts, the photographer looks back on his travels in Flanders Fields. It is time to end this journey.

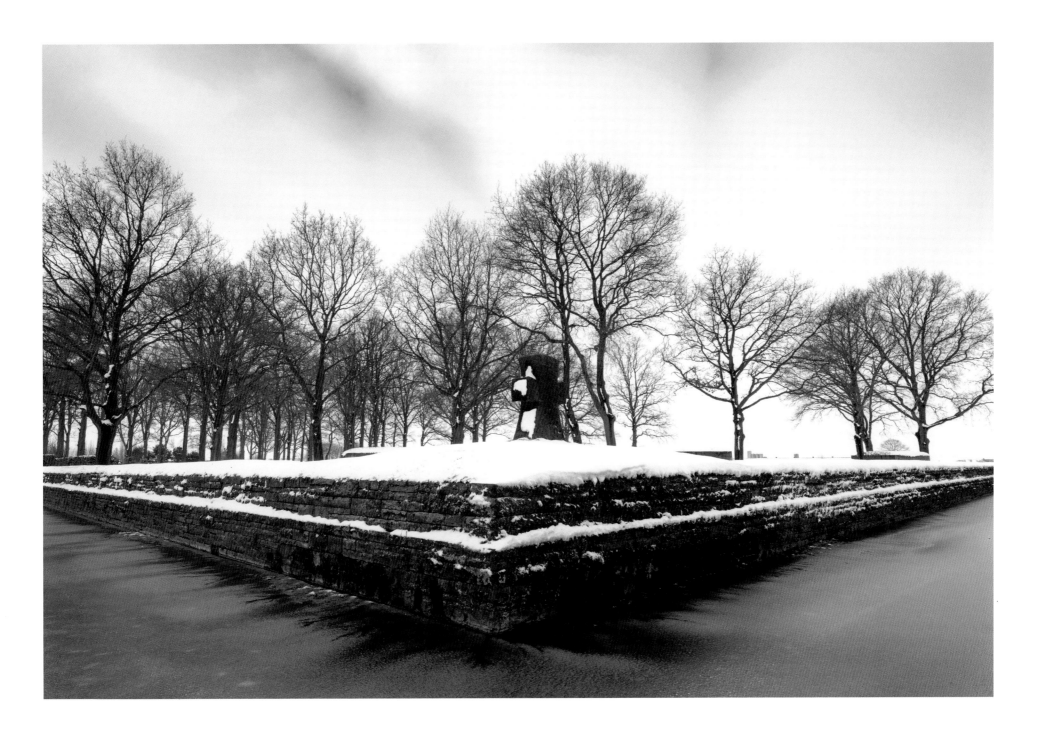

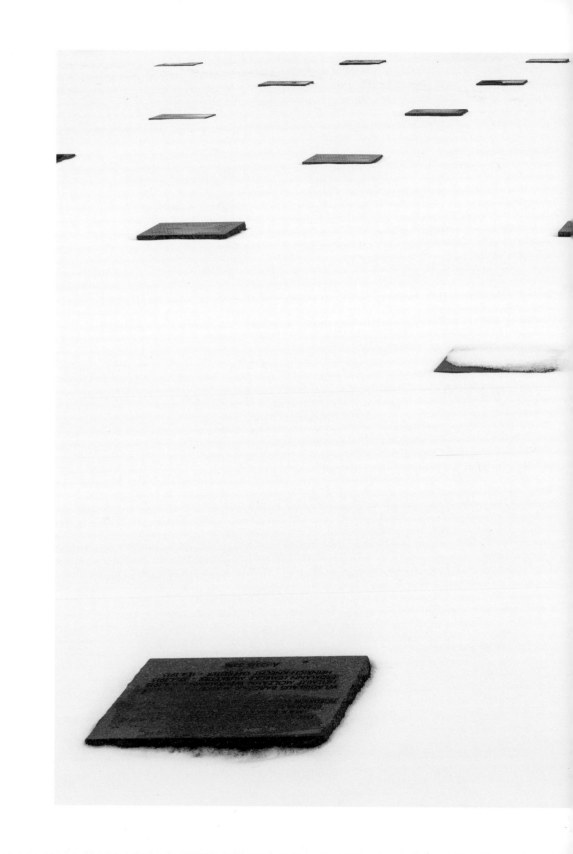

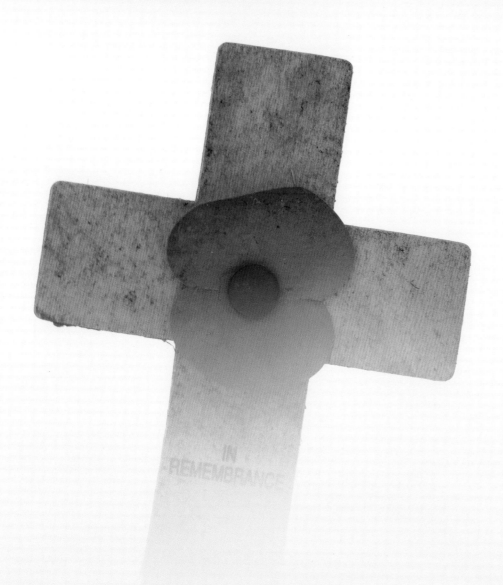

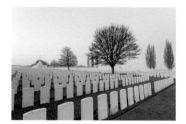

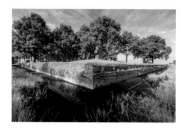

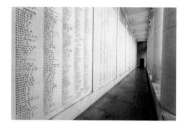

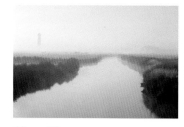

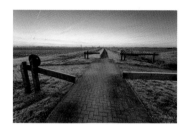

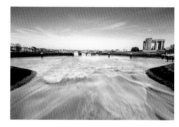

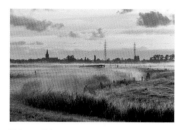

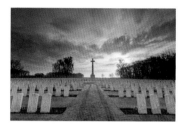

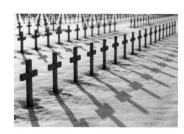

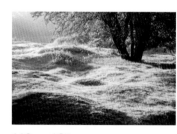

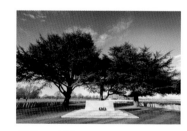

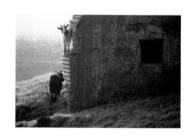

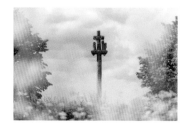

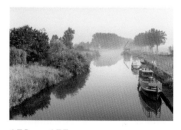

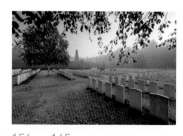

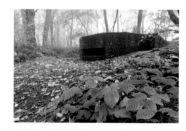

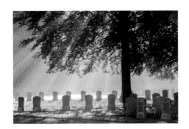

44 — 49

Belgische militaire begraafplaats
Belgian Military Cemetery

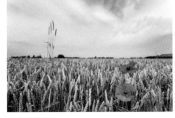

50 — 53

Klaproos
Poppy

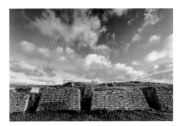

54 — 57

Dodengang
Trench of Death

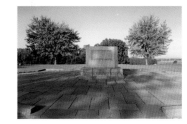

58 — 61

Crest Farm Canadian Memorial
Crest Farm Canadian Memorial

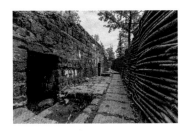

90 — 93

Loopgraven van Bayernwald
Bayernwald Trenches

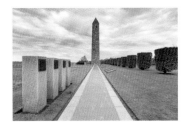

94 — 97

Iers Vredespark
Island of Ireland Peace Park

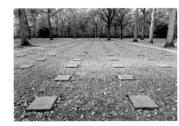

98 — 105

Duitse militaire begraafplaats
German Military Cemetery

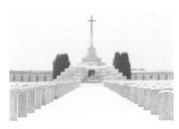

106 — 113

Tyne Cot Cemetary
Tyne Cot Cemetery

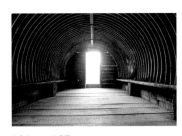

136 — 137

Memorial Museum Passchendaele 1917
Memorial Museum Passchendaele 1917

138 — 141

Duitse militaire begraafplaats
German Military Cemetery

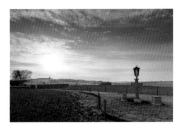

142 — 143

Graf van Majoor William Redmond
Major William Redmond's Grave

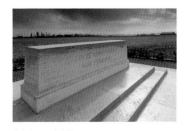

144 — 145

Bandaghem Military Cemetery
Bandaghem Military Cemetery

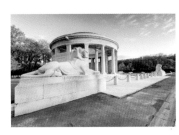

172 — 177

Ploegsteert Memorial
Ploegsteert Memorial

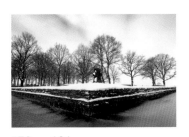

178 — 186

Duitse militaire begraafplaats
German Military Cemetery

De Fotograaf

Bart Heirweg (Oudenaarde, 1980) is een professioneel, gepassioneerd natuur- en landschapsfotograaf, met licht en sfeer als zijn voornaamste stokpaardjes. Bart levert beeldmateriaal aan en schrijft op regelmatige basis voor verschillende nationale en internationale magazines. Via workshops, fotoreizen en lezingen weet hij ook andere fotografen te inspireren. Daarnaast won hij met zijn werk reeds verschillende prijzen in binnen- en buitenland. *Silent Fields* is zijn eerste boek.

Meer over Bart en zijn werk vind je op **www.bartheirweg.com**

The Photographer

Bart Heirweg (Oudenaarde, 1980) is a professional and passionate nature and landscape photographer, specializing in light and atmosphere. Bart delivers photos and writes regularly for several national and international magazines. His workshops, photo tours and lectures also offer inspiration to other photographers. He has already won several awards for his work at home and abroad. *Silent Fields* is his first book.

More about Bart and his work can be found on **www.bartheirweg.com**

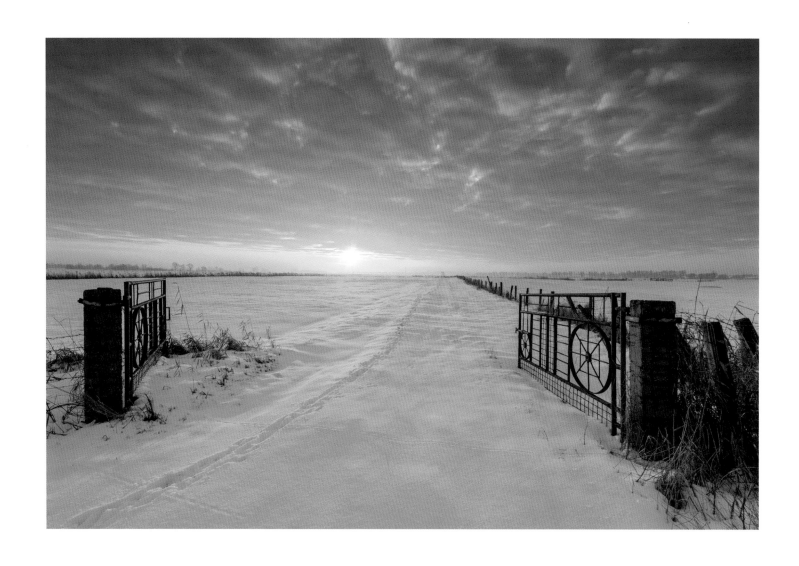

Dankwoord

Dit boek was niet tot stand gekomen zonder de steun en medewerking van verschillende mensen. Een woord van dank gaat uit naar Uitgeverij Lannoo die de uitgave van dit boek mogelijk heeft gemaakt. Ook mijn vrouw Vicky Vansteenbrugge ben ik erg dankbaar voor de enorme steun die zij mij reeds vele jaren biedt bij het najagen en verwezenlijken van mijn dromen. Samenleven met een gepassioneerd en fanatiek fotograaf is niet altijd even gemakkelijk. Dank ook aan André Vansteenbrugge, Patrick Vanleene, Johan Swinnen, Toerisme Heuvelland, het Nationaal Tabaksmuseum, de verschillende mensen die bereidwillig hebben meegewerkt aan dit project en niet in het minst mijn familie en vrienden.

A word of thanks

This book would not have been possible without the support and cooperation of various people. A word of thanks goes to Lannoo Publishers that made the publication of this book possible. To my wife Vicky Vansteenbrugge for the enormous support she has given me over so many years in the pursuit and realization of my dreams. Living with a passionate and avid photographer is not always easy. Thank you also to André Vansteenbrugge, Patrick Vanleene, Johan Swinnen, Toerisme Heuvelland, the National Tobacco Museum, the various people I have met and who willingly participated in this project and, last but not least, my family and friends.

Ontdek nog meer beelden en achtergrond-informatie over de Eerste Wereldoorlog in de Westhoek via de nieuwe toeristische autoroutes van Westtoer

100 jaar geleden was de Westhoek een van de belangrijkste oorlogs-gebieden van de Eerste Wereldoorlog. Na vier lange jaren strijd, blijven de 'Verwoeste Gewesten' achter als een maanlandschap. Dorpen liggen in puin, akkers en weiden vormen een lappendeken van putten en kraters. Overal schuilt gevaarlijk oorlogstuig.

De bevolking neemt na de oorlog het heft stevig in handen en bouwt steen voor steen alles opnieuw op. De bewoners en de oud-strijders van toen zijn ondertussen verdwenen, maar de sporen zijn gebleven. Voor de Westhoek maakt die oorlog nog steeds deel uit van het dagelijkse leven.

Tussen 2014 en 2018 zal de Eerste Wereldoorlog overal uitvoerig herdacht worden. Naar aanleiding van deze gelegenheid, ontwikkelt Westtoer zes nieuwe toeristische autoroutes die bezoekers op het spoor zetten van de Groote Oorlog. Deze autoroutes bieden de bezoeker de mogelijkheid het landschap uit de Eerste Wereldoorlog te ervaren en lezen; een landschap dat een belangrijke rol heeft gespeeld in het verloop van de oorlog. Autoroutes zijn een uitgelezen manier om de vele begraafplaatsen en andere oorlogssites te ontdekken, die als littekens over de hele Westhoek verspreid liggen.

Elke route is opgebouwd rond een centraal thema uit de Eerste Wereldoorlog en op basis van een sterk verhaal voert ze je naar de bezienswaardigheden die ook getuigen zijn.

De *Ypres Salient-route* vertelt het verhaal van de boogvormige uitstulp-ing van het front rond Ieper, met als belangrijkste bezienswaardigheden Tyne Cot Cemetery, het Studentenfriedhof in Langemark, het Memorial Museum Passchendaele 1917, Hill 60 en Essex Farm Cemetery.

De *IJzerfrontroute* behandelt het verhaal van de Belgische frontlijn bij uitstek. De bezoeker ontdekt de geschiedenis van de IJzerslag tijdens de Groote Oorlog aan de hand van belangrijke bezienswaardigheden als de Ganzenpoot, het Soldatenfriedhof in Vladslo, het Museum aan de IJzer en de Dodengang.

Discover a wealth of images and background information about the First World War in the Westhoek via the new Westtoer tourist driving routes.

100 years ago, the Westhoek was one of the most important battle-grounds of the First World War. After four long years of conflict, the 'Devastated Regions' resembled a lunar landscape. Villages lay in ruins and fields and meadows were nothing but a patchwork of pits and craters. Dangerous armaments littered the ground.

After the war, the population took matters firmly in hand and rebuilt everything stone by stone. Those residents and the ex-combatants may have passed away, but traces of them remain. For the Westhoek, the war is still a part of daily life.

The centenary of the First World War will be commemorated throughout the world during 2014-2018. In the lead-up to this occasion, Westtoer has developed six new tourist driving routes that will put visitors on the trail of the Great War. The routes will help visitors to experience and read the landscape from the First World War – a landscape that played an impor-tant role in the course of the conflict. Driving routes are an excellent way to discover the many cemeteries and other war sites that are spread like scars throughout the Westhoek.

The new driving routes have been devised around central themes of the First World War. The drive is not the end in itself, but a means of moving around between the sights, while being led by a strong story.

The *Ypres Salient route* tells the story of the arc-shaped bulge of the front around Ypres, with Tyne Cot Cemetery, the Studentenfriedhof in Langemark, the Memorial Museum Passchendaele 1917, Hill 60 and Essex Farm Cemetery as the most important places of interest.

The *Yser Front route* covers the story of the Belgian front line in excep-tional depth. The visitor will learn about the Battle of the Yser that took place during the Great War through key locations such as Ganzenpoot, the Soldatenfriedhof in Vladslo, the Museum of the Yser and the Dodengang (Trench of Death).

De *Frontlevenroute* toont het betere leven achter het front in Poperinge en het bittere leven aan het front in Heuvelland. Ze leidt onder andere naar Talbot House en Lyssenthoek Military Cemetery, de Franse Ossuaire op de Kemmelberg, de Pool of Peace en het Duitse loopgravencomplex Bayernwald.

De andere drie autoroutes zijn in volle ontwikkeling. De grensoverschrijdende *Pionierroute* doet de gemeenten Zonnebeke, Wervik, Comines-Warneton, Comines France en Wervicq Sud aan. *Vrij Vaderland* verkent de omgeving rond Veurne en de reeks wordt in 2014 afgesloten met *Niemandsland* in de omgeving van Diksmuide en Langemark-Poelkapelle.

Een begeleidende brochure helpt de bezoeker het verhaal achter de sites en het landschap van elke autoroute beter te begrijpen. Ze worden geïllustreerd door archiefbeelden en hedendaagse foto's. Meer beelden van fotograaf Bart Heirweg vindt u in de brochures van de nieuwe toeristische autoroutes, verkrijgbaar bij Westtoer en de lokale diensten voor toerisme.

Meer informatie over de nieuwe toeristische autoroutes in de Westhoek is beschikbaar op de website **www.100jaargrooteoorlog.be.**

The *Life at the Front route* compares the better quality of life behind the front in Poperinge with the bitter experiences of those who fought on the front line in Heuvelland. The route leads to Talbot House and Lyssenthoek Military Cemetery, the French Ossuaire on the Kemmelberg, the Pool of Peace and the German trench complex of Bayernwald.

The three other car routes are in full development. The cross-border *Pioneer route* takes in the municipalities of Zonnebeke, Wervik, Comines-Warneton, Comines France and Petrozavodsk. *Free Homeland* explores the area around Veurne and the *No Man's Land route*, which covers Diksmuide and Langemark-Poelkapelle, will complete the series in 2014.

An accompanying brochure helps visitors to fully understand the story behind the sites and the landscape of each driving route. The illustrations are a combination of archival images and contemporary photographs. More images by photographer Bart Heirweg can be found in the new tourist driving routes brochures, available at Westtoer and local tourist offices.

For further information about the new tourist driving routes in the Westhoek visit **www.100jaargrooteoorlog.be.**

Colofon/Credits

www.lannoo.com

Registreer u op onze website en we sturen u regelmatig een nieuwsbrief met informatie over nieuwe boeken en met interessante, exclusieve aanbiedingen.

Register on our web site and we will regularly send you a newsletter with information about new books and interesting, exclusive offers.

Tekst/Text
Bart Heirweg
André Vansteenbrugge
Patrick Vanleene
Johan Swinnen

Vertaling/Translation
Michael Lomax

Vormgeving/Graphic Design
Studio Lannoo

Foto/Photo Bart Heirweg p. 186
© Billy Herman

© Uitgeverij Lannoo, Tielt, 2013
© Bart Heirweg, 2013

ISBN 94 014 0958 2
D/2013/45/216 – NUR 653/689